새해 복 많이 받으세요. 여러분! 성가 덕임이옵니다.

작년 한 해 여러분의 뜨거운 관심과 사랑이 있어서 너무나도 행복하고 꿈만 같았습니다.

소박하지만 선택을 하며 살고 싶어 했던 궁녀와 사랑보다 나라가 우선이었던 제왕의 사랑 이야기.

그동안 궁녀의 마음은 아무도 궁금해하지 않았기에 호기심이 생겼습니다. 촬영이 시작된 초로는

마음이 많이 아팠습니다. 방송이 시작되니 여러분께 큰 사랑과 응원을 받았고요. 정말 행복했습니다.

산이와 덕임이를, 또 옷소매 붉은 끝동을 사랑해주셔서 대단히 감사합니다. 여러분의 응원과 사랑 덕에

죽어도 숨지 않고 힘들어도 웃을 수 있었어요. 감사합니다. 드라마는 종영했지만 포토에세이를 보시며

오래오래 아름다운 기억으로 남겨주시면 좋겠습니다. 사랑합니다. 여러분!

U0007937

옷소매 붉은 끝동을
사랑해주시는 여러분께. ♡

♡

😊 이세영

고맙고 감사해요!
여러분들 덕분에 저희도 있습니다.
늘 행복하시고 건강하시길 바래요. ♡

【左頁上圖】

真心感謝喜愛和陪伴著《衣袖紅鑲邊》這部電視劇的大家。在說短不短、說長也不長的八個月到一年的時間裡，參與這部電視劇製作的人很多，能夠將成果展現給大家，讓我感到非常開心。希望能透過這本書把拍攝過程中的喜怒哀樂完整地傳達給各位，謝謝一直陪伴到最後的大家，這個瞬間將成為永遠。

【左頁下圖】

感謝所有收看《衣袖紅鑲邊》的觀眾，真的非常謝謝你們。

李俊昊

【右頁上圖】

新年快樂，我是成德任。去年一整年，因為大家的關注和愛護，讓我感到非常幸福，就像在做夢一樣。這部電視劇講述的是雖然平凡、但想要依照自己的選擇生活的宮女，和把國家置於愛情之上的君王之間的愛情故事。那是之前不曾有人在乎過的宮女的心意，所以令我感到好奇。剛開始拍攝時，心裡也因為不被在乎而感到有些不是滋味，但才開播就得到大家的喜愛和支持，收視率節節上升，讓我覺得很幸福。非常感謝喜歡李祘和德任、還有《衣袖紅鑲邊》這部作品的所有人，多虧了大家的鼓舞和關愛，讓我在寒流來襲時也不覺得寒冷、就算疲憊不堪也能展露笑容，謝謝大家。雖然電視劇已經播畢，希望大家在翻閱這本書的同時，也能留下美好的回憶。我愛你們。

【右頁下圖】

謝謝喜歡《衣袖紅鑲邊》的各位，因為有你們，我才能繼續發光發熱，祝大家永遠健康幸福。

李世榮

衣袖
紅鑲邊

瞬間化為永恆——

寫真散文
PHOTO ESSAY

衣袖紅鑲邊

新經典文化
ThinKingDom

MBC《衣袖紅鑲邊》製作團隊 著

許瑜恬 譯

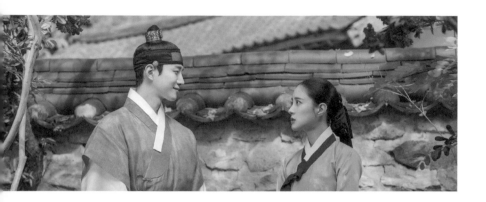

目次

想要守護自己所選擇的人生的宮女和
比起愛情，國家更甚於一切的君王，
這是一部宮女和君王之間的悲切宮廷愛情記錄。

從前，有一位比鬼怪還要更可怕的君王
這位君王把身為君王的志業、擺在身為男人的自己之前。
對他來說，比起心愛的女人，
國家的命運和百姓的安危更重要，
自己的愛情則被排到了最末位。
就連最純真、應該飽含了熱情的初戀，
也在被冷酷的理性壓制同時、讓種種的政治算計所填滿。

想要細水長流地生活下去的宮女
衣袖被染上了紅鑲邊的女人們，宮女。
衣袖上的紅鑲邊是「王的女人」的象徵，
那麼她們是怎樣的存在呢？
難道她們只是順從地侍奉君王和王室的人偶嗎？
朝鮮時代掌管了宮闕內部基本生活的方方面面，
作為堂堂正正的女官，對宮女們來說，
有著只屬於她們的宏大夢想和平凡幸福，
故事由此拉開序幕。

潰堤的情感成為動搖命運的洪水
因為把身為君王的志業擺在身為男人的自己之前，
愛情之於他，終究只是棋盤上的棋子，
為此受傷的女人心，不曾被他放在眼裡。
內心糾結的宮女，竟敢拒絕君王的求愛、拒絕成為後宮，
在婉拒了一切之後，卻還想留下來繼續擔任宮女。
儘管如此，也只能把彼此放在心上，想要平凡、卻無法平凡，
這是一部關於君王和宮女的愛情故事。

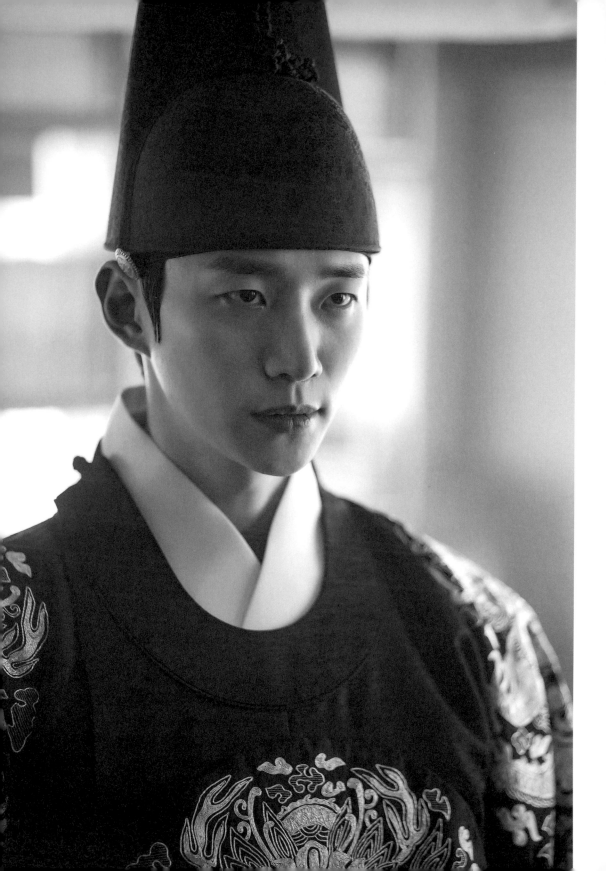

李祘 cast

李俊昊

極度傲慢，但就算傲慢，你也無從選擇。
因為他是銜嫡統元孫之姿誕生、高踞於王世孫寶座的繼任君主，
從出生的那一刻起就註定的命運，
稟賦聰敏且善於類推，總是能聞一知十，
要是這樣還不傲慢，才更讓人覺得奇怪吧。

非常嚴苛，東宮的宮女們
比起見到訓育尚宮或監察尚宮，更害怕見到世孫。
只要辮髮稍有散亂，必定遭到斥責。要是遲到，就是鞭子伺候。
最大的懲罰就是寫反省文。至於理由，就別提了。

比對待他人更加嚴苛地進行自我管理，
以令人感到畏懼的方式逼迫自己，
努力地成為爺爺英祖理想中完美的接班人。
因為不想像父親那樣悲慘地死去，一定要活下去，
要向世人證明自己也能成為聖君。

換句話說，他只能把害怕埋藏在心裡，無法對任何人明說。
把「完美的王世孫」形象當成盔甲穿在身上，
並以為自己能毫無破綻地一直維持著那份完美，
直到癸巳年的某個夏日，在門可羅雀的東宮書庫，
邂逅了令他感到荒唐的宮女德任之前。

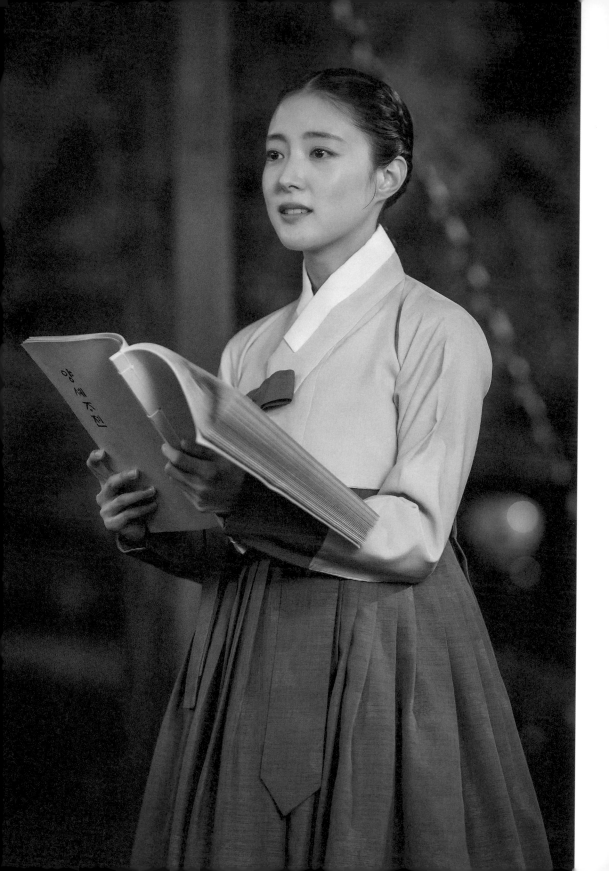

成德任 cast

李世榮

盛滿好奇心的大眼睛、
被天真爛漫的興奮染紅了雙頰的
東宮至密宮女。

雖然偶爾會像脫韁野馬般調皮搗蛋，
但也擁有對自己許下的真摯人生目標，
無論如何都要賺到很多錢、買族譜，
來洗刷哥哥身分的野心計劃。
唯一的夢想是
和被誣陷為逆賊之子、離開都城的哥哥見面，
從小就開始進行「十年存百兩計劃」，拚命地賺錢。

德任賺錢的方法主要有兩種，一是說書、二是謄寫。
作為一位說書人，她發揮了她卓越的才華，
且在宮女間頗負盛名。
而在謄寫部分，她的字也屬宮女中的佼佼者，
甚至連王室女性都不請自來和她一起抄書。

師從徐尚宮，把宮中同僚景熙、英姬和福燕視為家人。
經常在東宮書庫獨自值班，日復一日，
過著和往常沒有什麼不同的平凡生活。
直到某天，一個傲慢無禮的青年出現在她眼前，
往那青年懷裡扔了五枚銀幣之後，
德任原本平凡的人生掀起了滔天巨浪。

第一部・祘和德任的故事

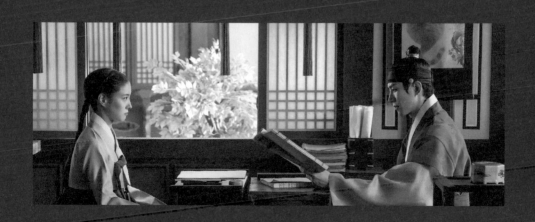

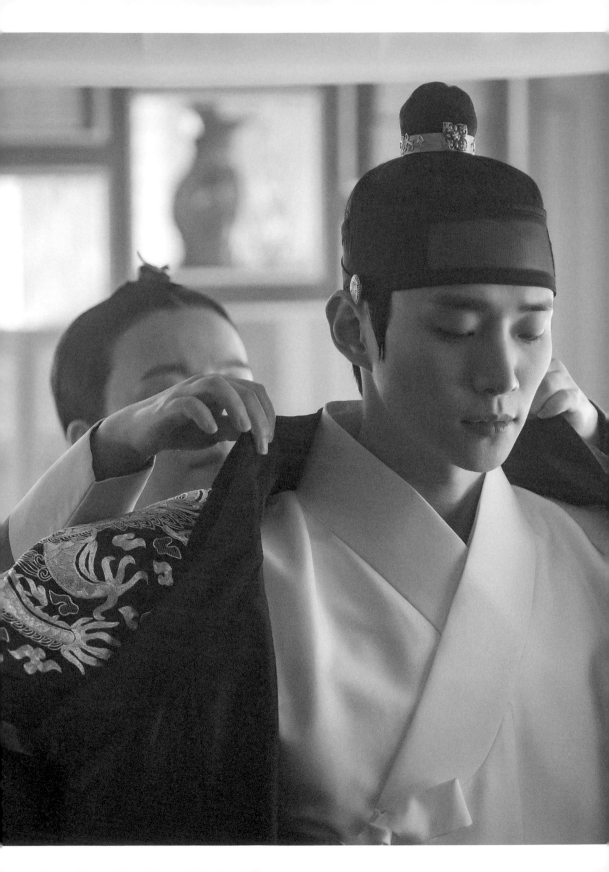

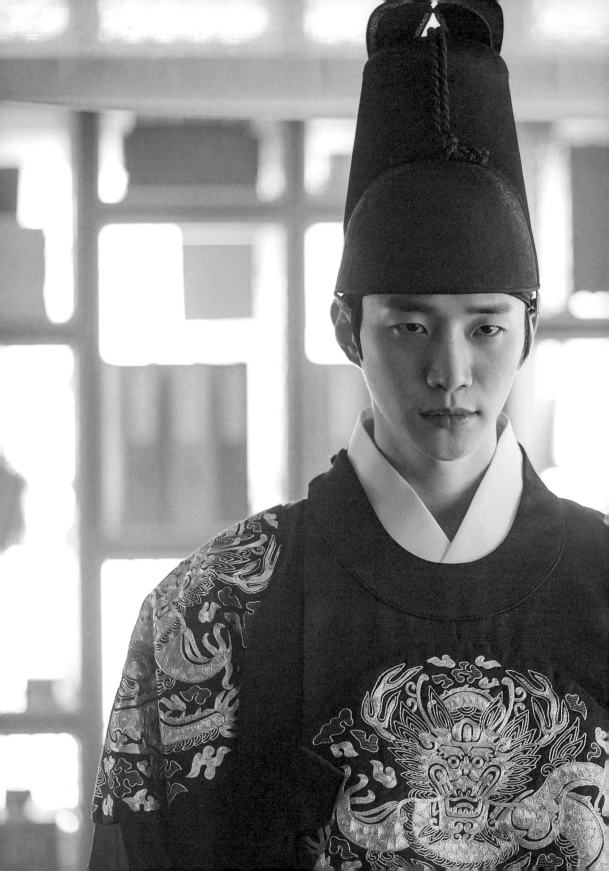

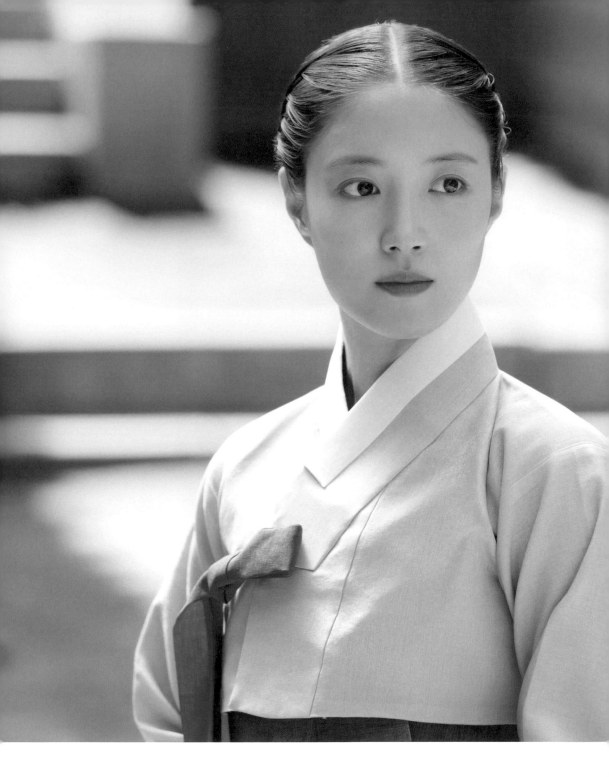

要是能再次見到妳，我想對妳說聲謝謝。

謝謝妳，在我最心痛的那天，
陪在我身邊。

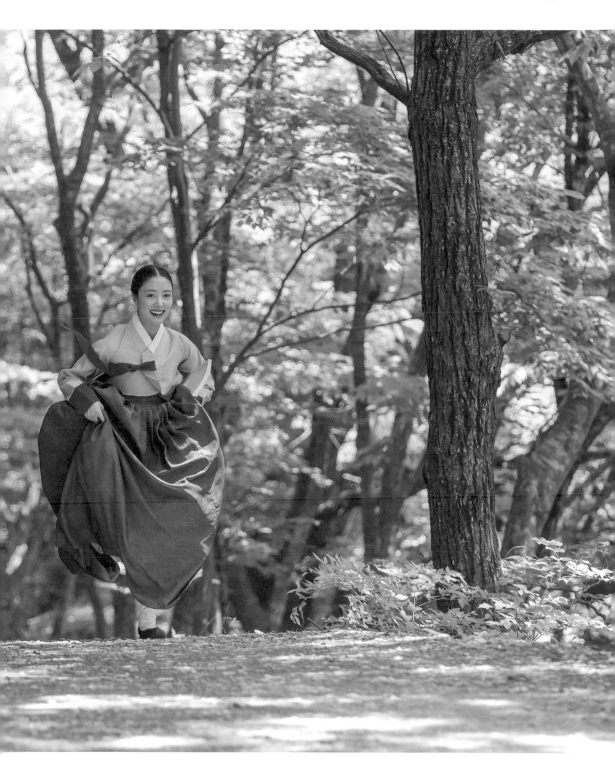

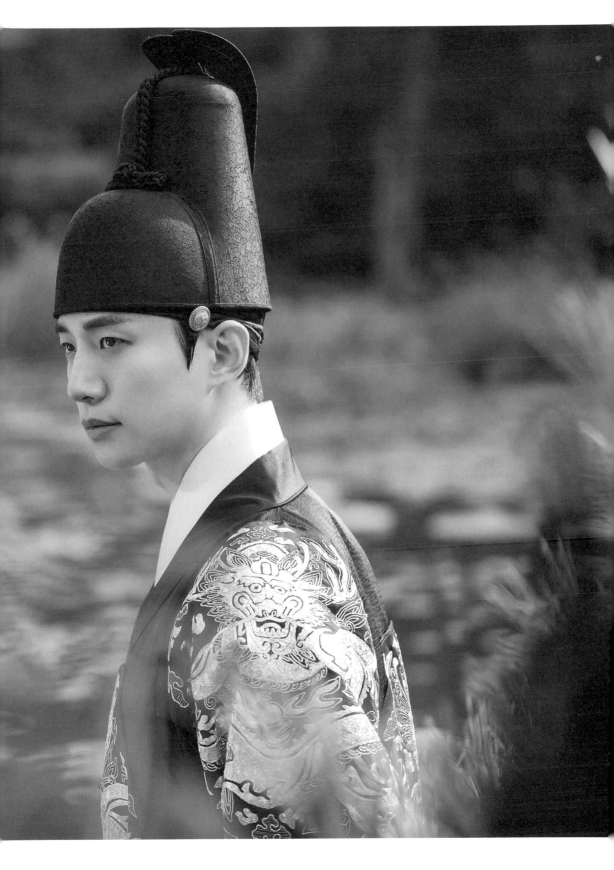

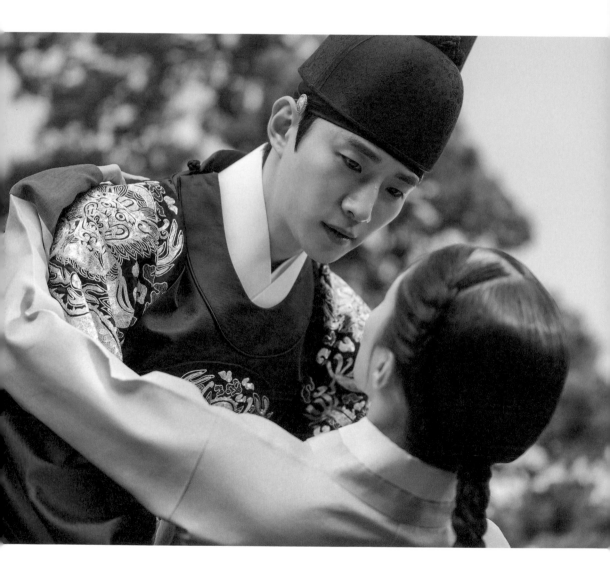

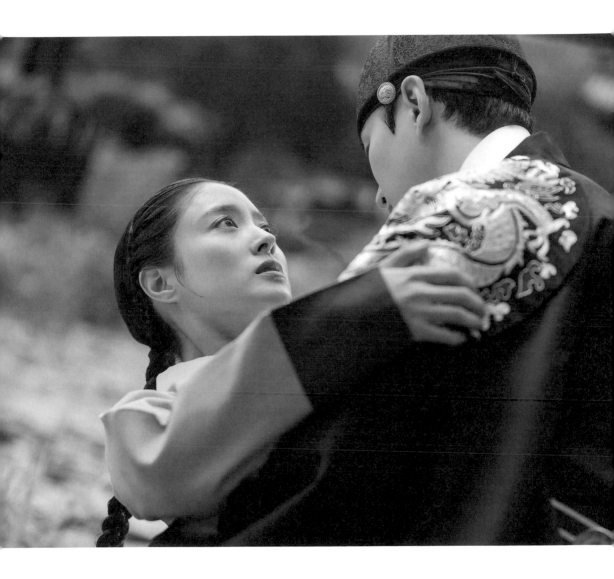

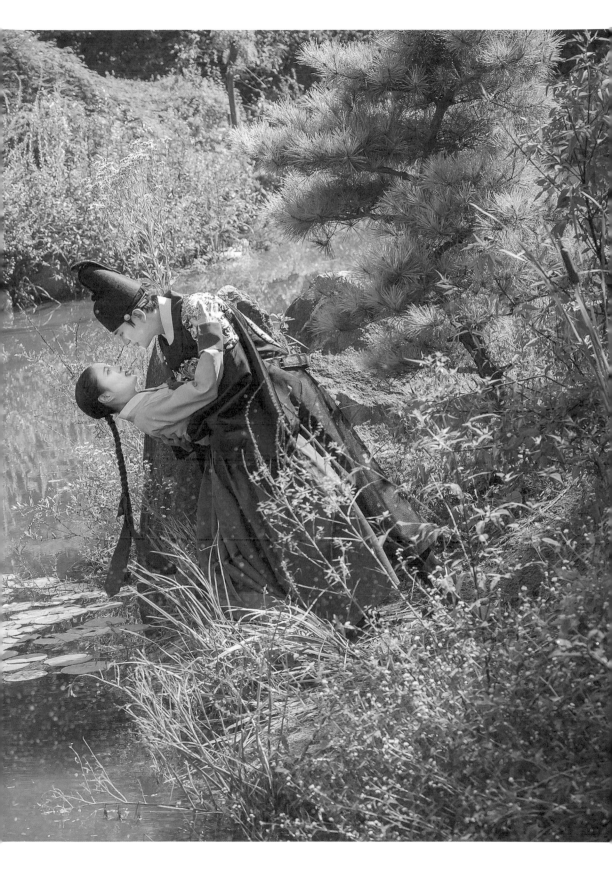

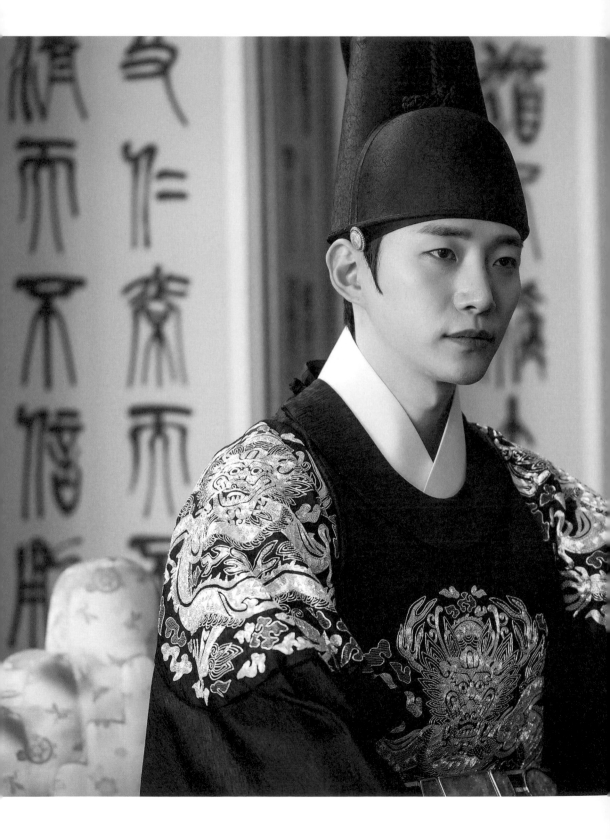

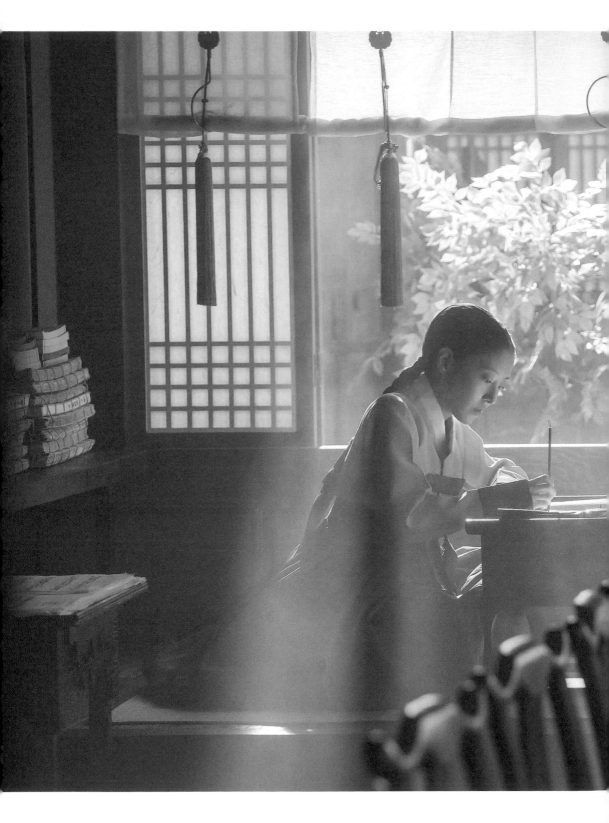

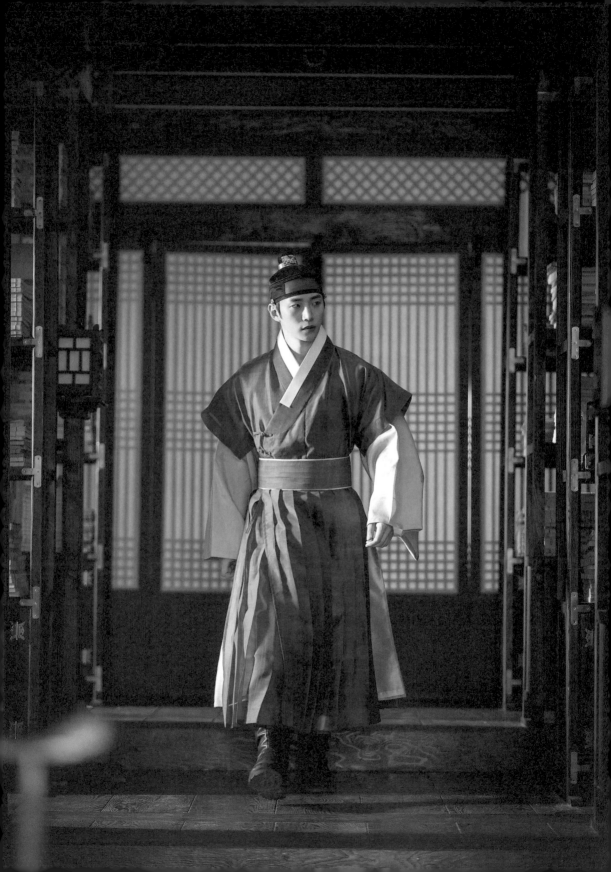

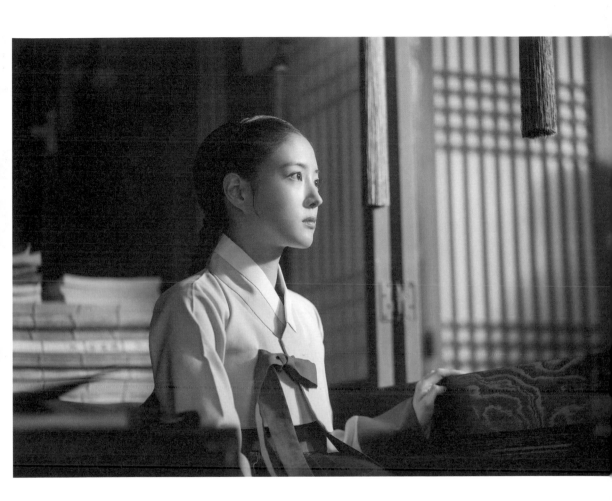

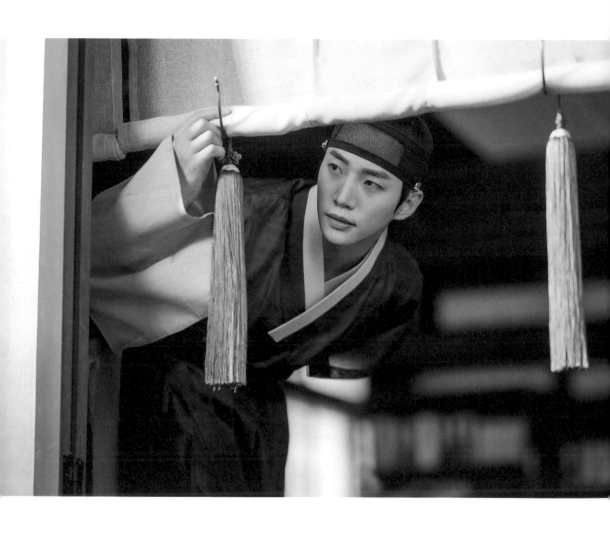

原來這裡可以清楚看見舉行書筵的場所，

聲音也能聽得一清二楚吧？

沒有人在打探嗎？

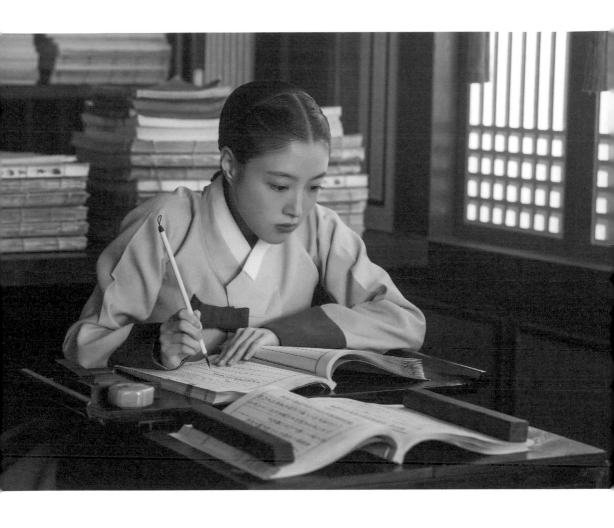

您是說誰在打探誰？

不是啊，還有⋯⋯您到底是誰？

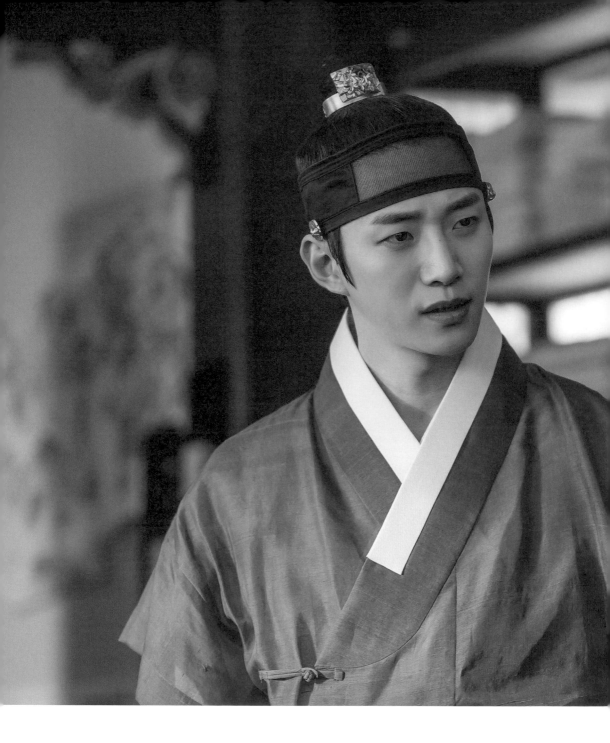

我是……

妳不用知道。

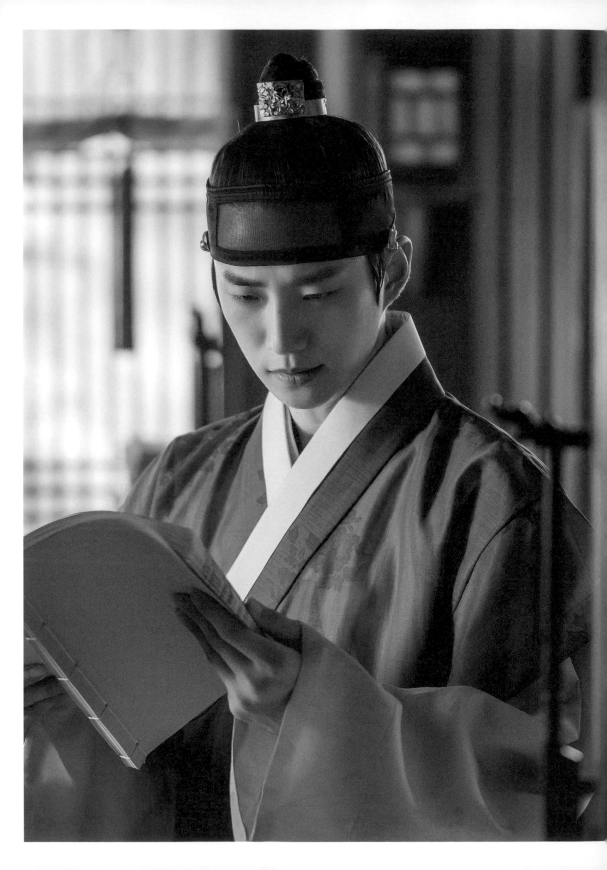

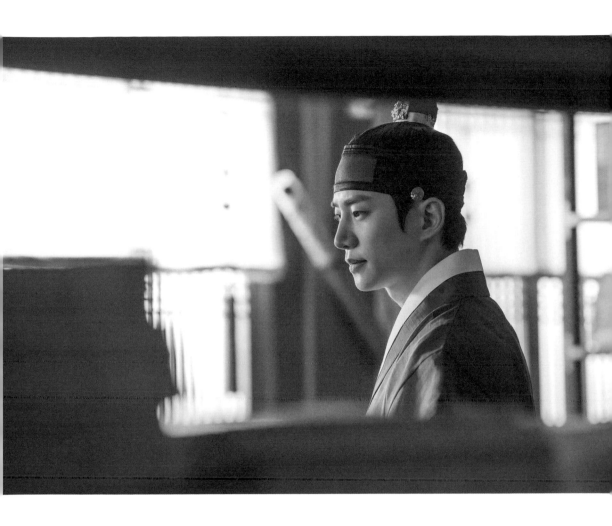

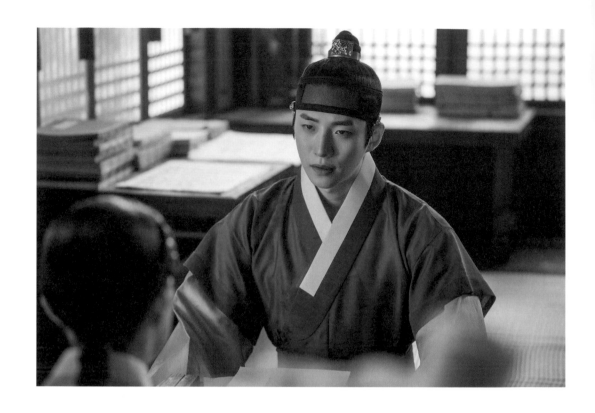

洪德老，我擔任兼司書一職。

聽聞兼司書大人，是極為俊俏的美男子⋯⋯

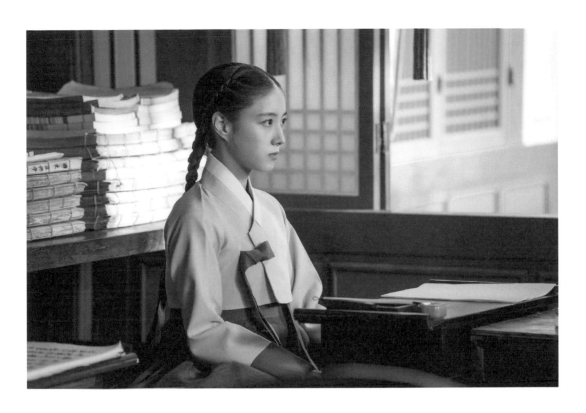

由於沒有確切的證據，今日就姑且先饒過妳。

妳……給我好好注意妳的言行舉止。

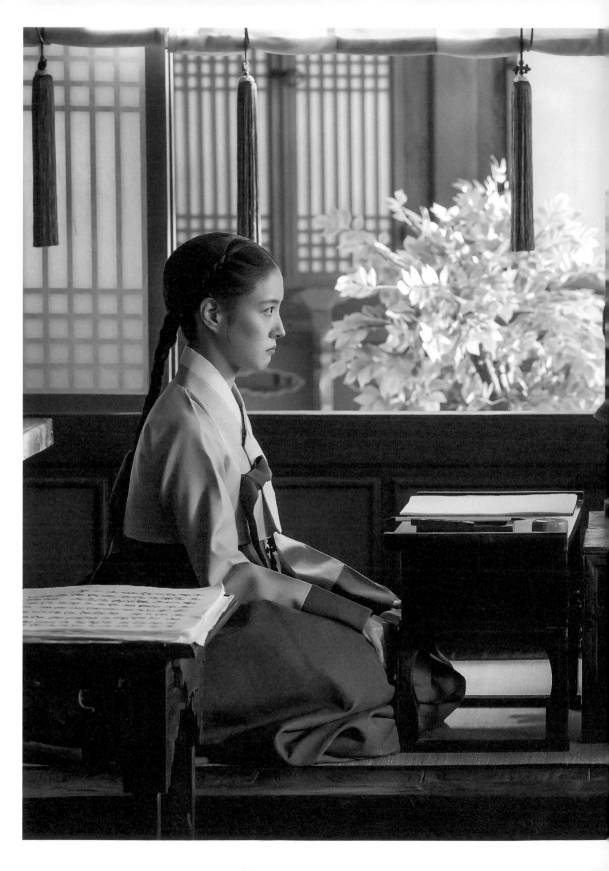

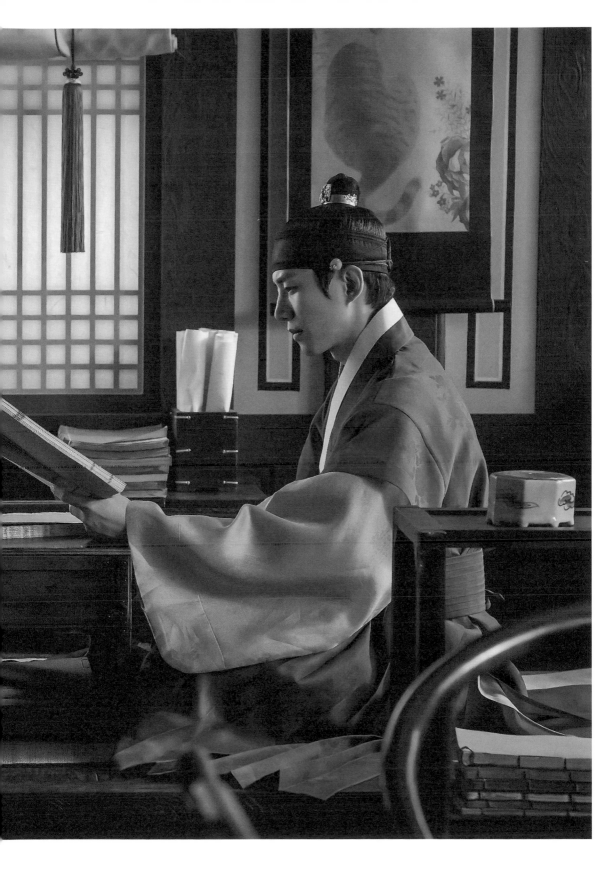

喂，妳現在是對我撒鹽嗎？

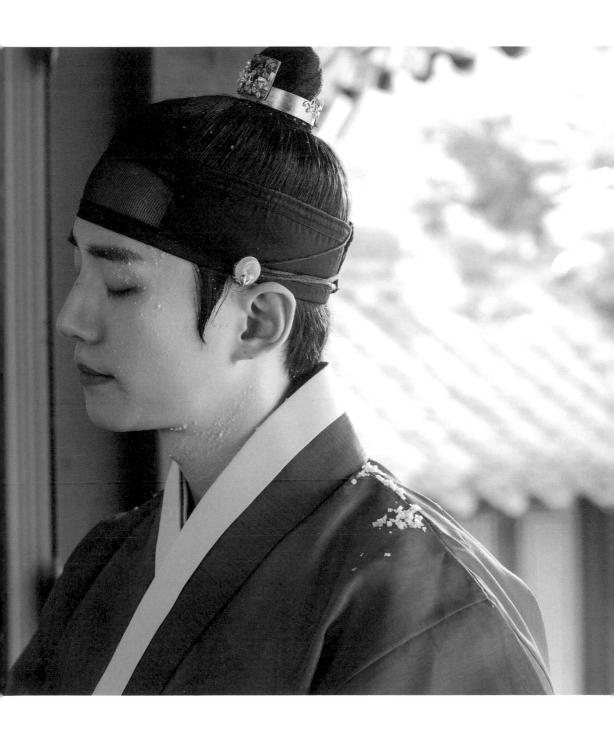

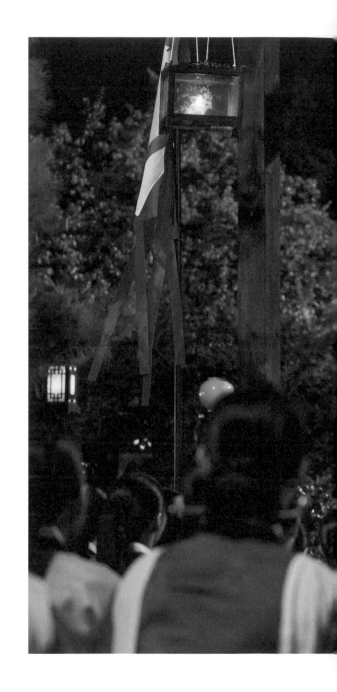

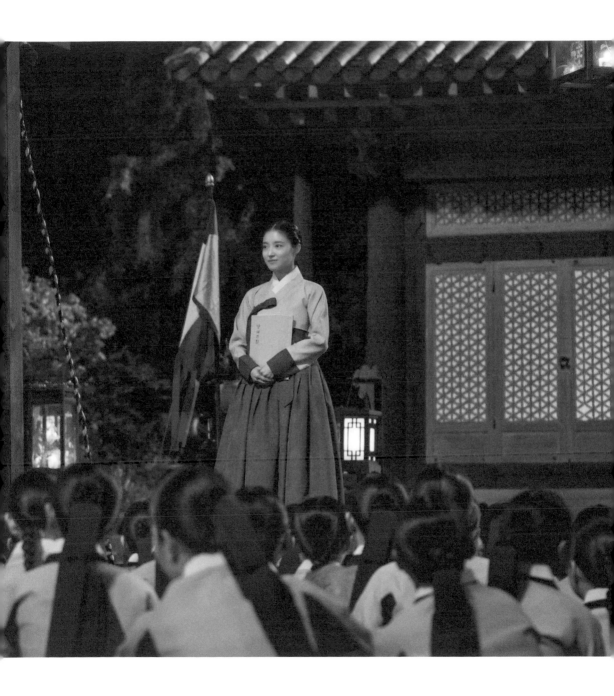

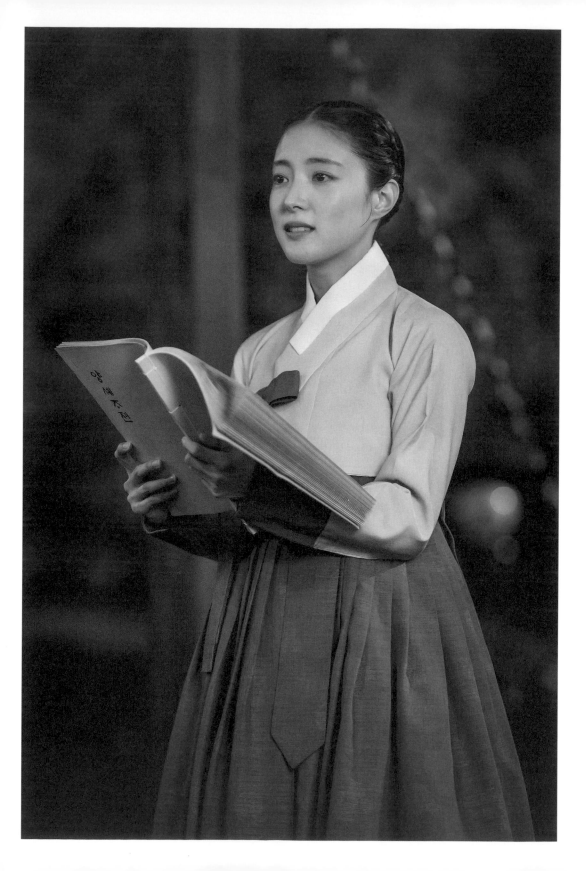

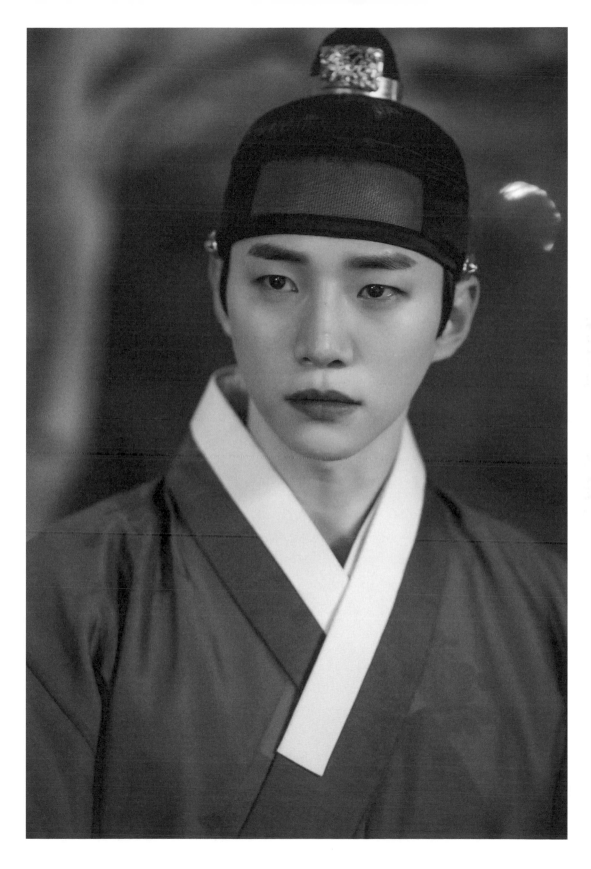

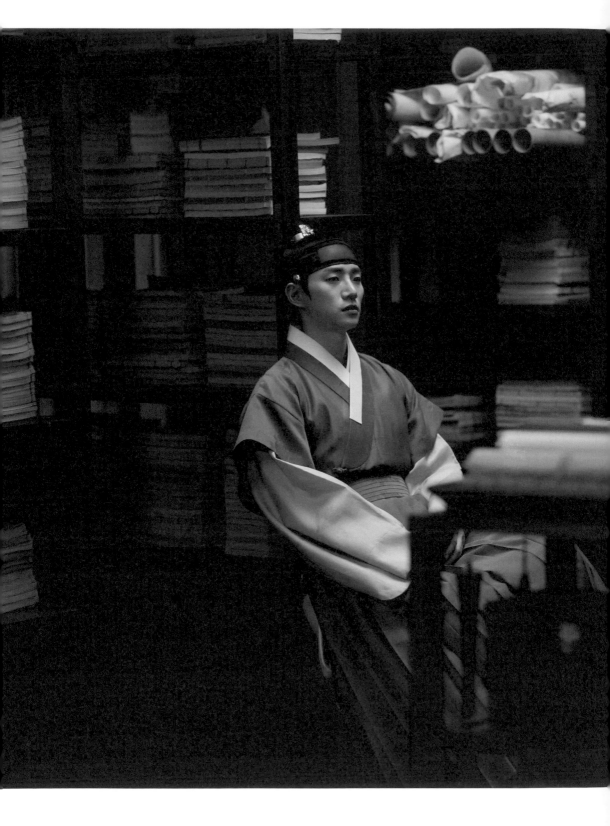

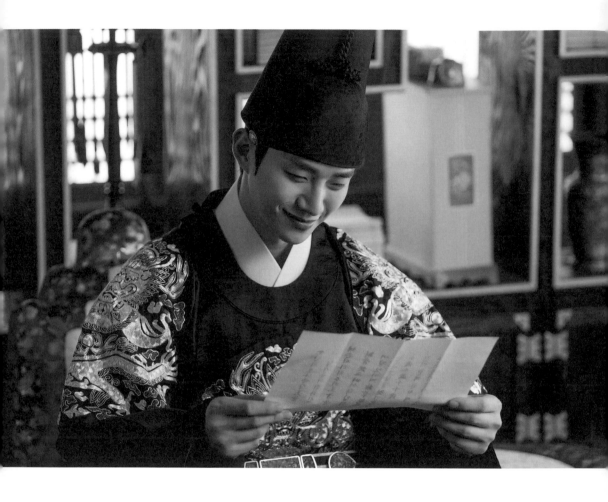

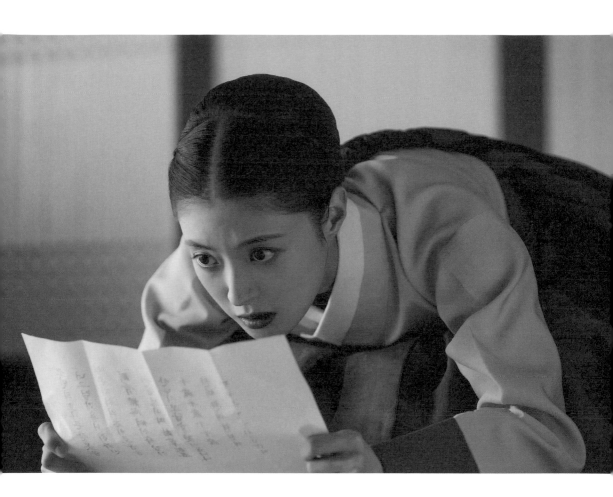

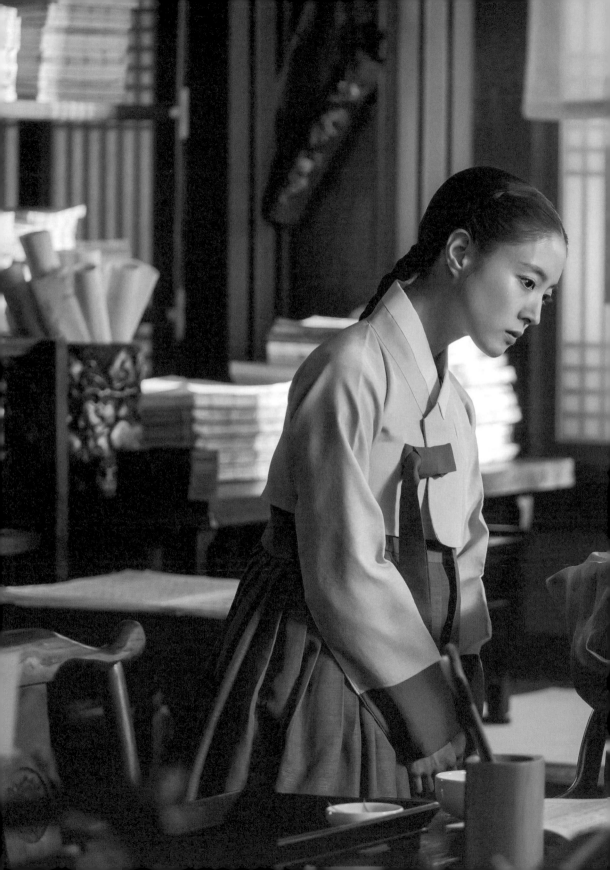

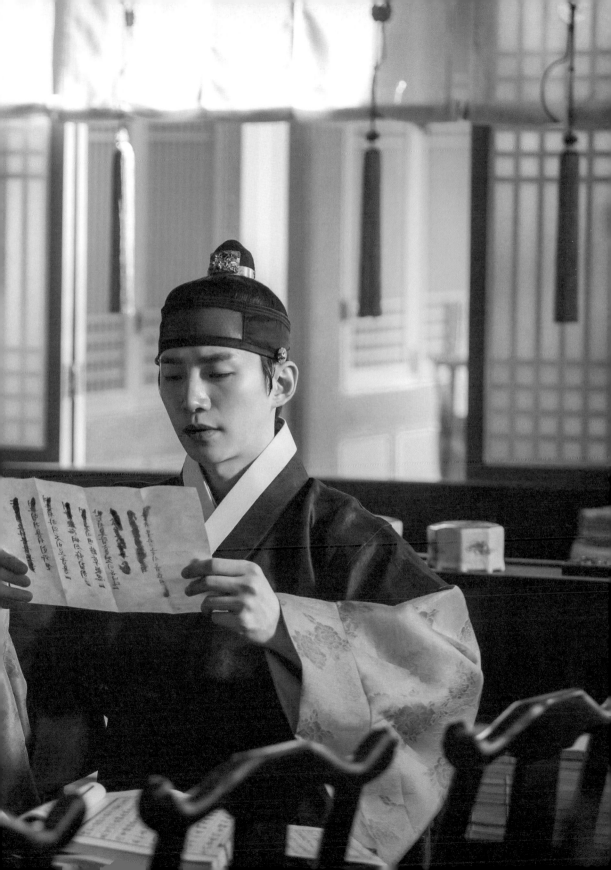

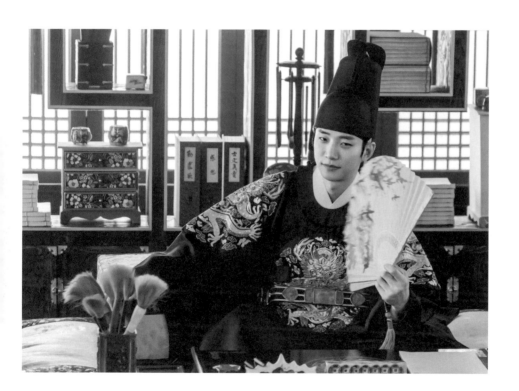

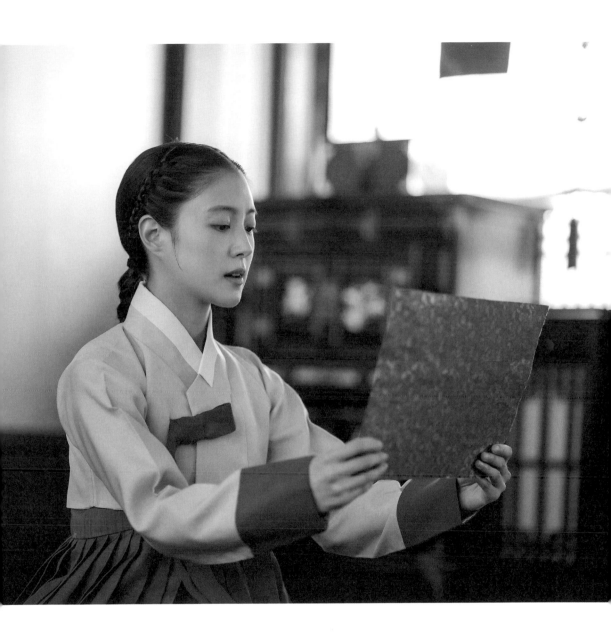

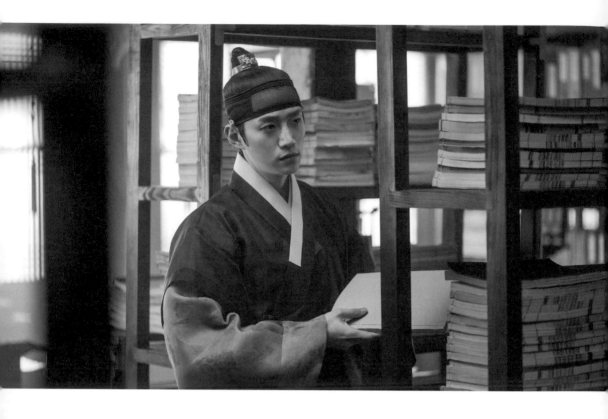

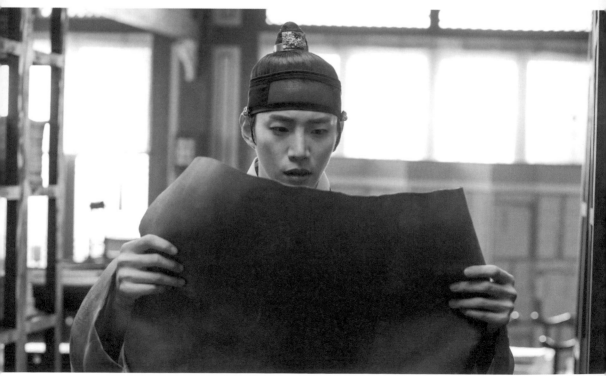

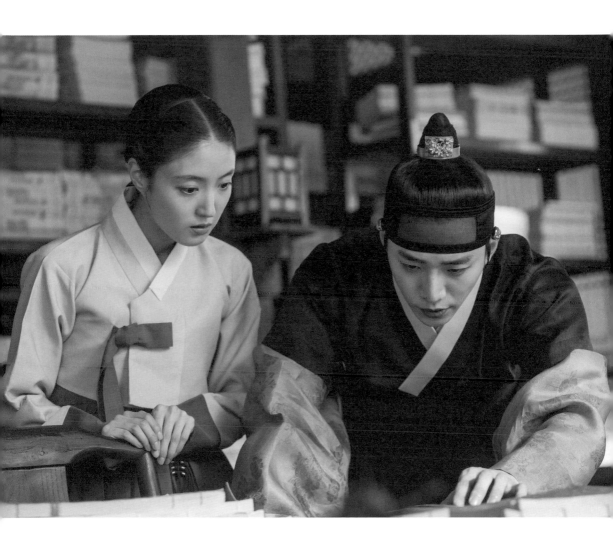

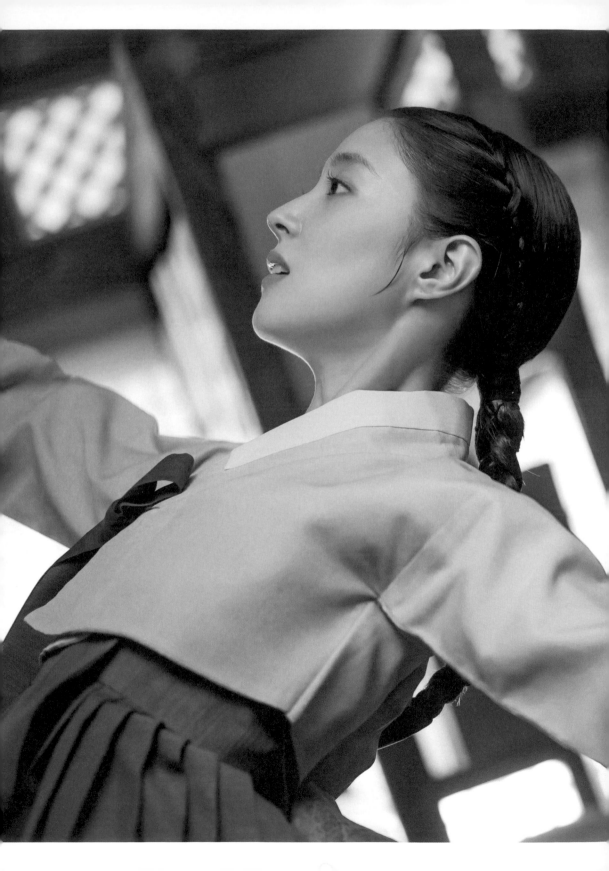

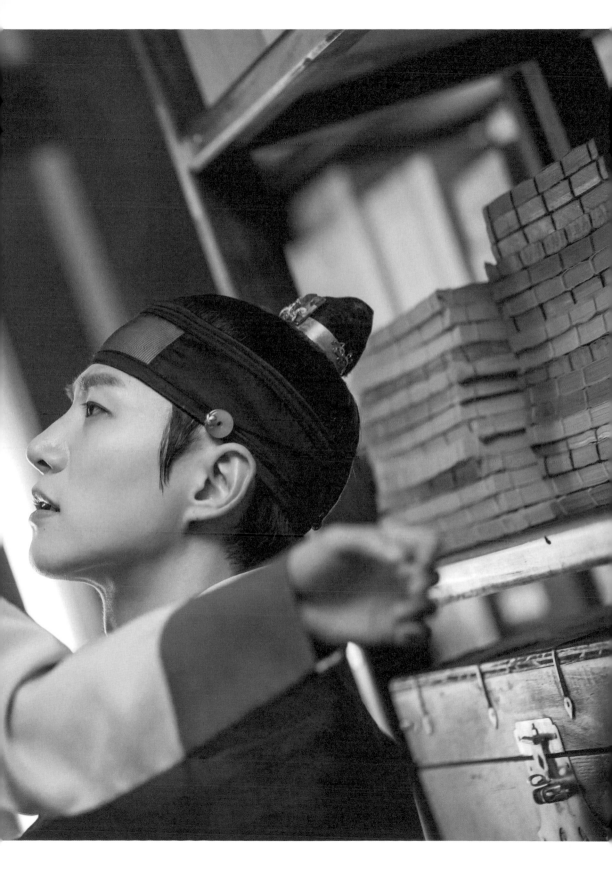

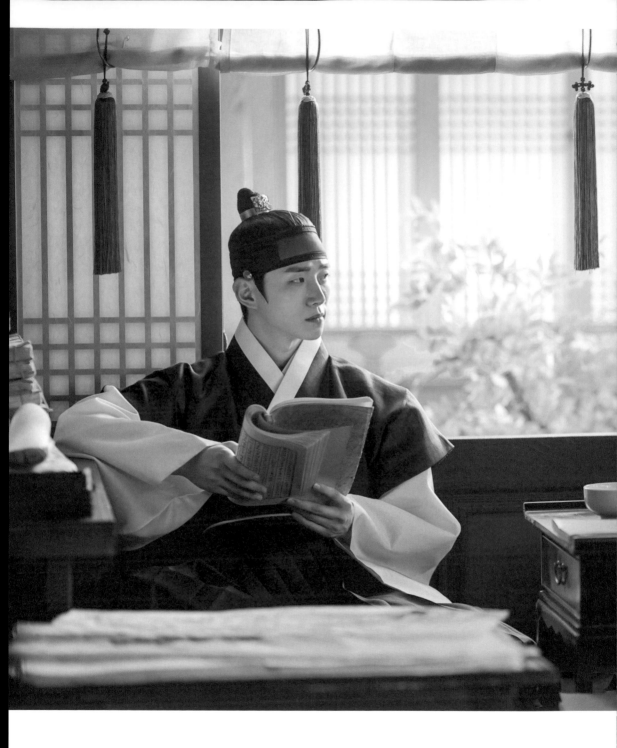

妳⋯⋯難道還在唸稗官小説給別人聽嗎？

我明明要妳別再做了？

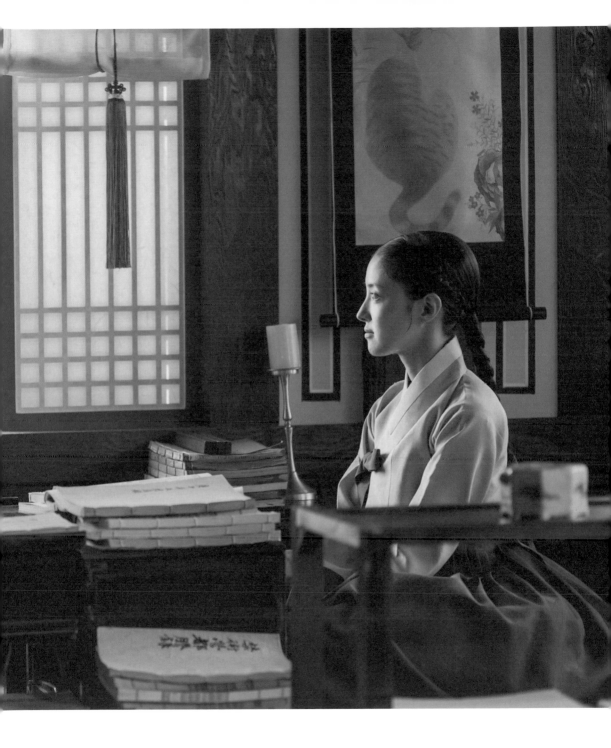

我要不要說書和大人有什麼關係？

大人難道是我的上殿嗎？

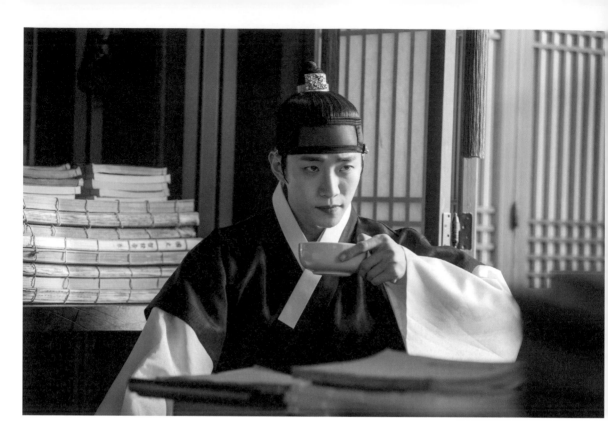

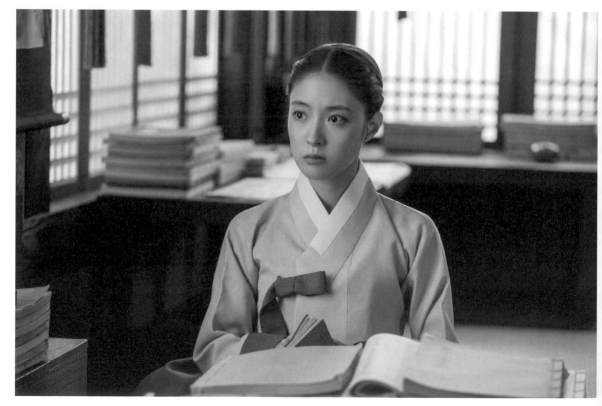

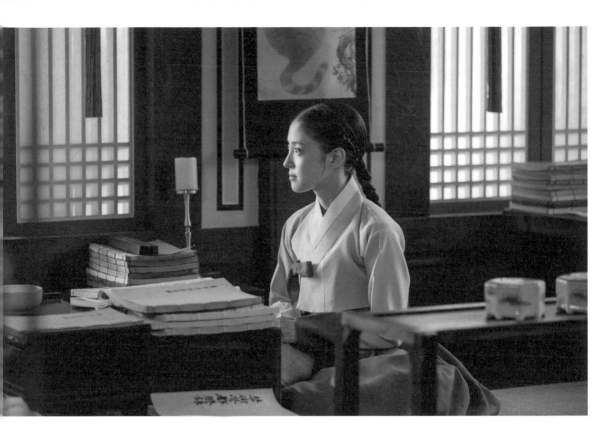

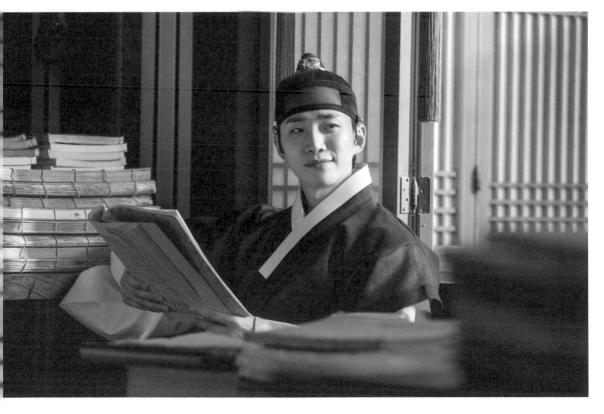

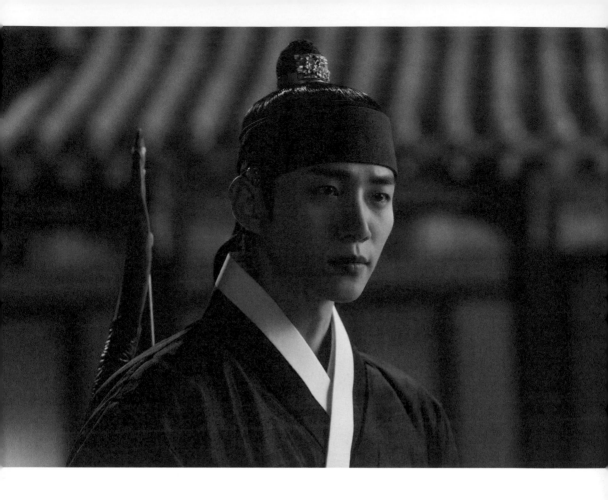

我知道這很危險，但也只有妳了。

只有妳能夠做到。

拜託妳了，在眾人面前說書吧。

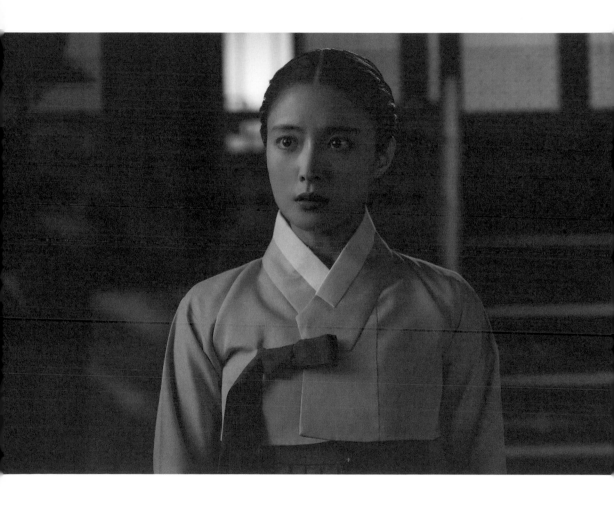

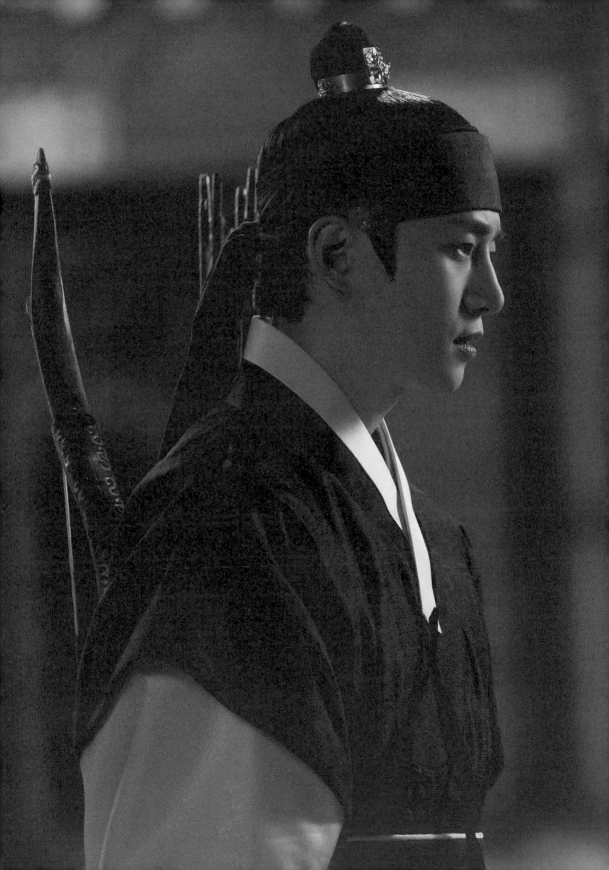

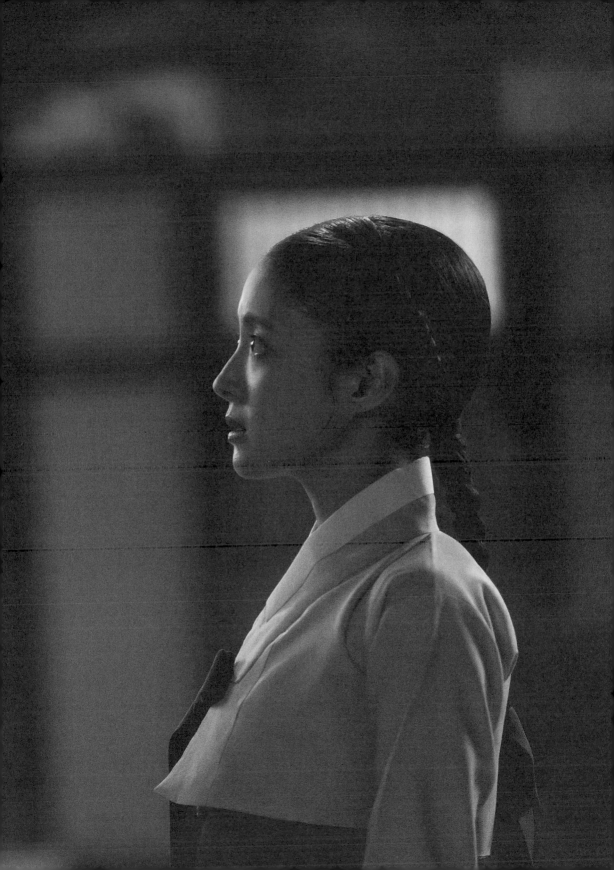

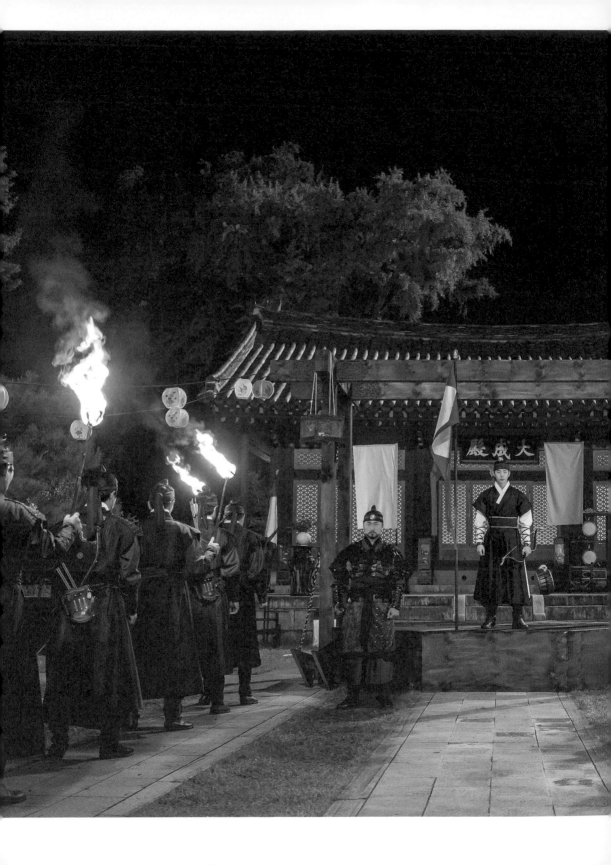

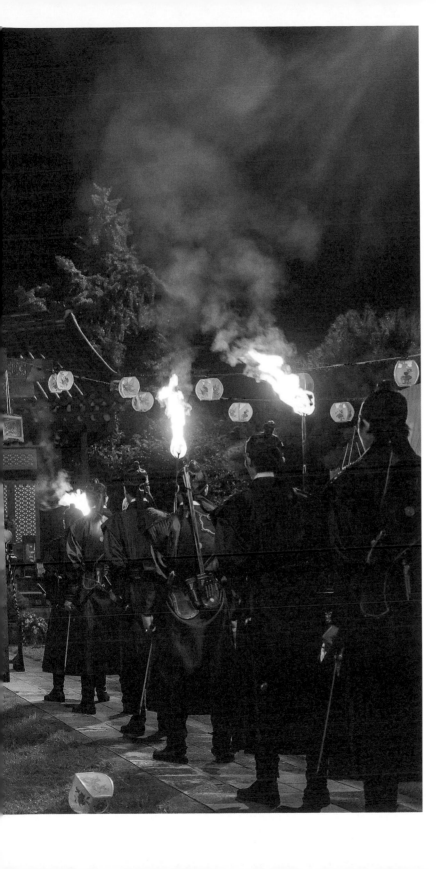

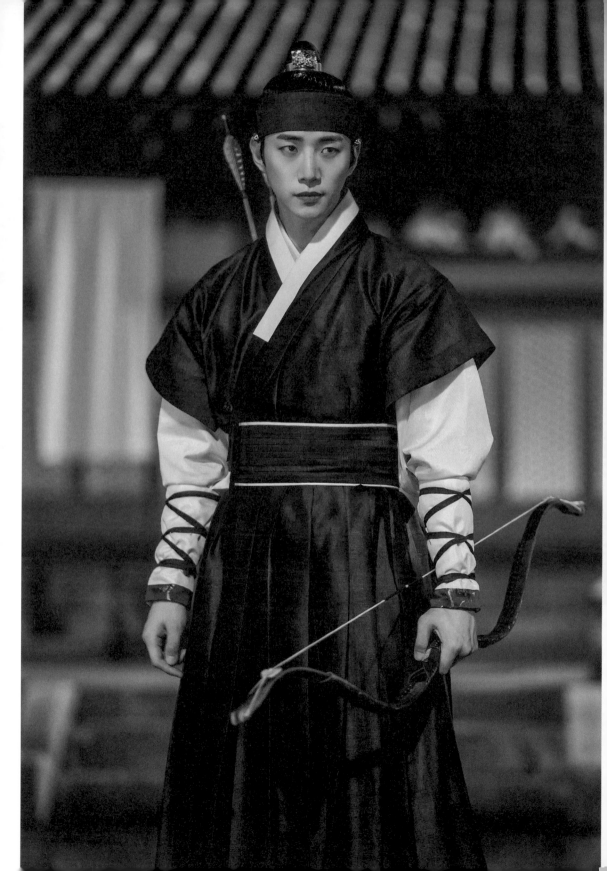

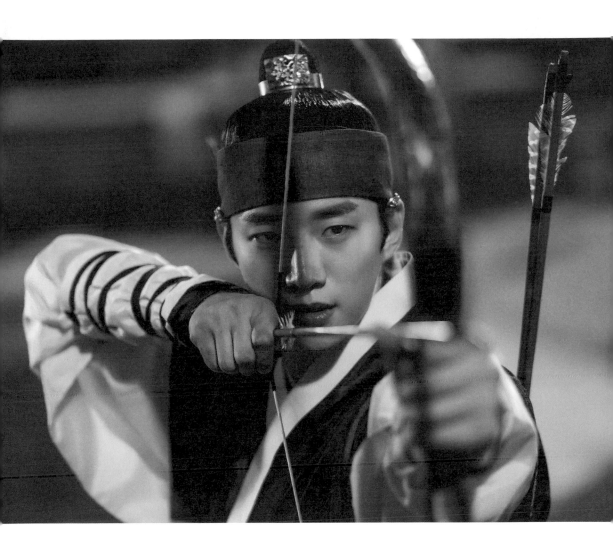

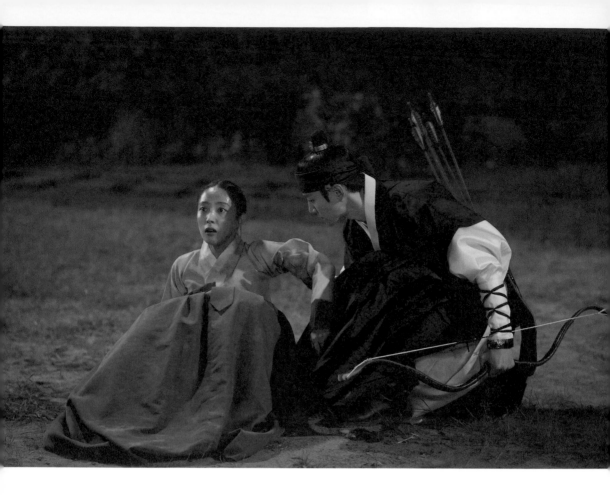

沒有受傷吧？

能走路嗎？

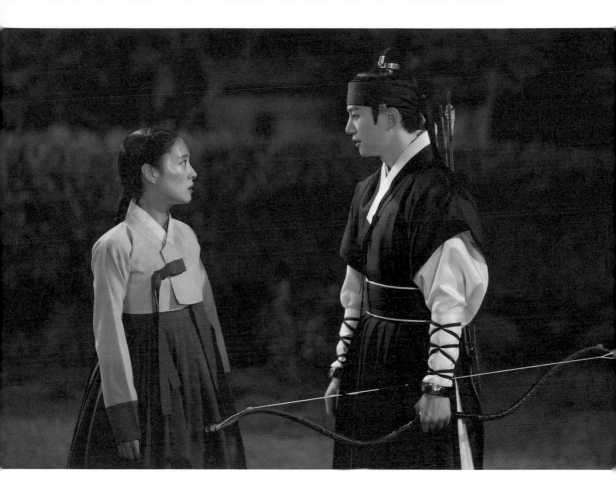

往那個方向去，妳就安全了。

……走吧。

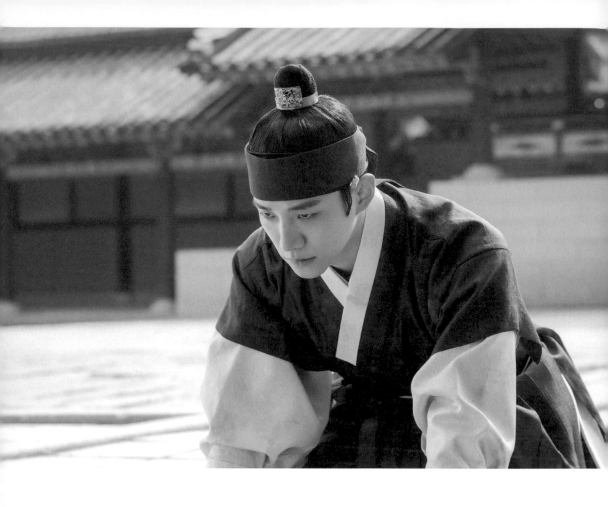

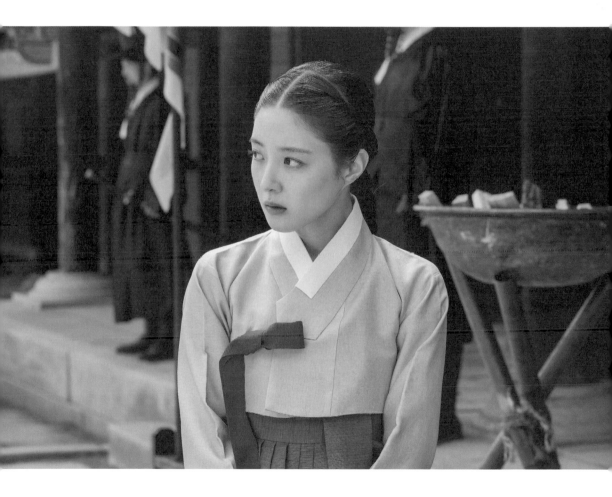

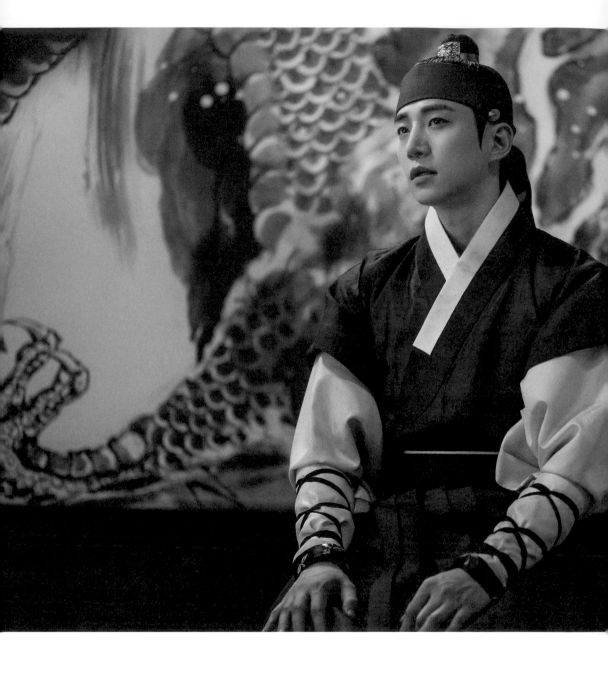

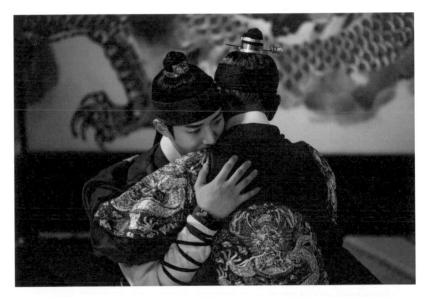

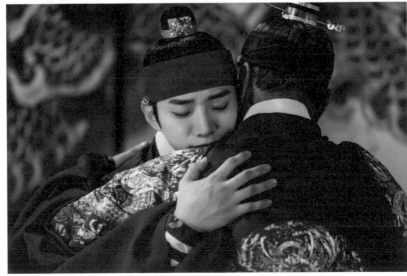

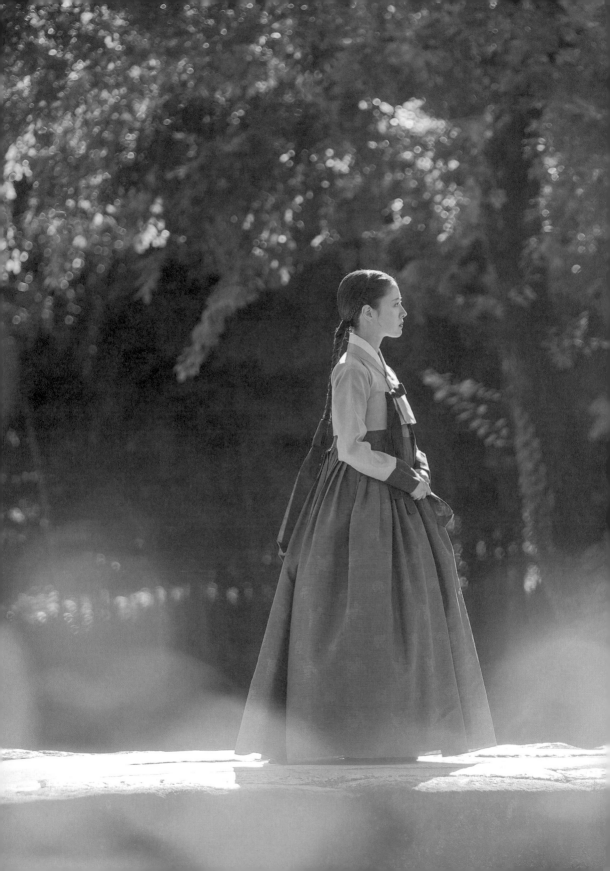

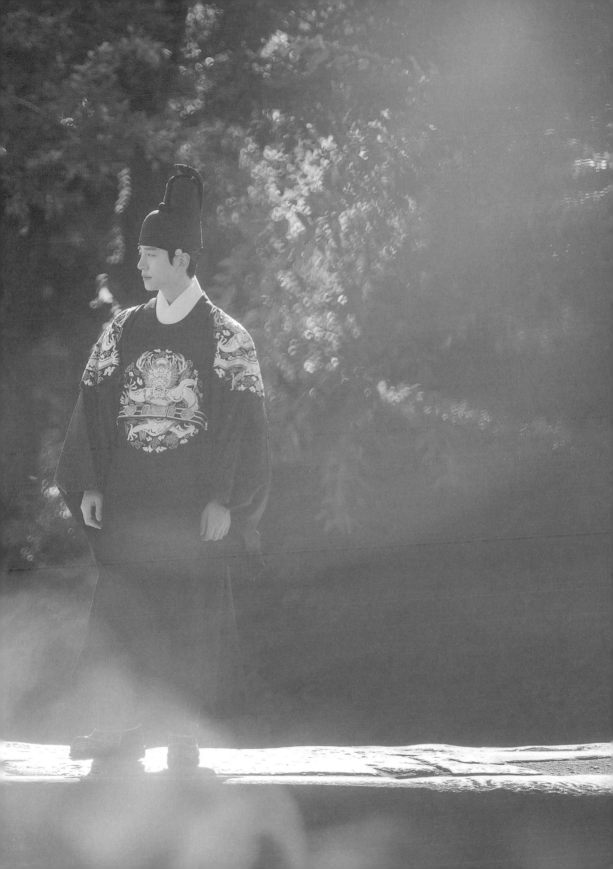

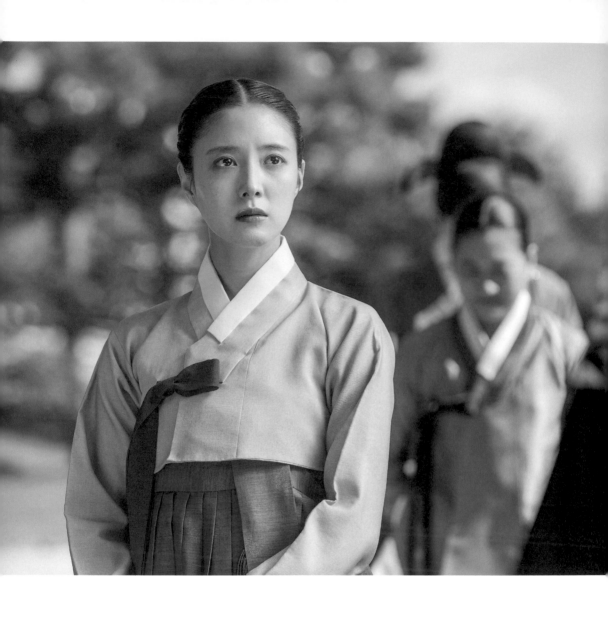

原來那位不是兼司書大人，

而是世孫邸下⋯⋯

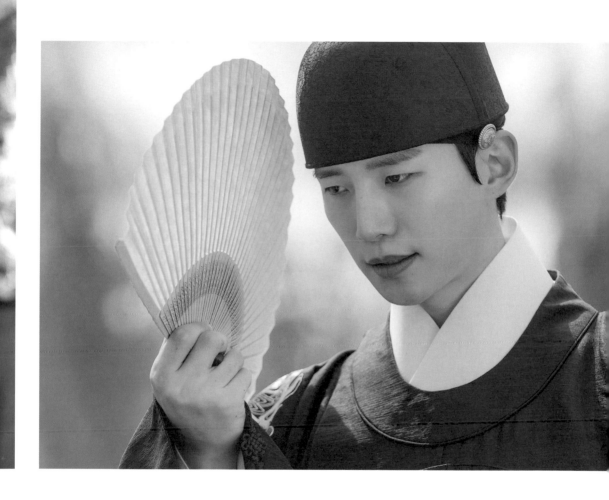

什麼啊，為何要騙人？

為何要捉弄我？

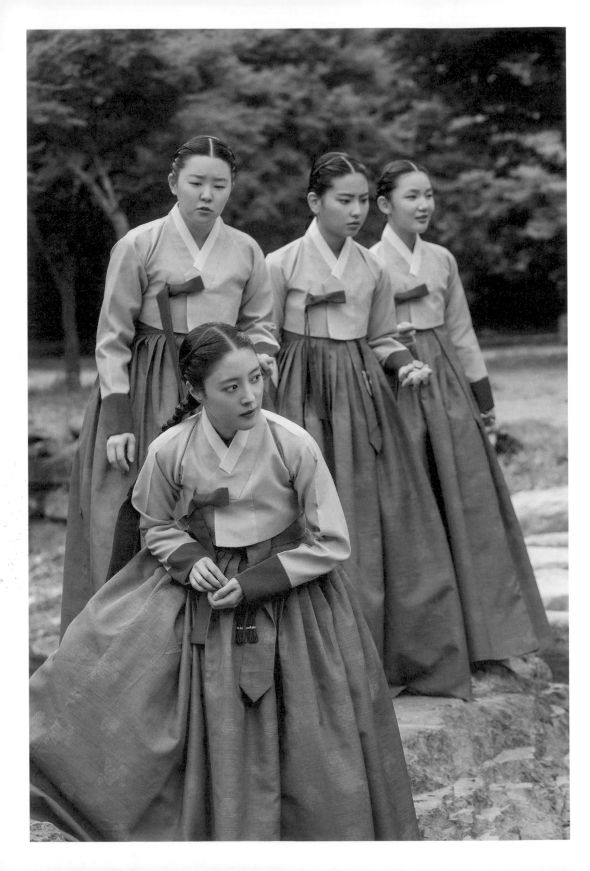

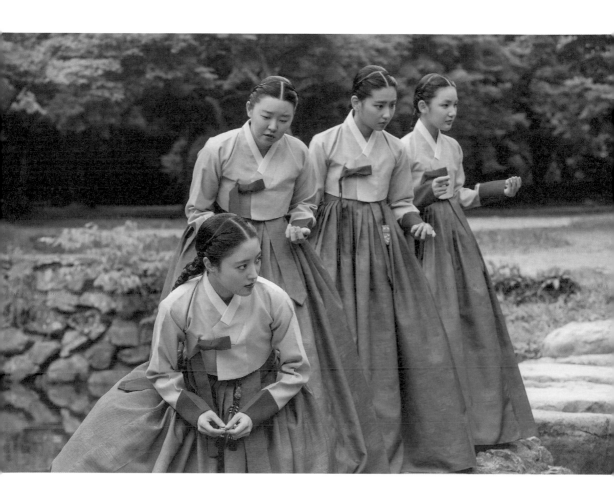

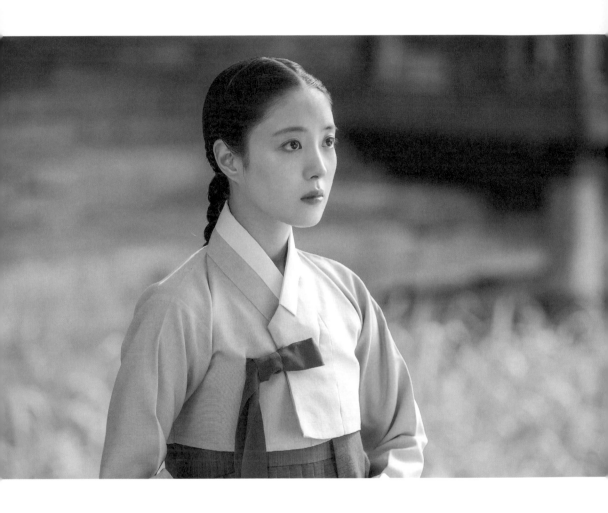

今日之事並非妳的錯，
希望妳不要放在心上。

邸下拯救奴婢的恩惠……

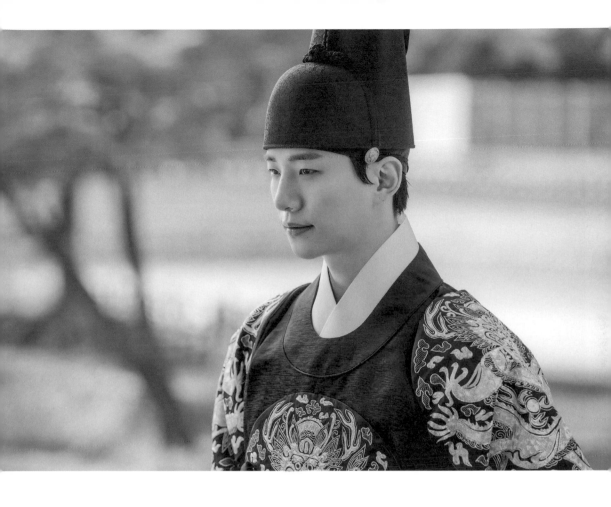

今日，是妳先救了我。

我沒能讀懂殿下的御心，

若妳不在場，

我必定會將自己的想法原封不動地告訴殿下。

差點就讓自己陷入了險境……

果然，還是女人比較細心。

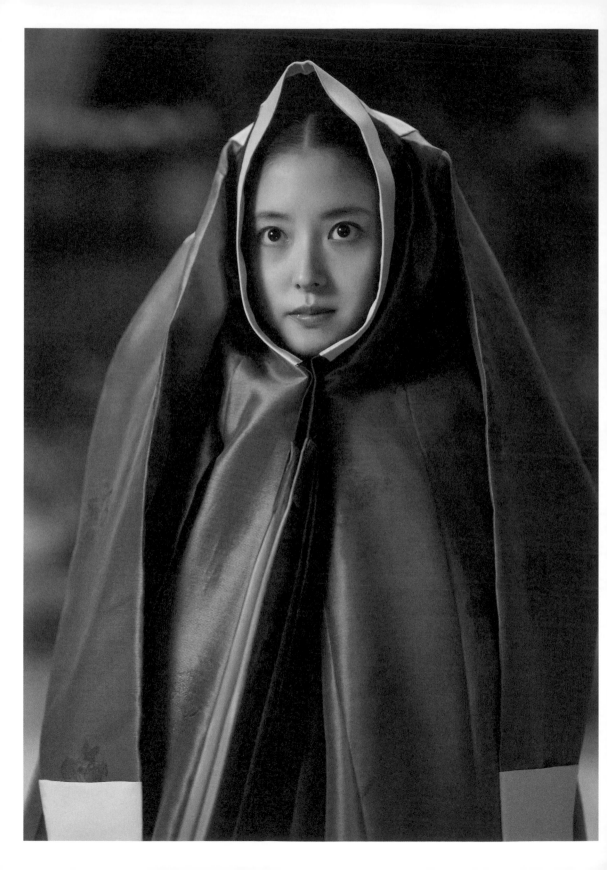

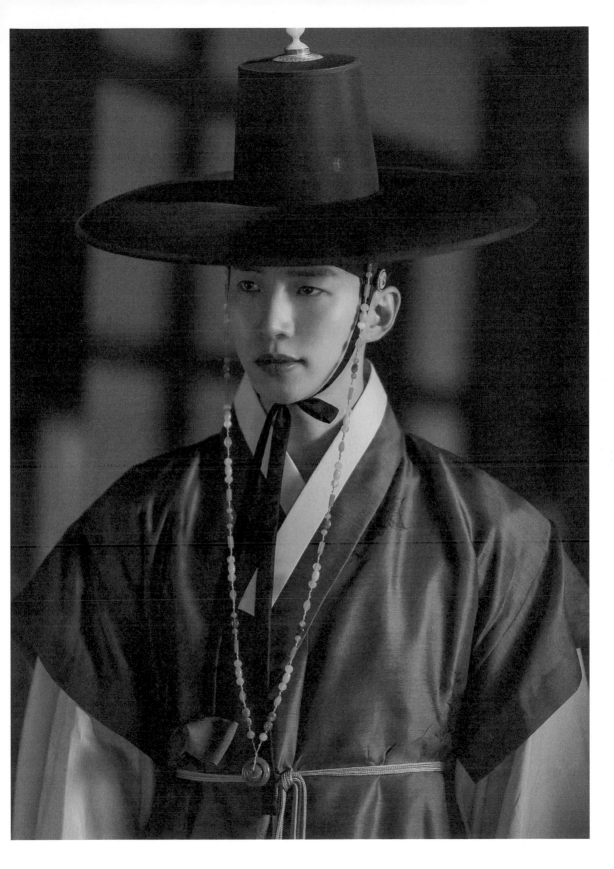

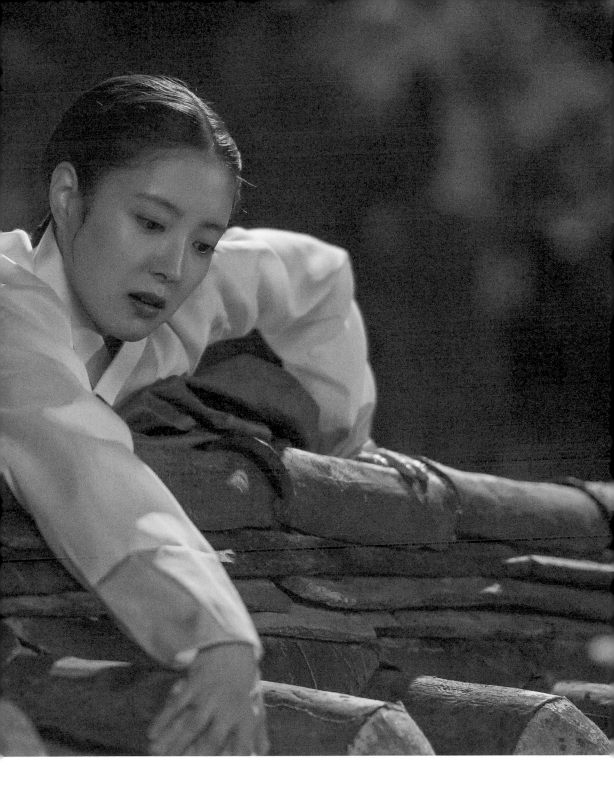

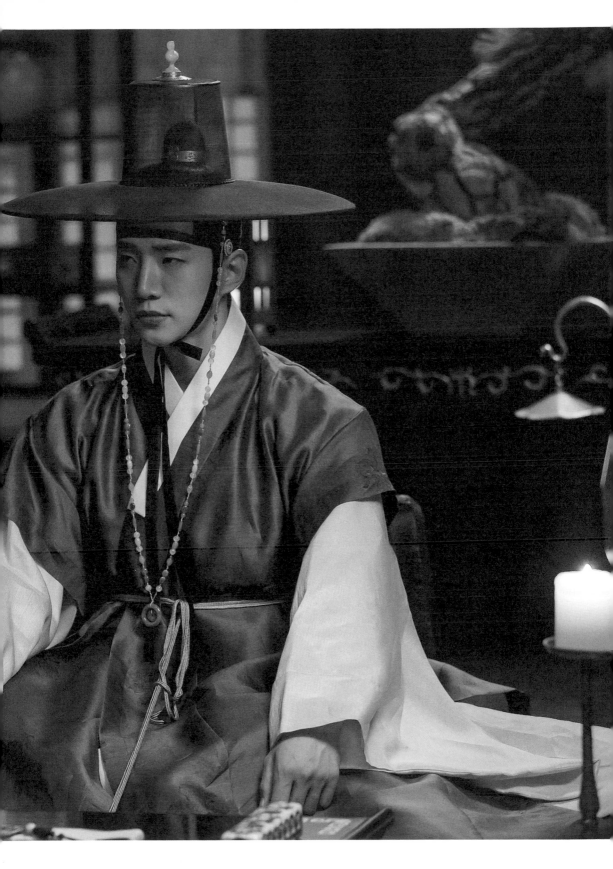

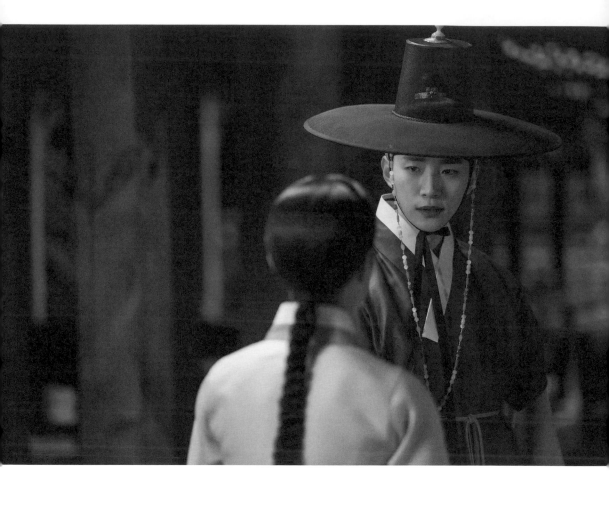

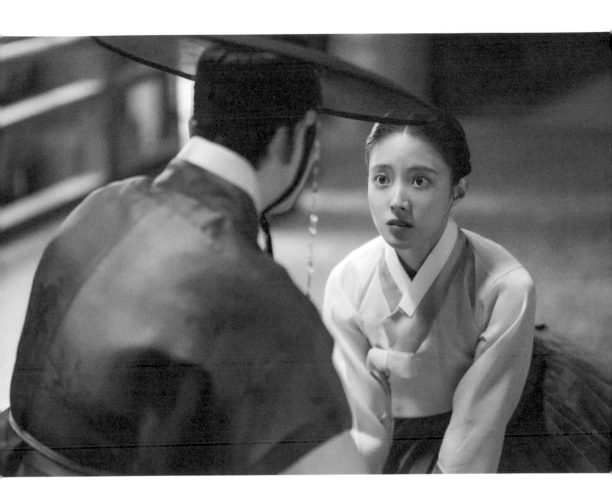

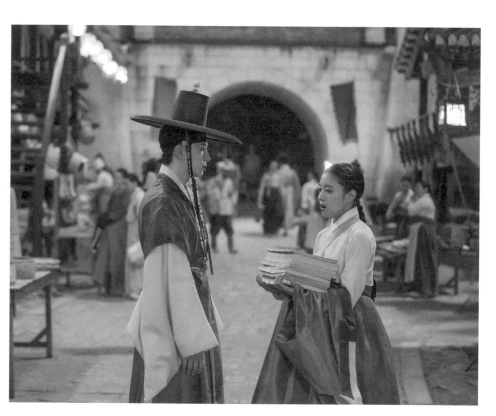

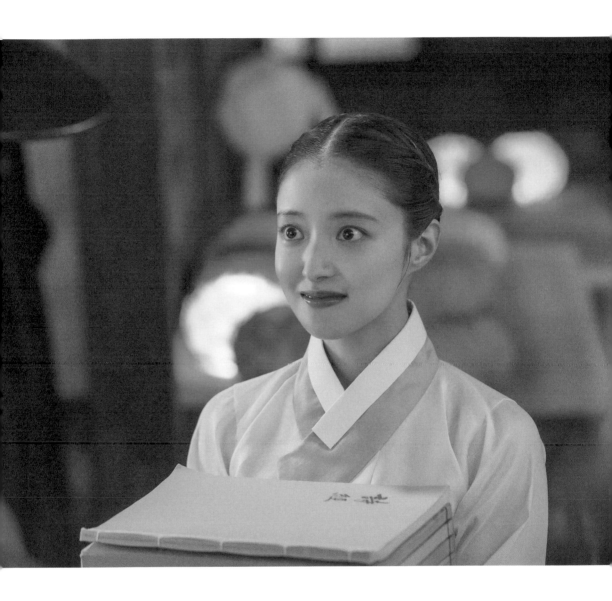

原以為與妳在那間書庫時，

是妳任由我擺布，

但此刻我無法確定。

究竟是妳任由我擺布？

還是我被妳動搖？

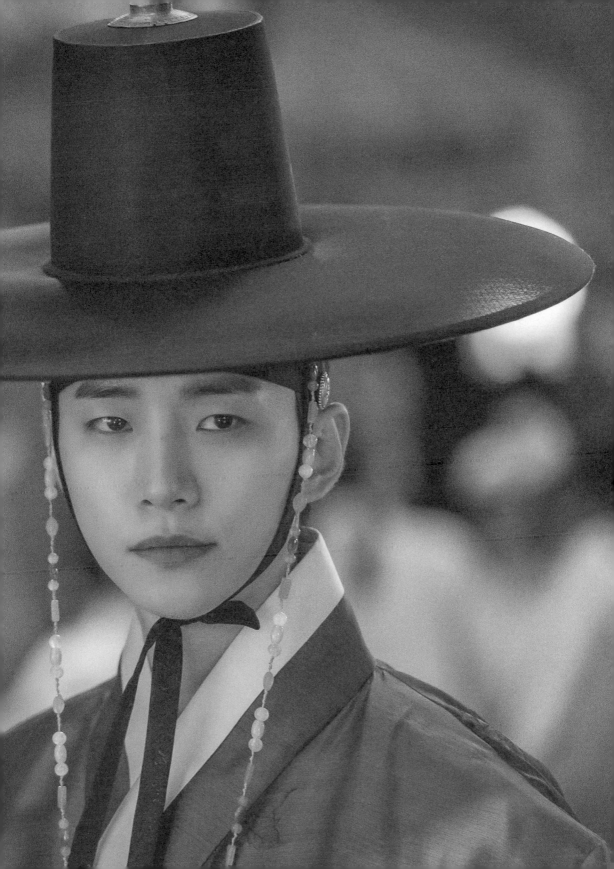

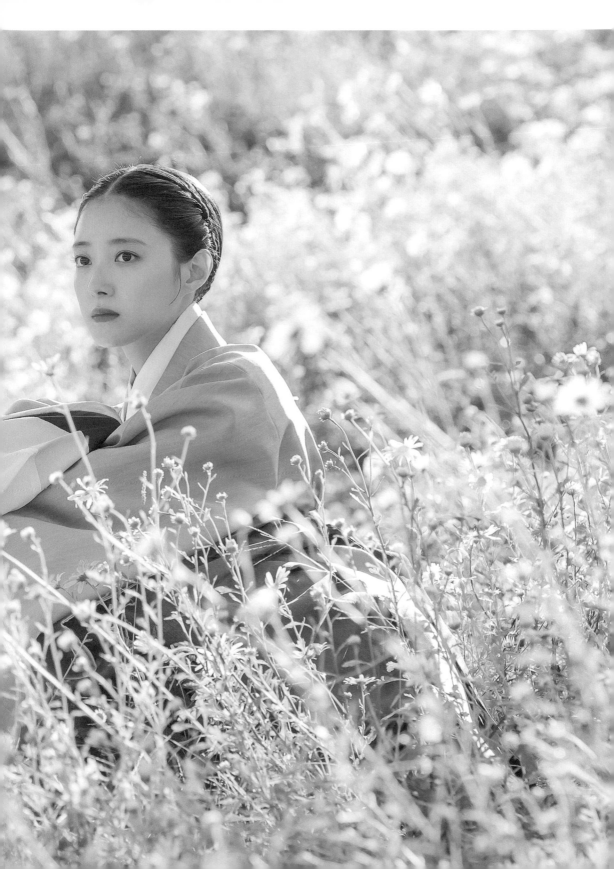

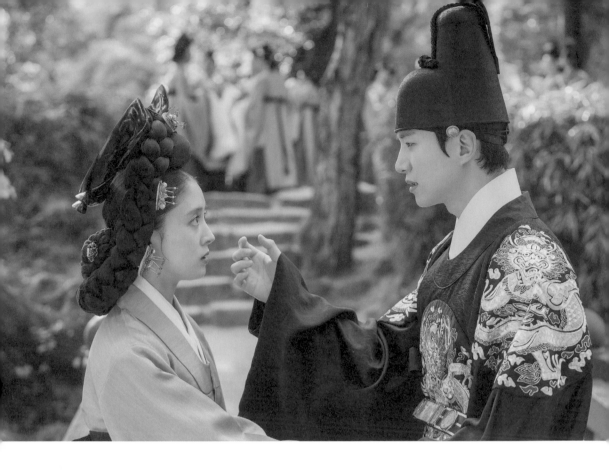

妳為何……為何盤起了頭髮？

妳，難道妳……得到主上殿下的承恩了嗎？

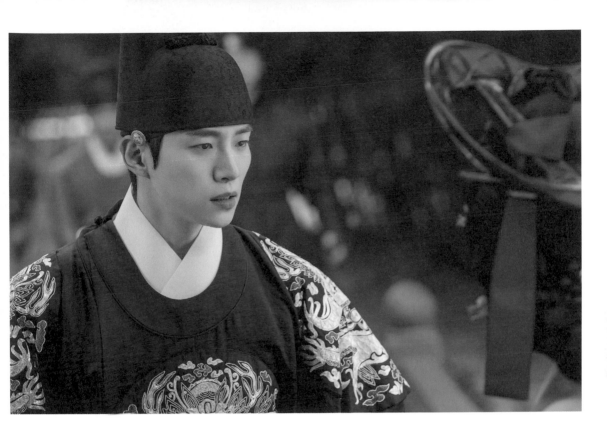

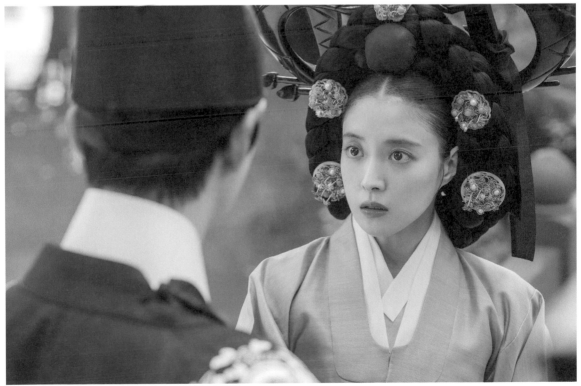

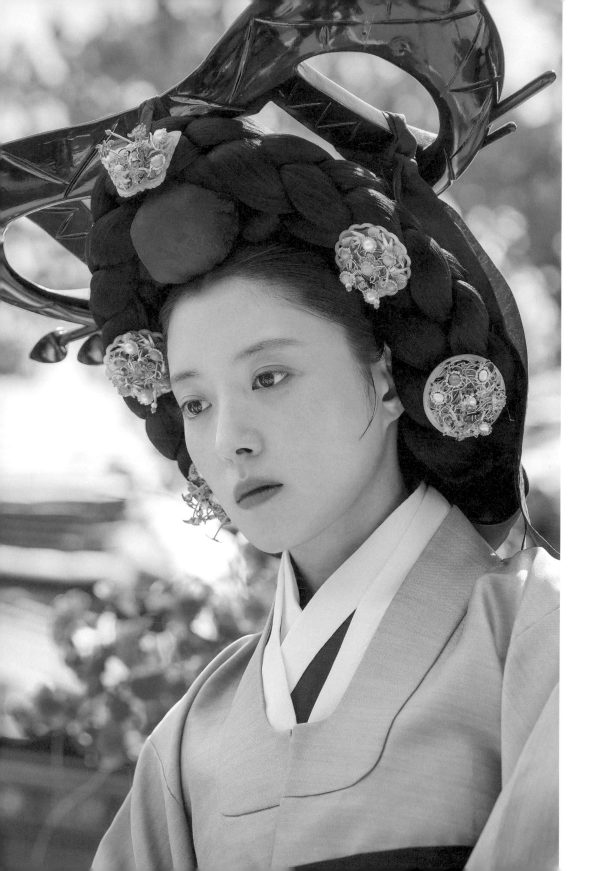

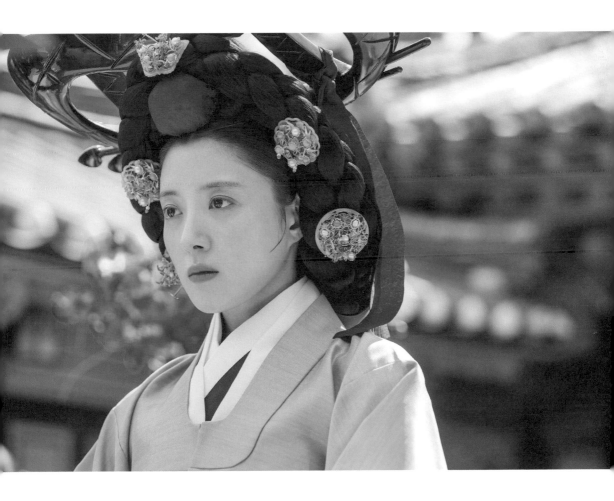

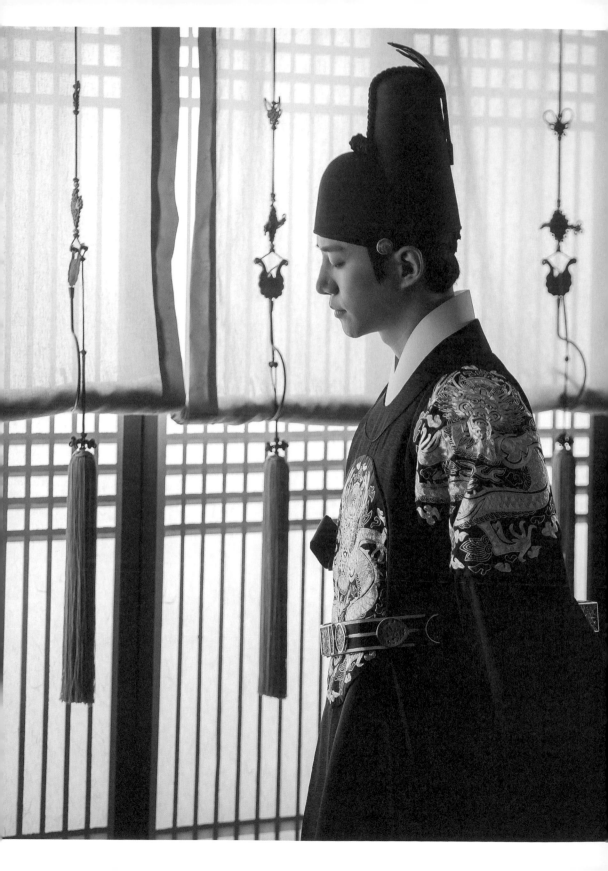

為何要停下來？

繼續唸吧，

我想聽妳的聲音。

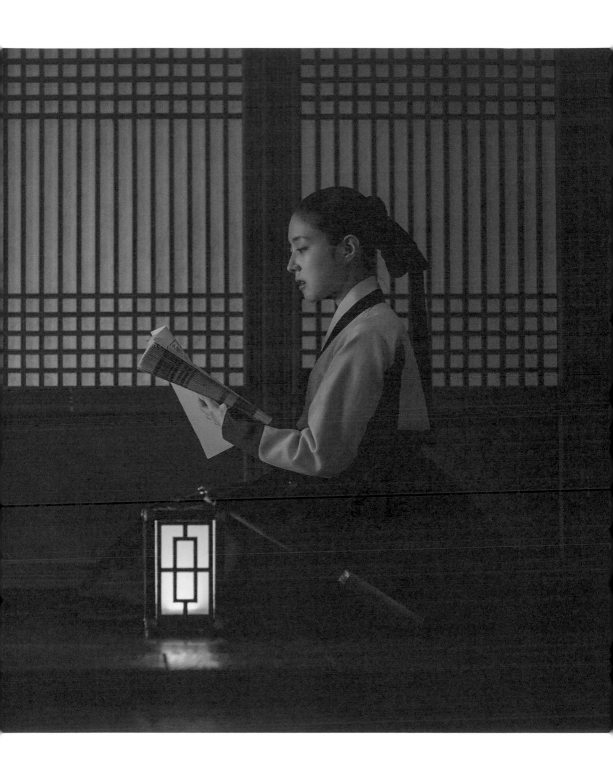

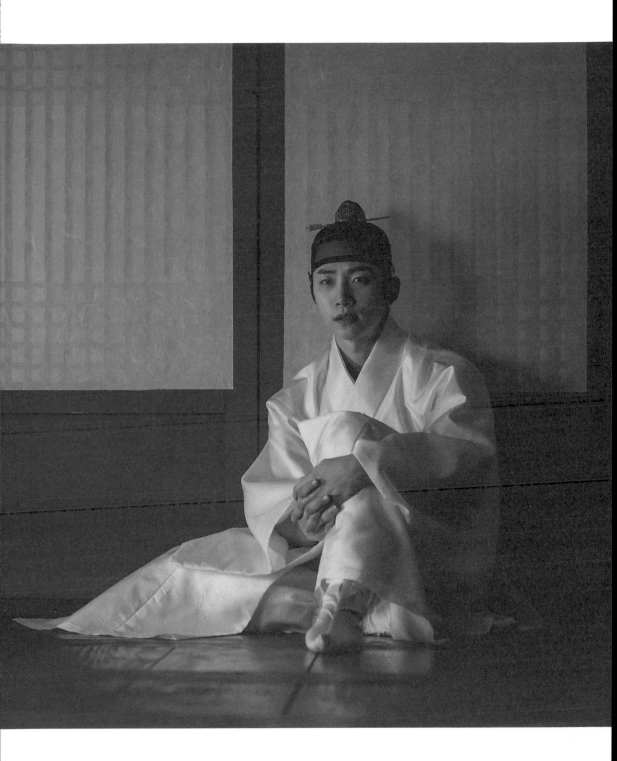

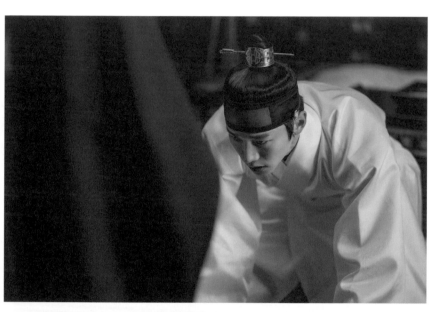

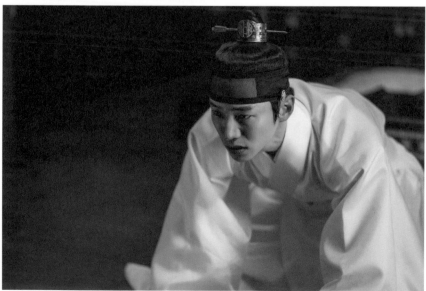

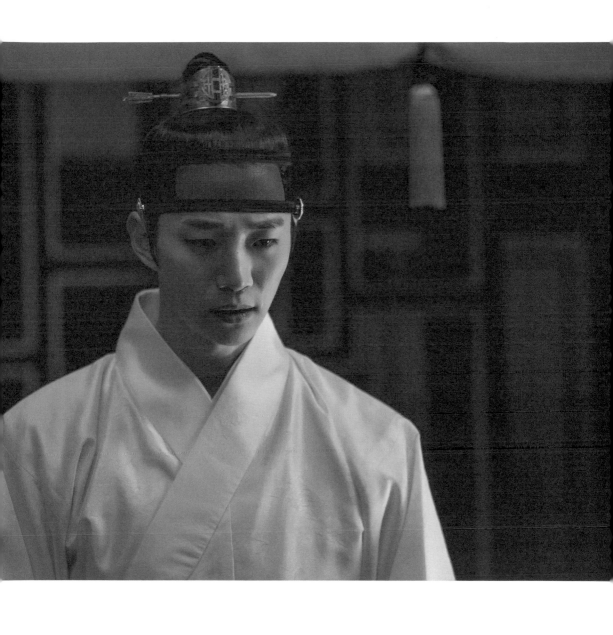

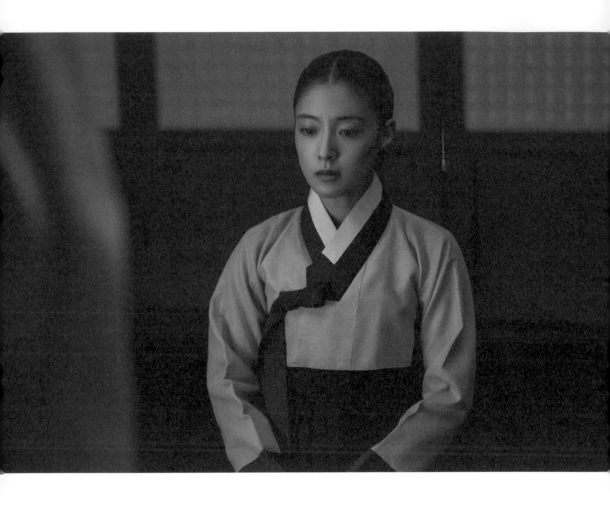

邸下，您沒事嗎？

您沒事嗎？

我沒事。

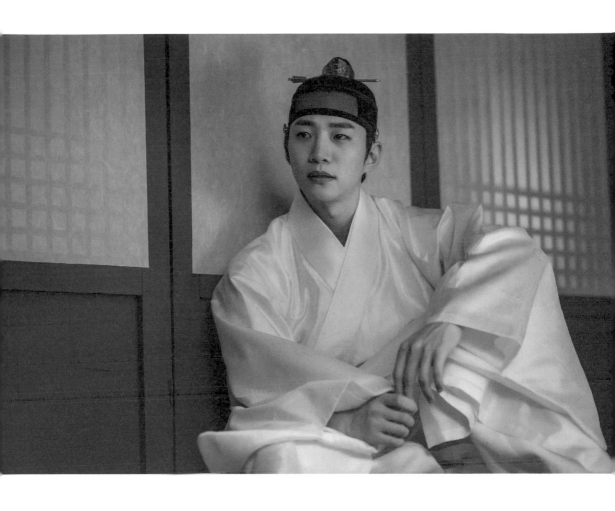

若有奴婢能為您做的……

妳只要待在我身邊，這樣就夠了。

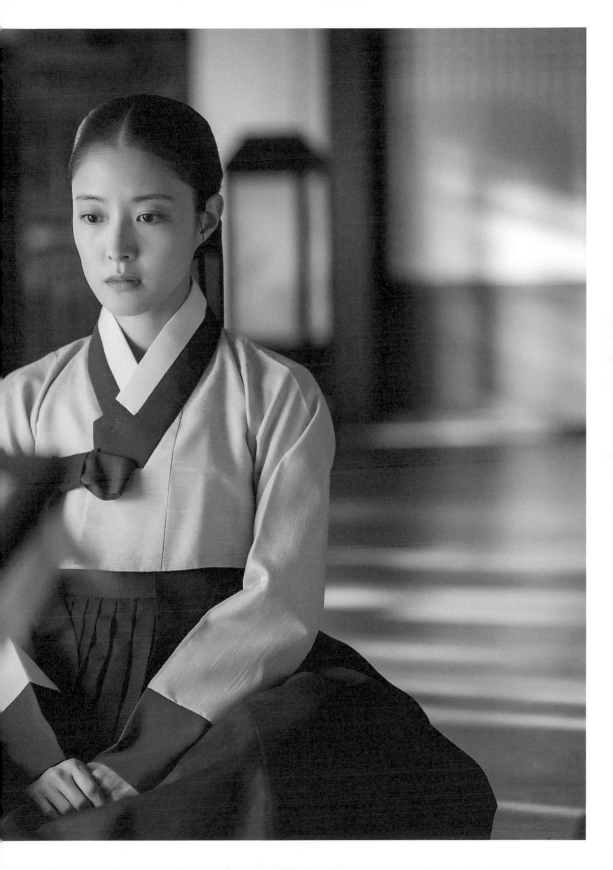

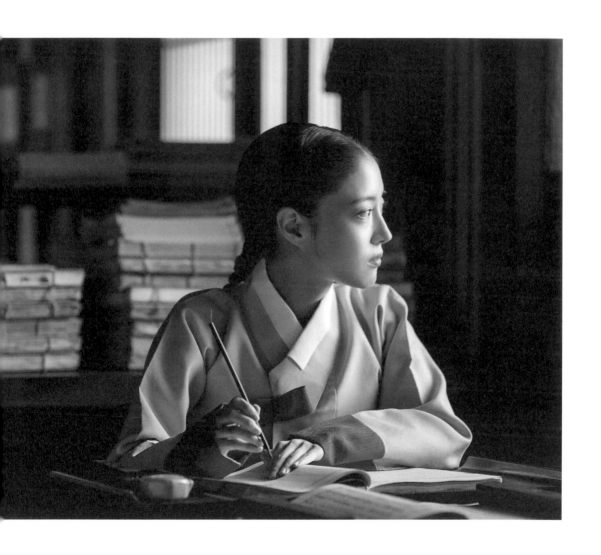

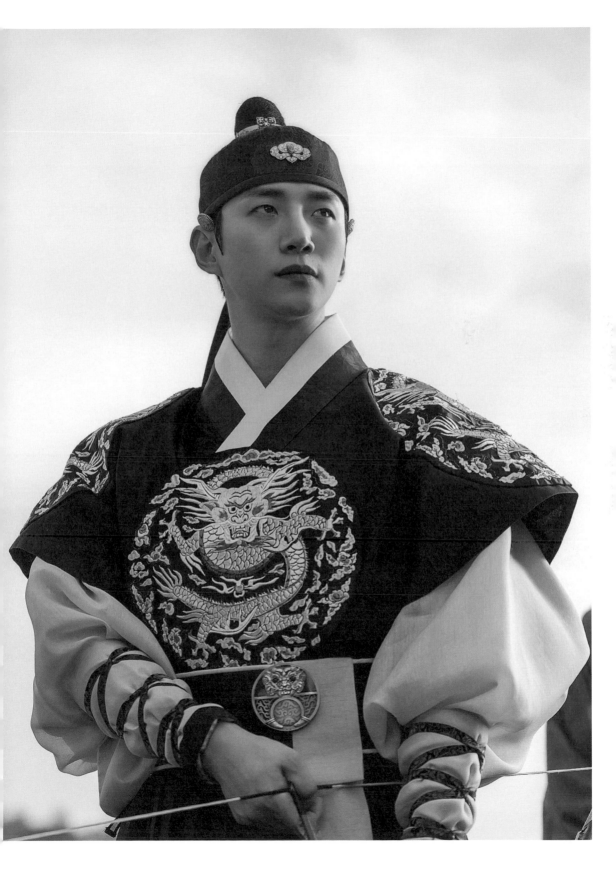

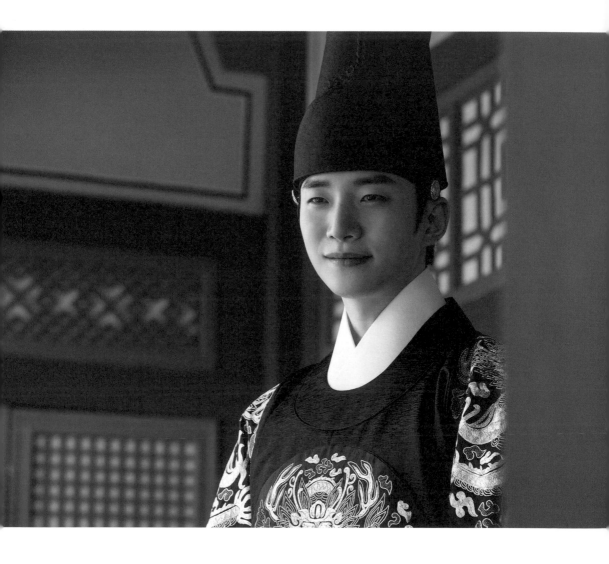

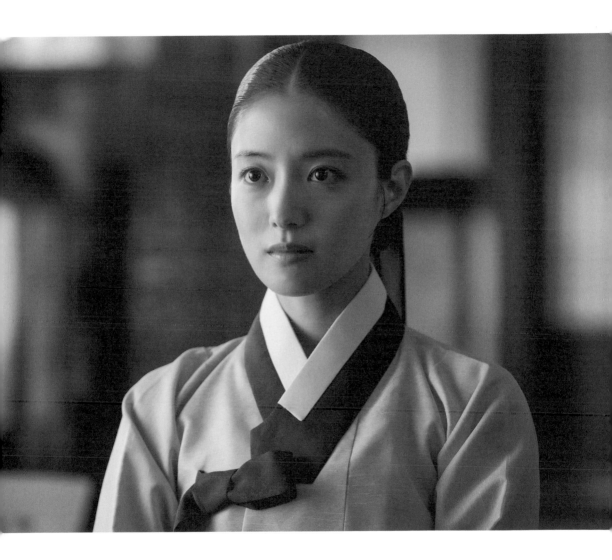

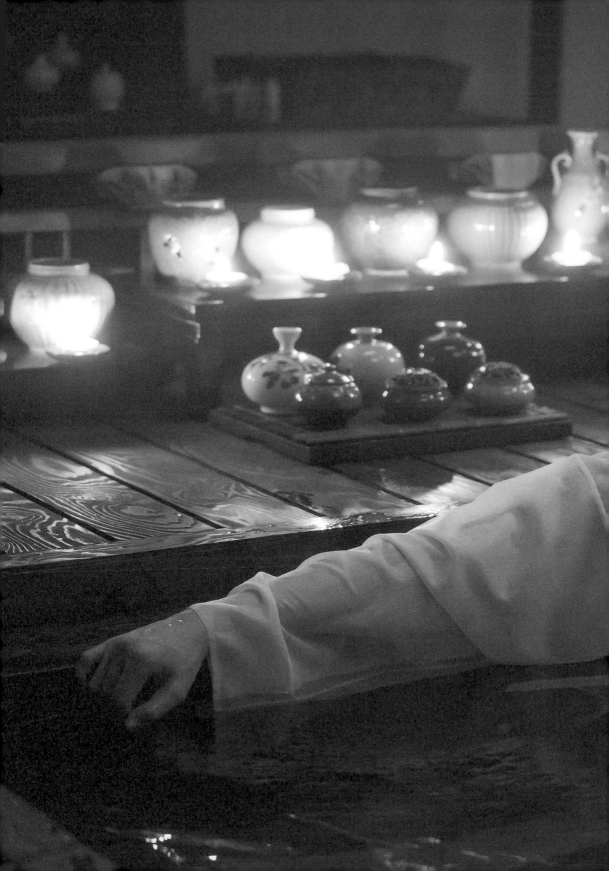

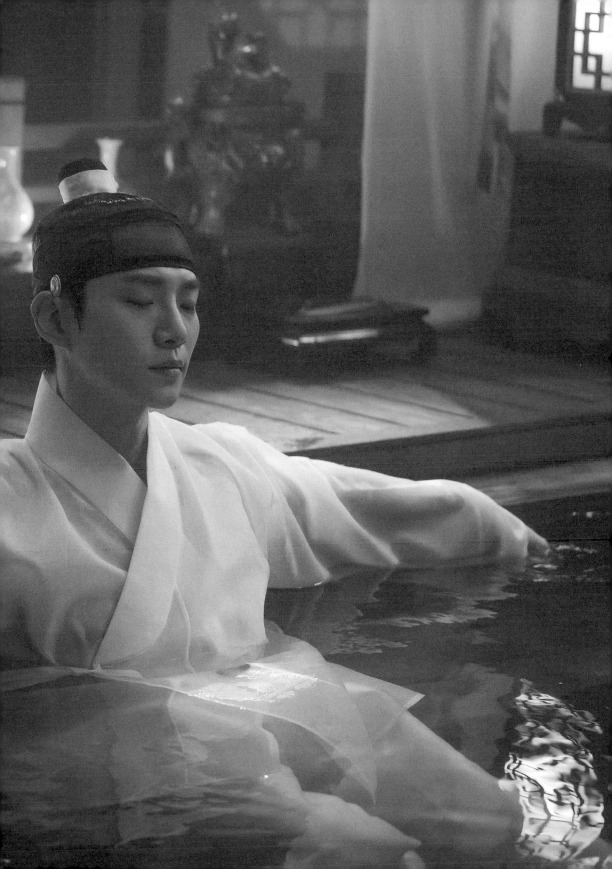

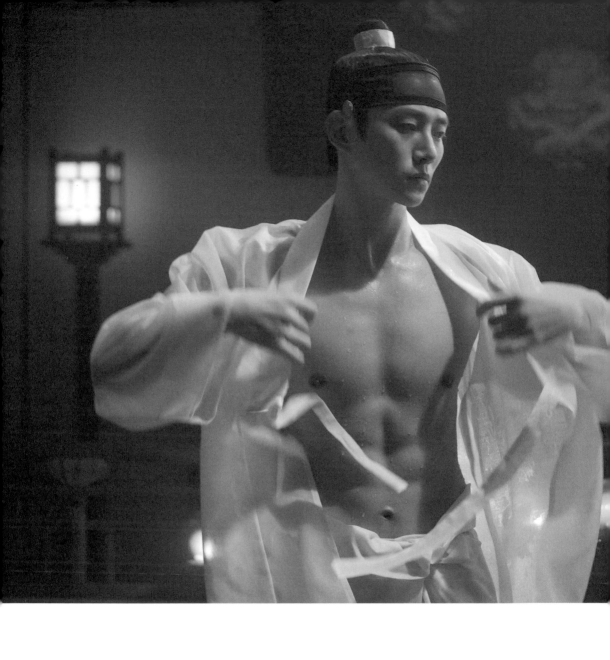

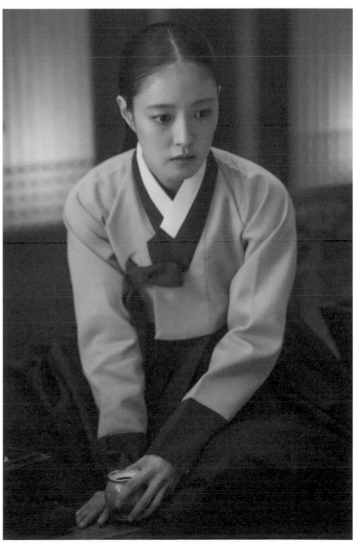

其他宮女之事與我何干！

我在意的就只有⋯⋯

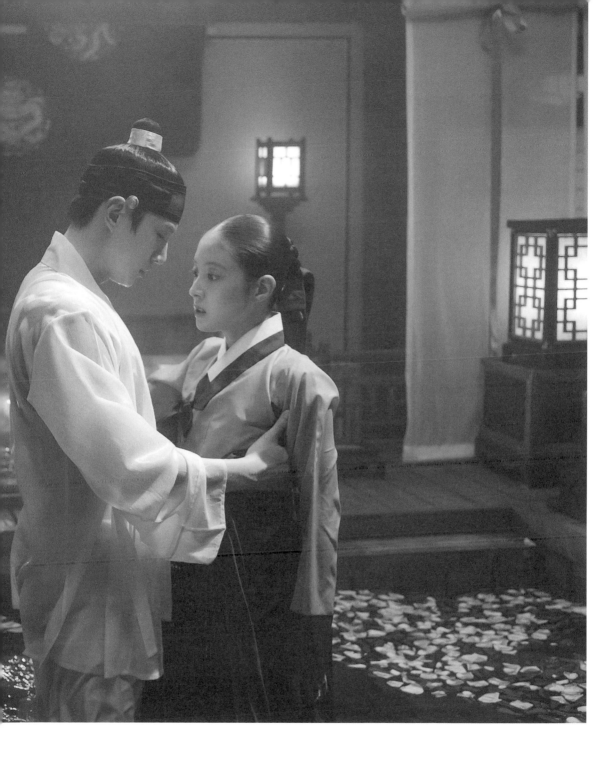

只有⋯⋯我的人。

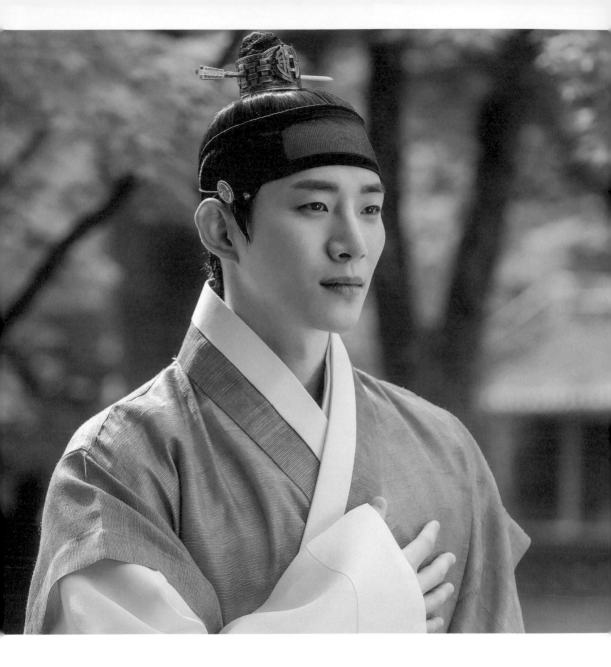

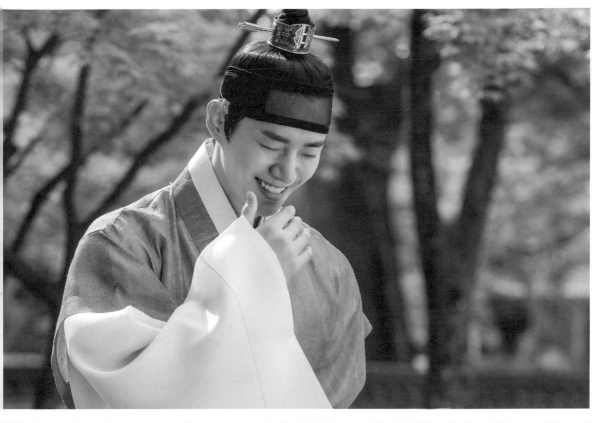
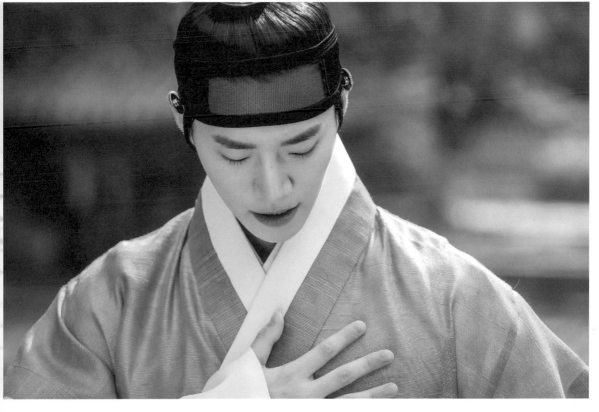

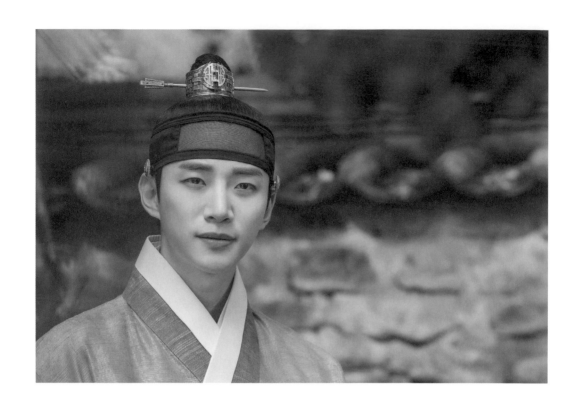

不久前，它們難得地開了花，

是在父親離世之後⋯⋯初次綻放。

其中⋯⋯是否帶有某些意涵？

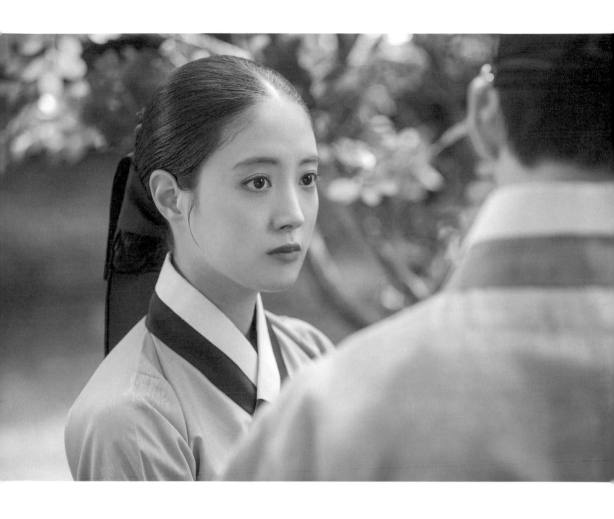

您之所以喚奴婢來此……

我想讓妳看看，這些花。

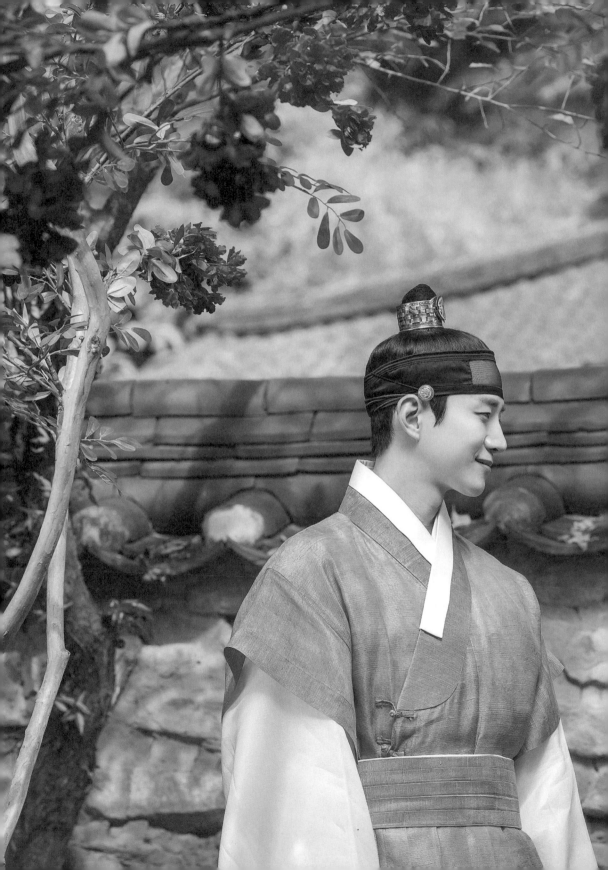

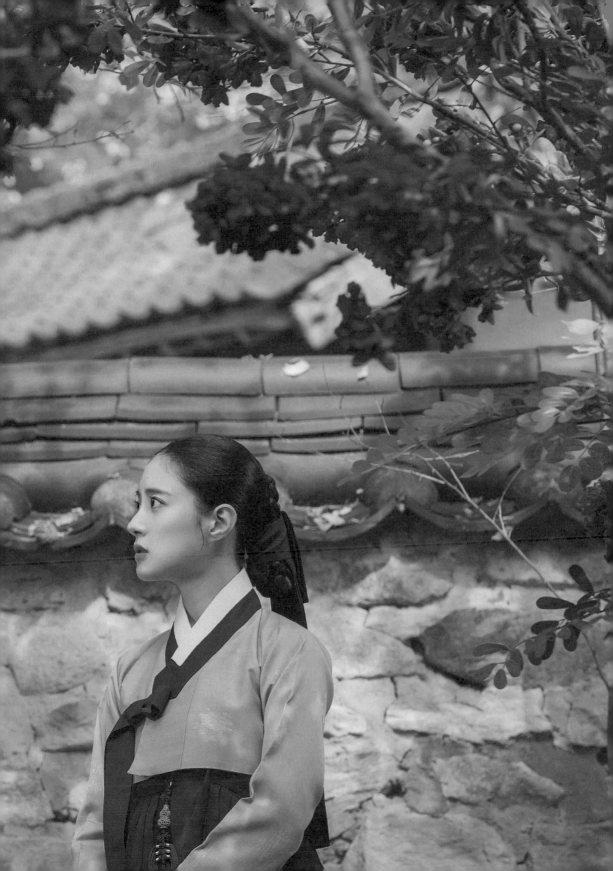

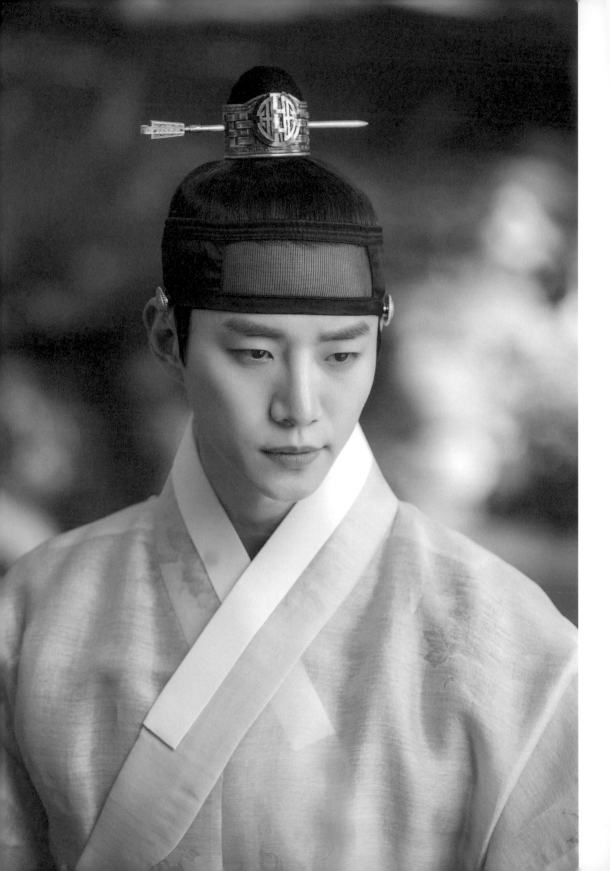

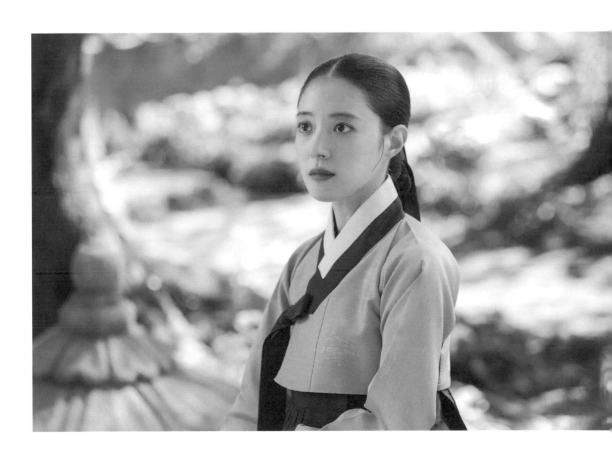

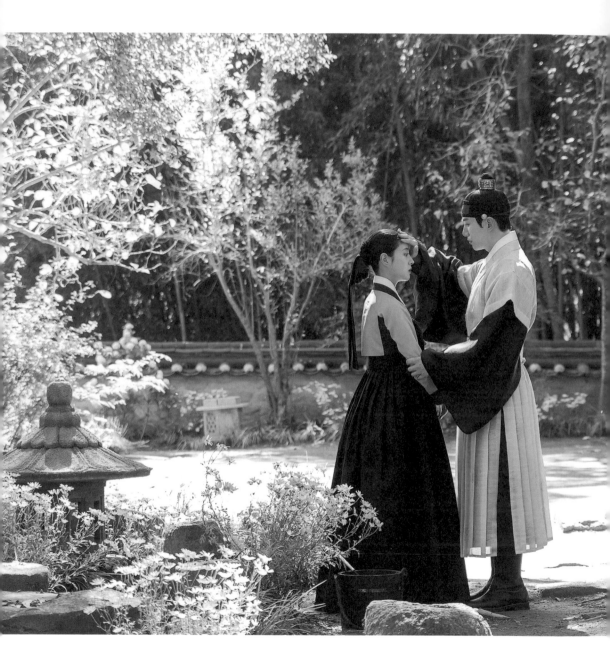

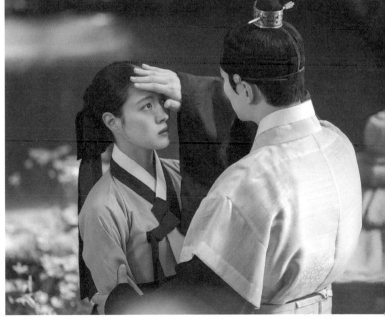

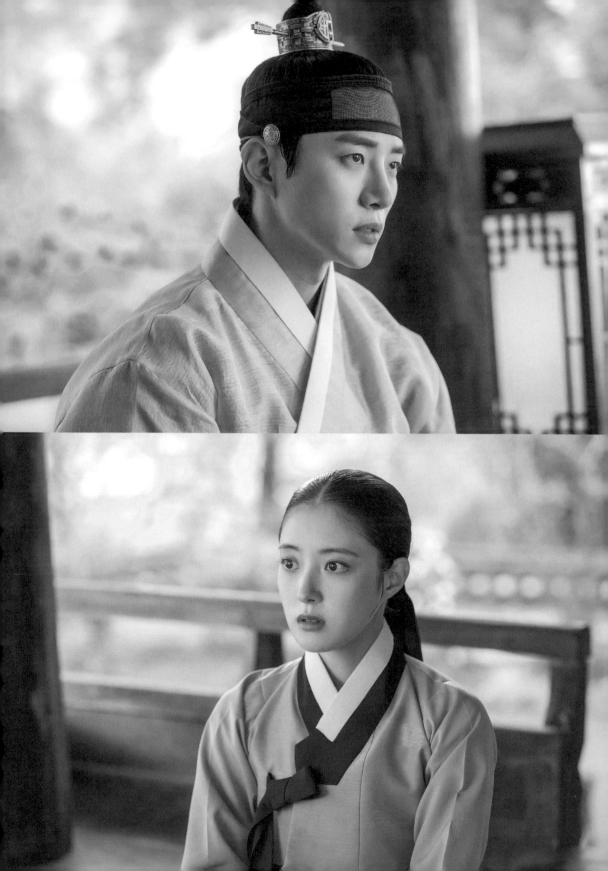

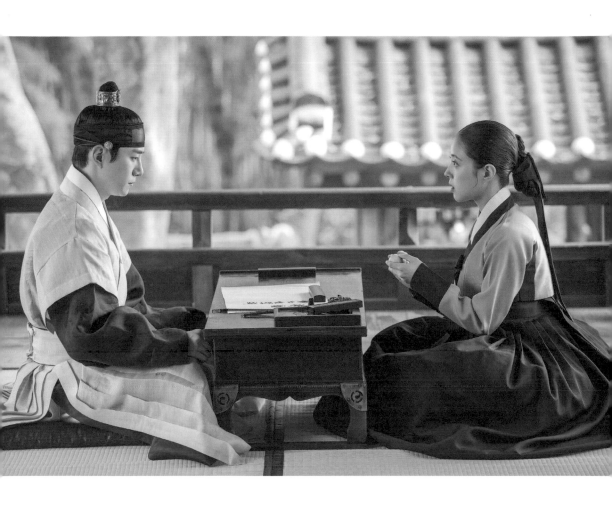

眼前的這個人喜歡我，

將成為一國之君的這個人……

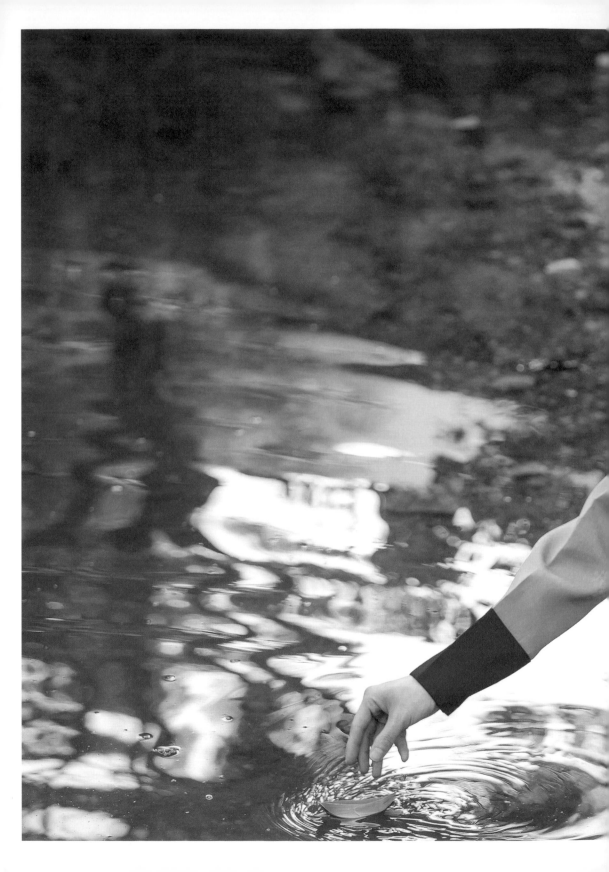

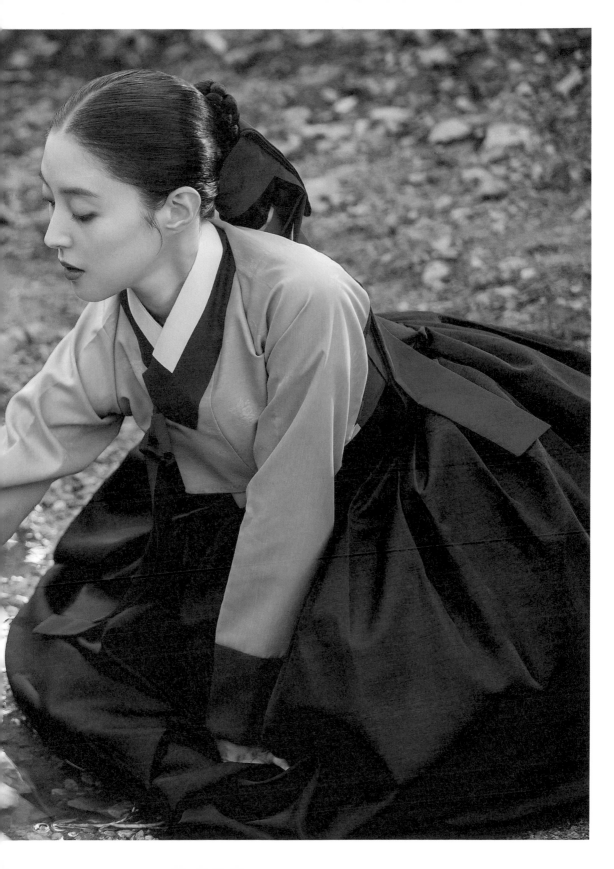

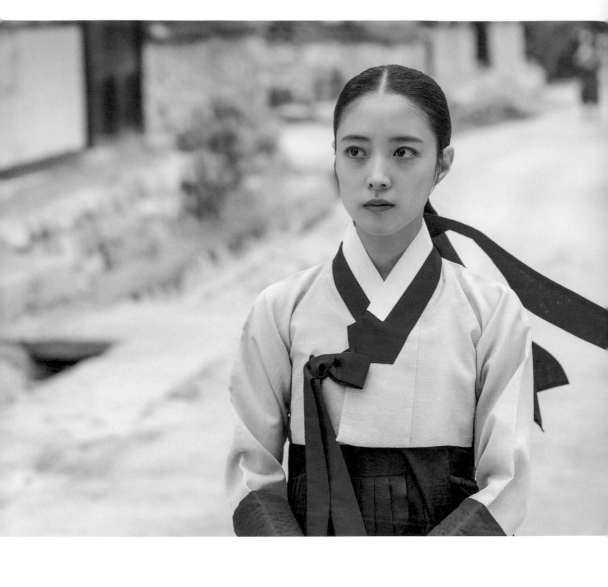

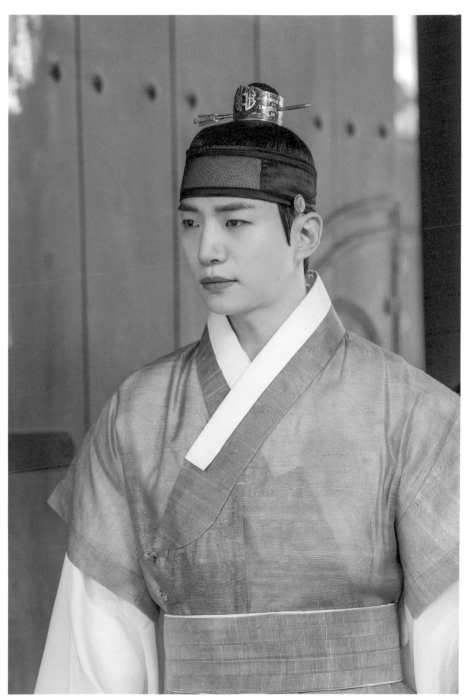

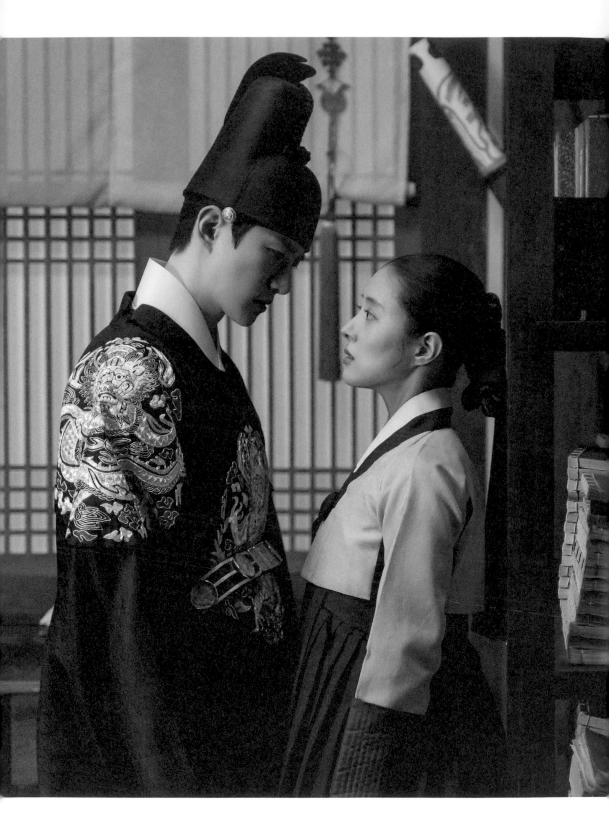

雖然奴婢是邸下的人，
但並非奴婢的一切都屬於邸下⋯⋯
恕奴婢斗膽稟告。

妳的一切全都取決於我，
妳的一切都是我的。

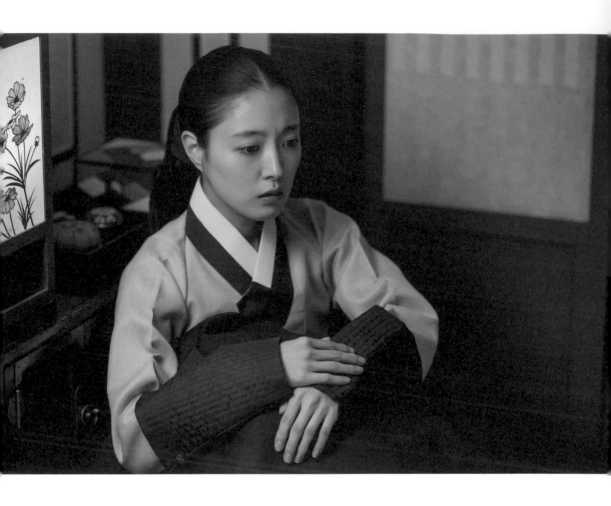

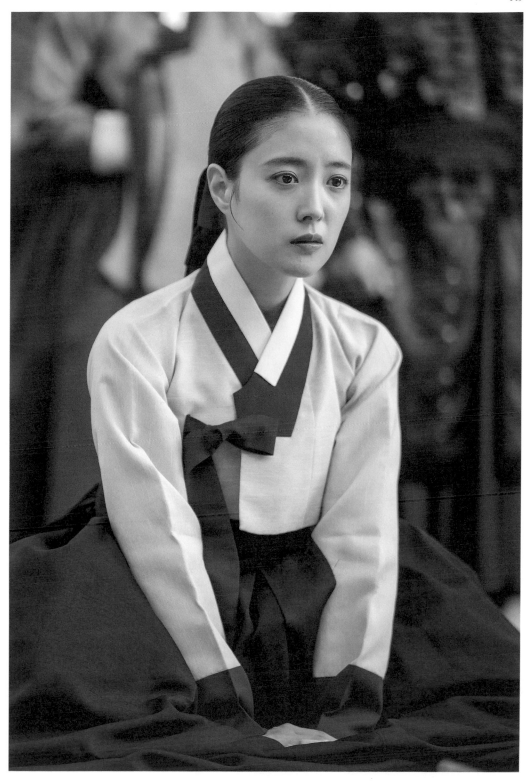

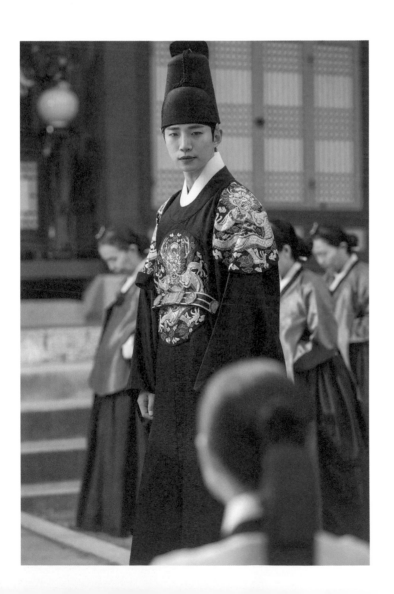

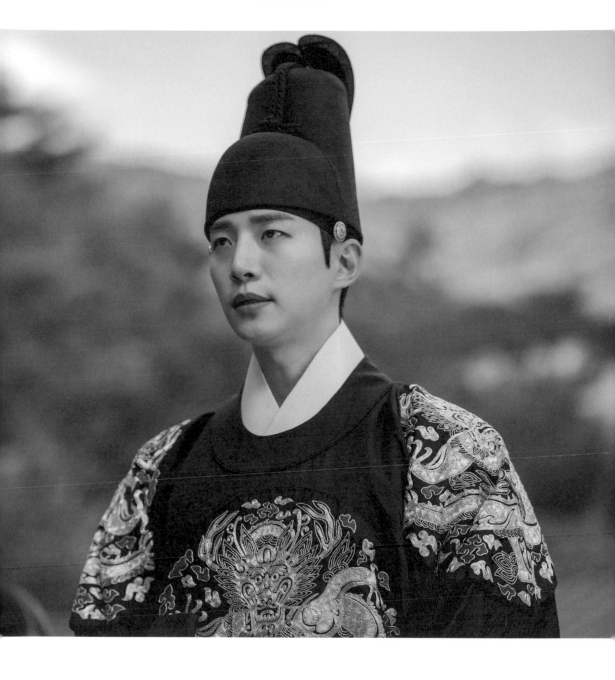

暎嬪離世的那天，
妳是否遇到一位陪童？

邸下怎麼會知道這件事？
其實那天，奴婢遇見一位
與奴婢年紀相仿的陪童，
我們一起去了暎嬪的靈堂，
奴婢仍記得，那孩子思念著暎嬪，
哭得很傷心的樣子。

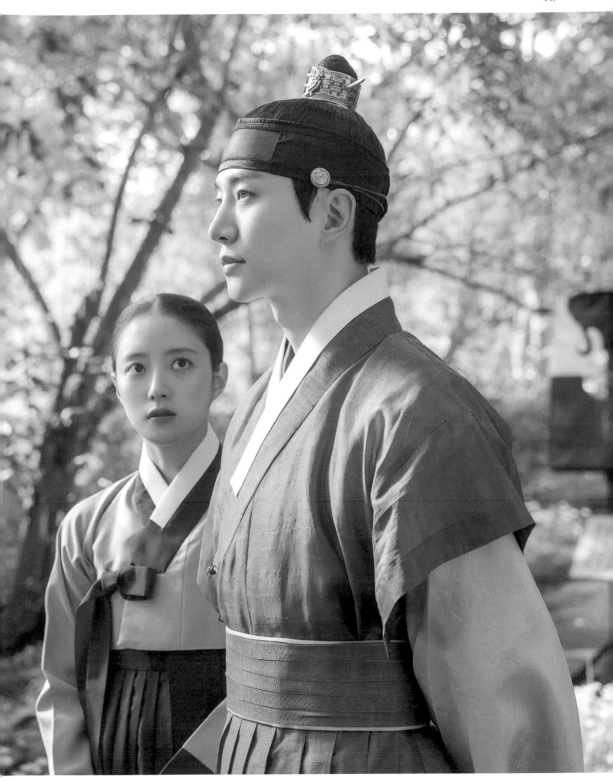

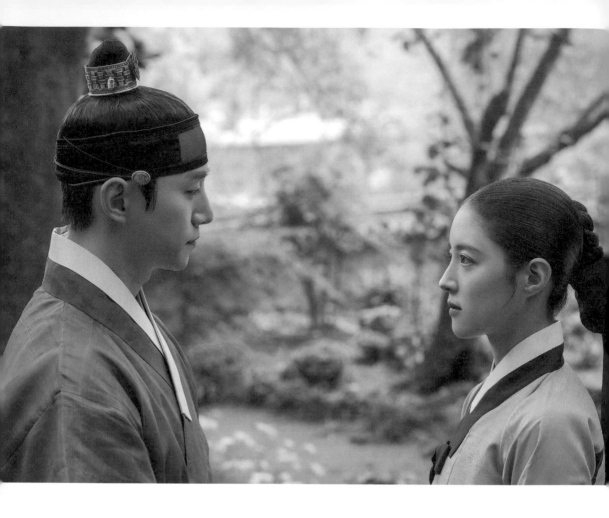

妳還記得那孩子的名字嗎？

那孩子的名字是⋯⋯

祢⋯⋯是祢。

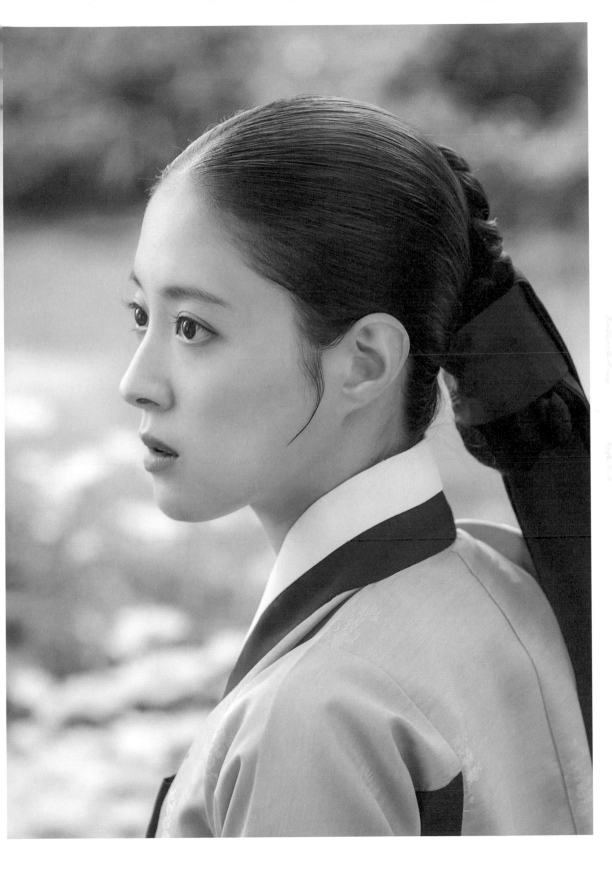

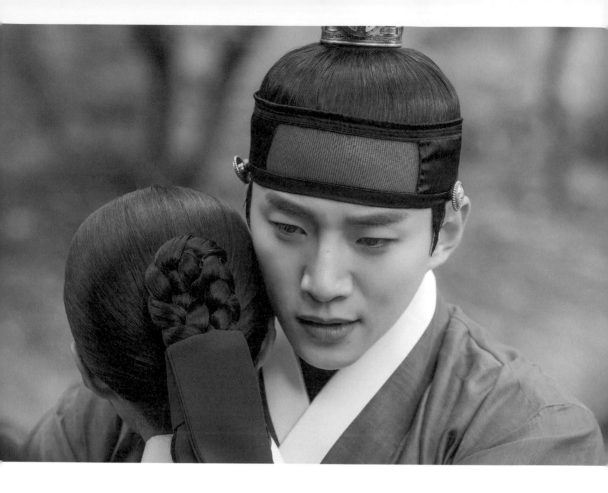

我的名字……

就是祢。

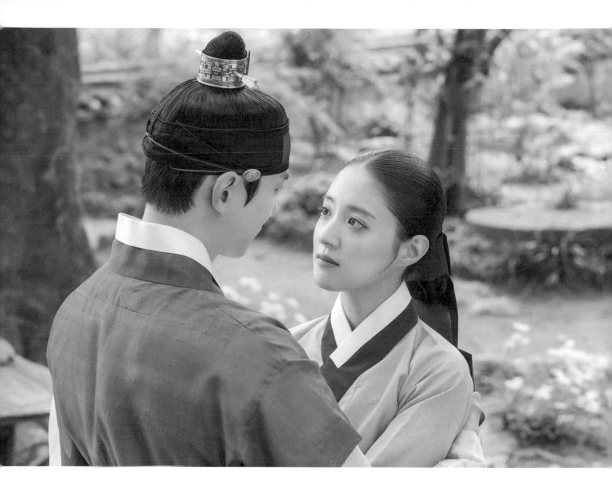

原來是邸下。

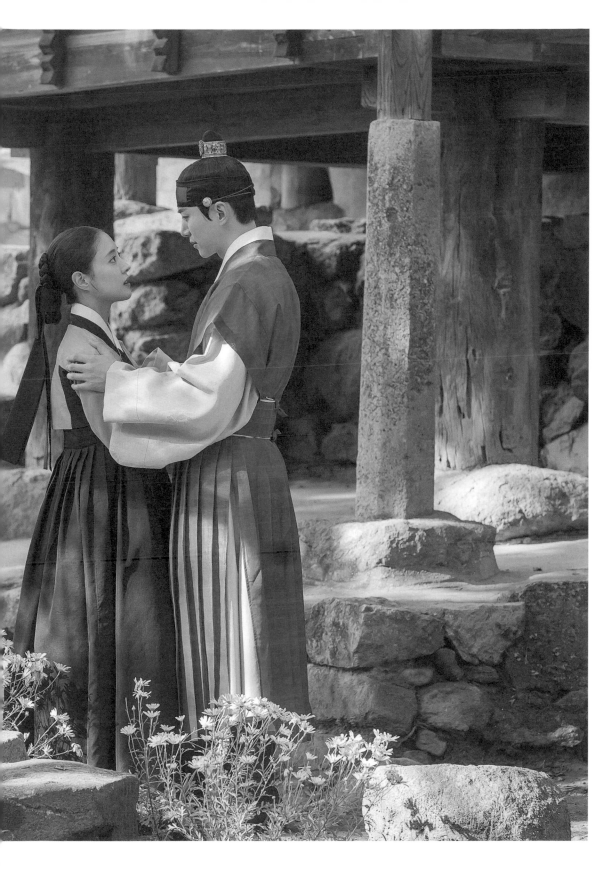

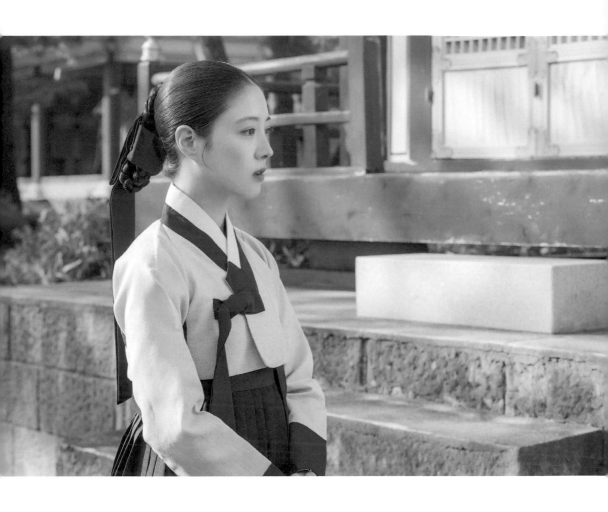

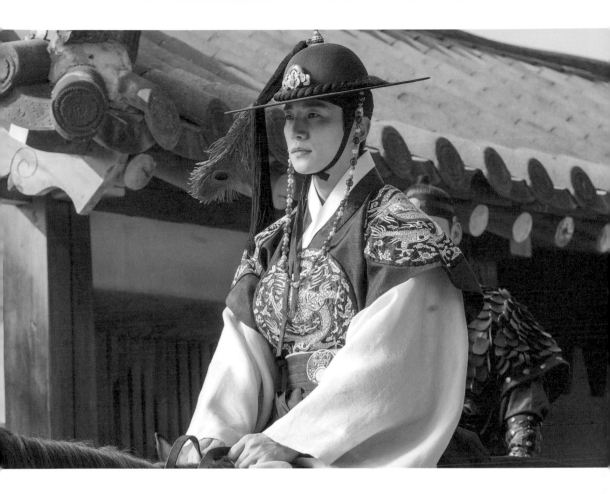

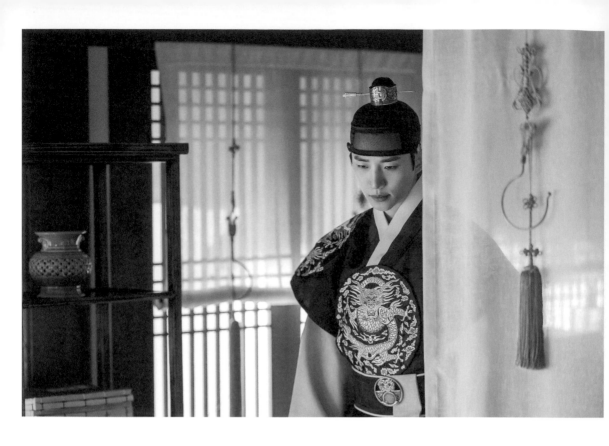

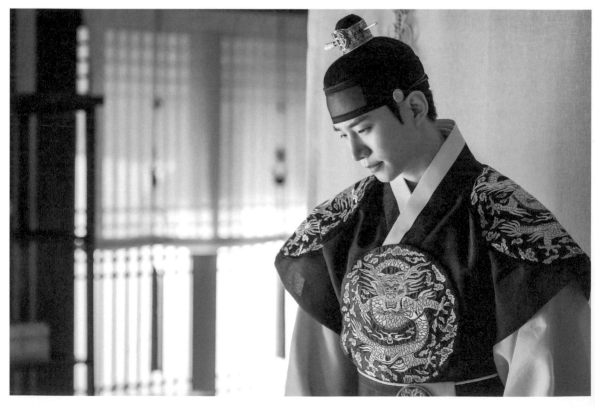

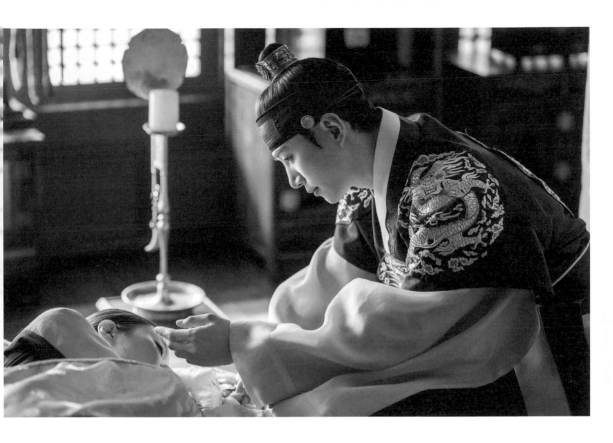

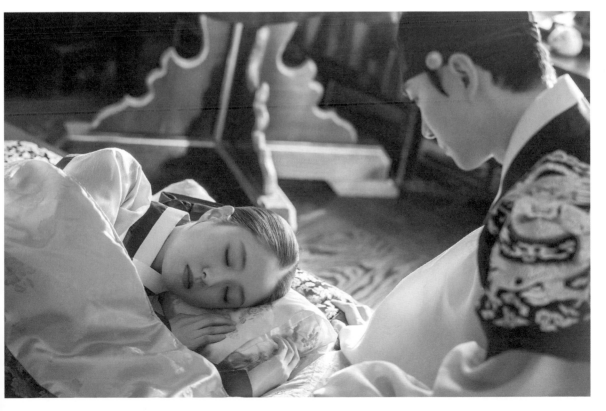

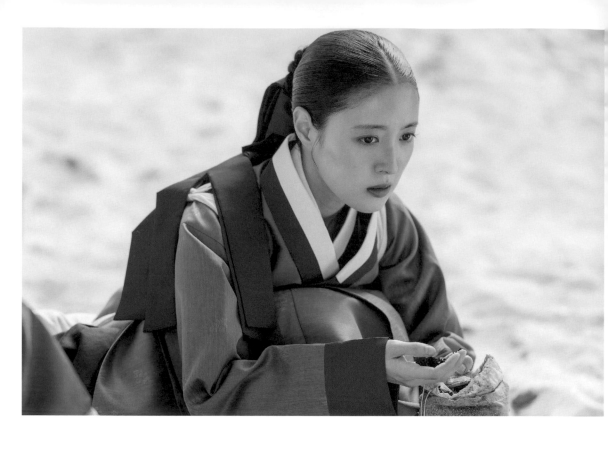

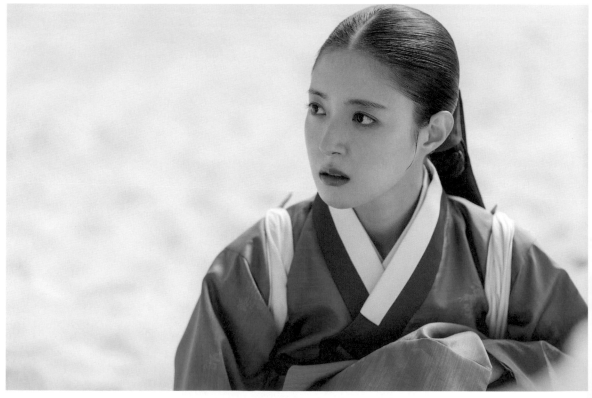

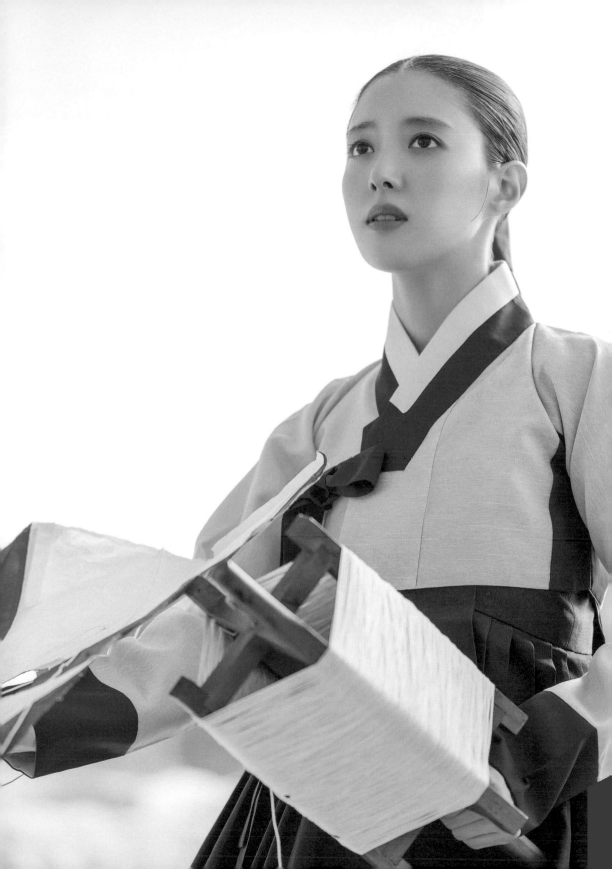

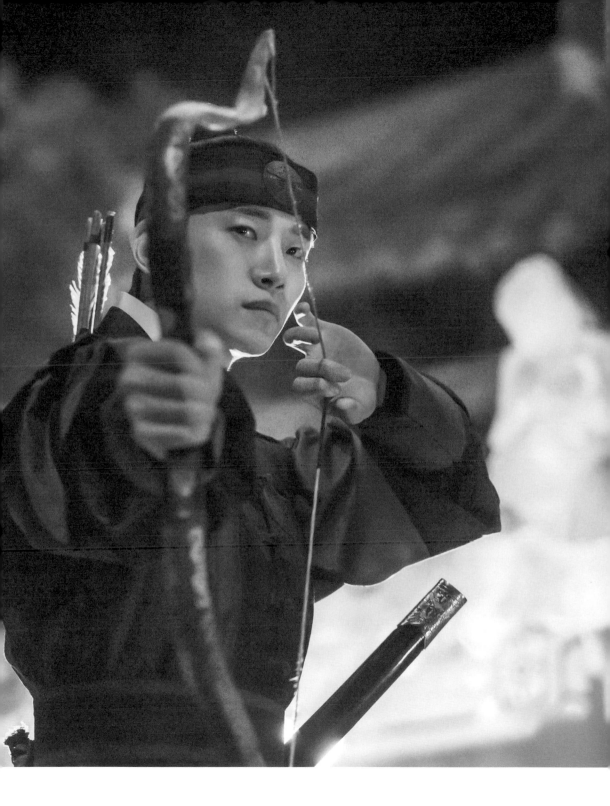

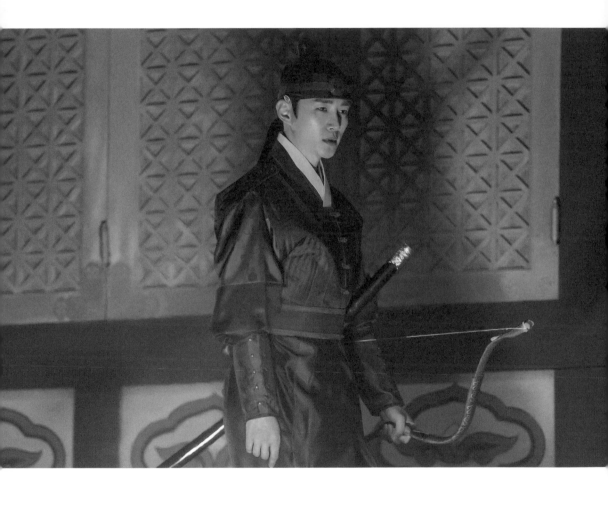

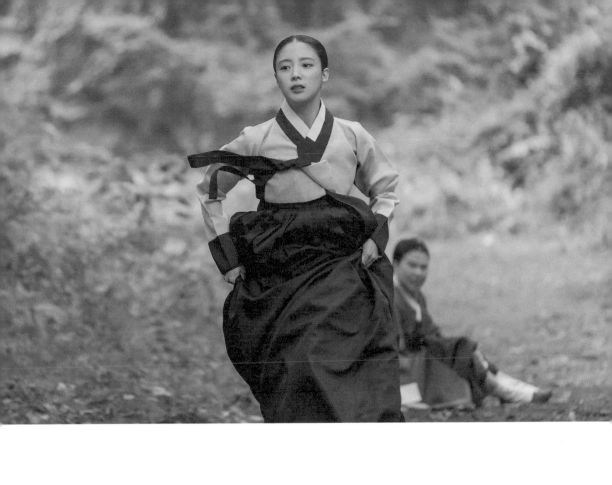

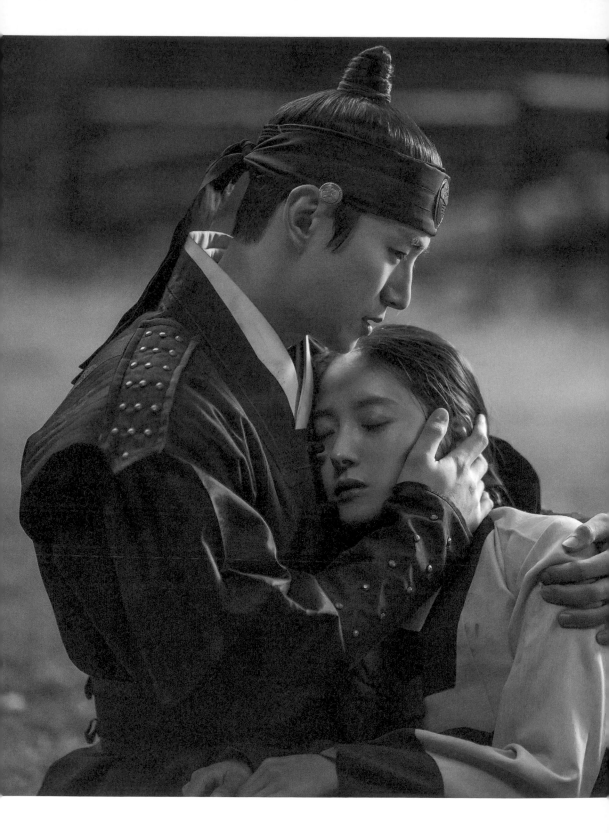

當我看見信號鳶的時候⋯⋯
我就知道是妳。
只有妳⋯⋯

當我想著自己可能會死的時候，
腦海中浮現的那張臉⋯⋯
內心苦苦哀求，
希望能再見到的那張臉⋯⋯

就是妳，德任。

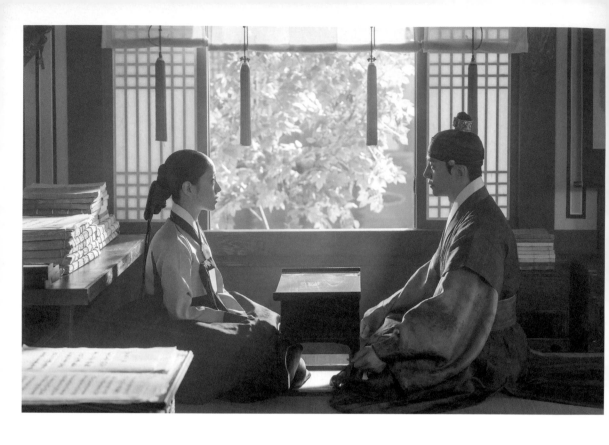

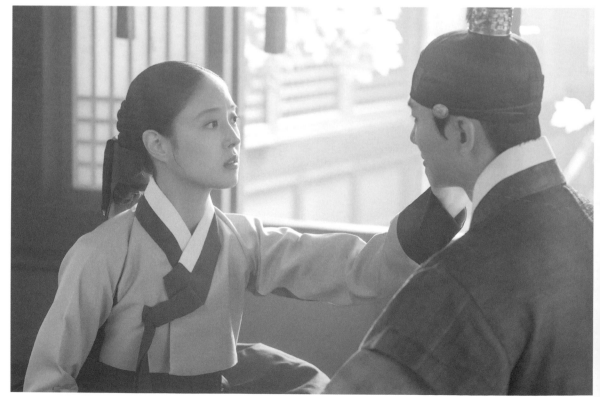

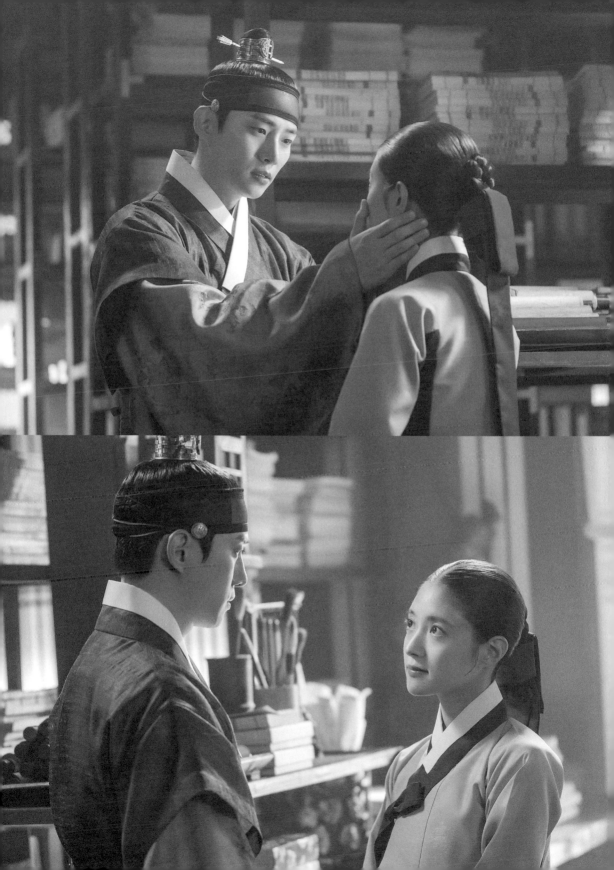

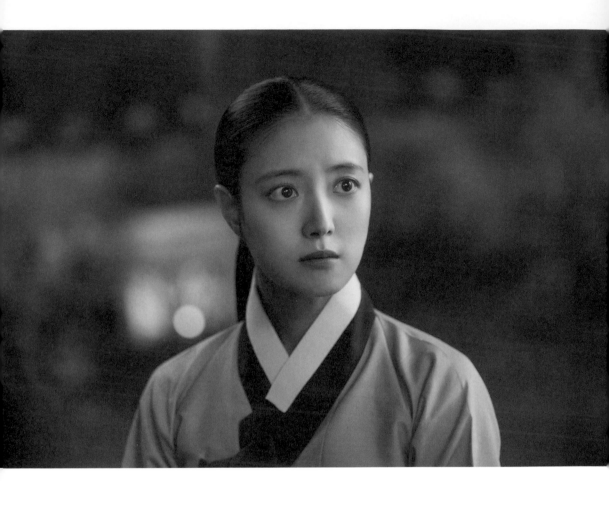

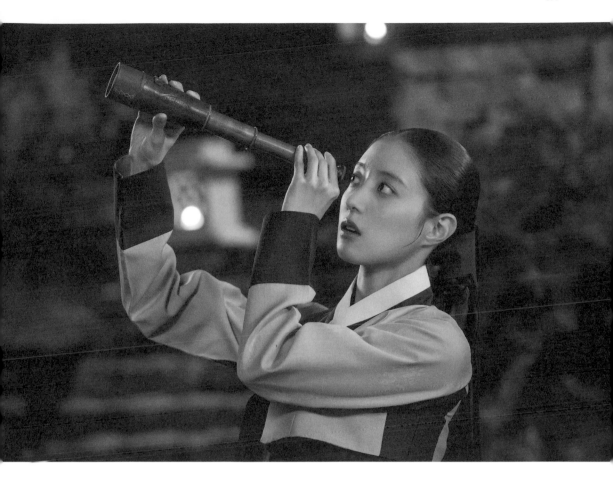

邸下，您知道您的耳垂上有顆痣嗎？

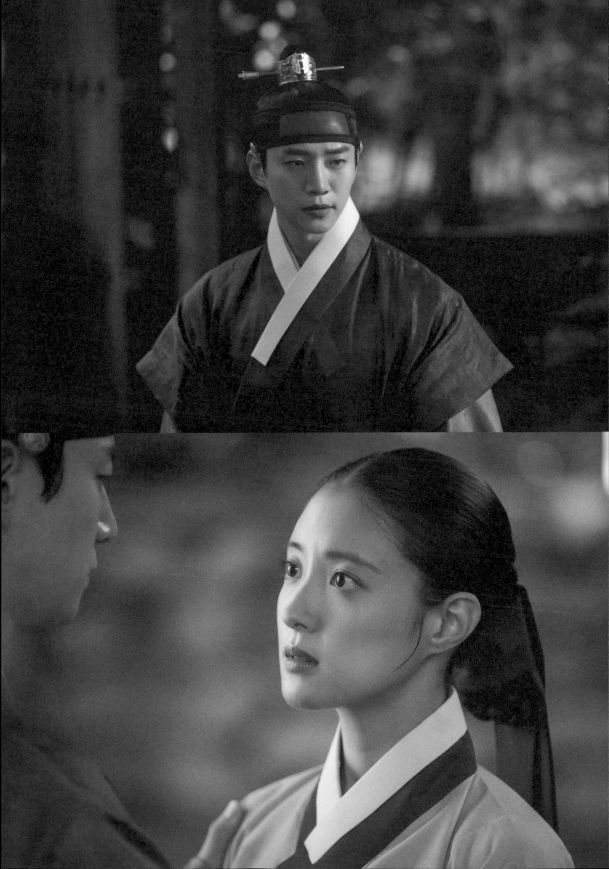

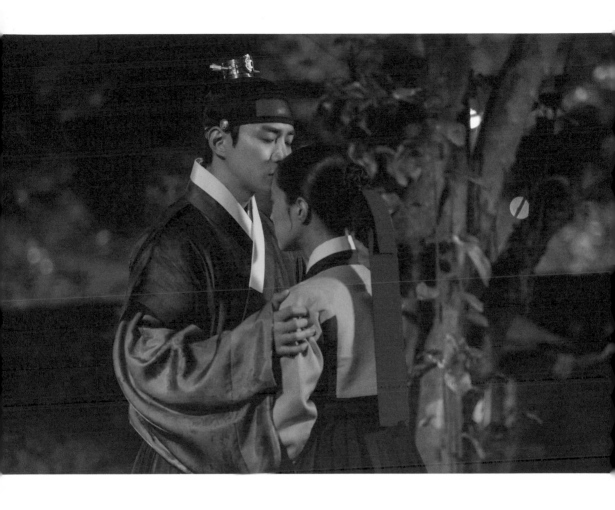

若妳的心意與我相同⋯⋯
所以,我想說的是⋯⋯
我對妳⋯⋯

求您,
別再繼續說下去了。

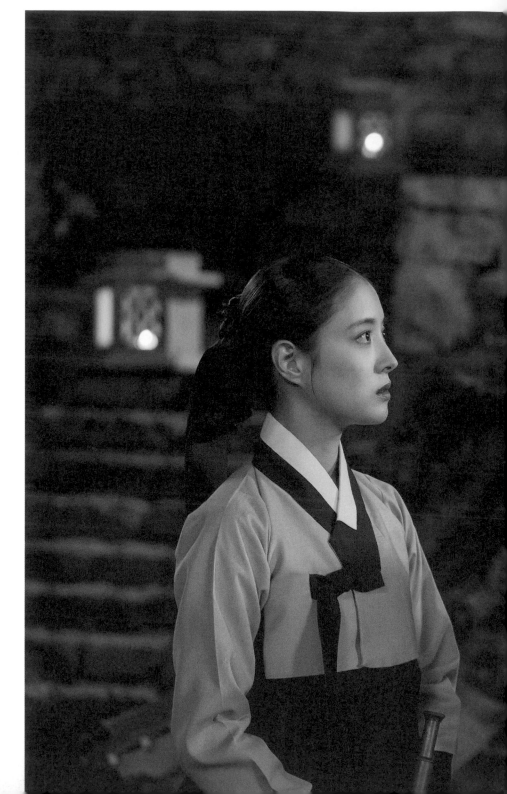

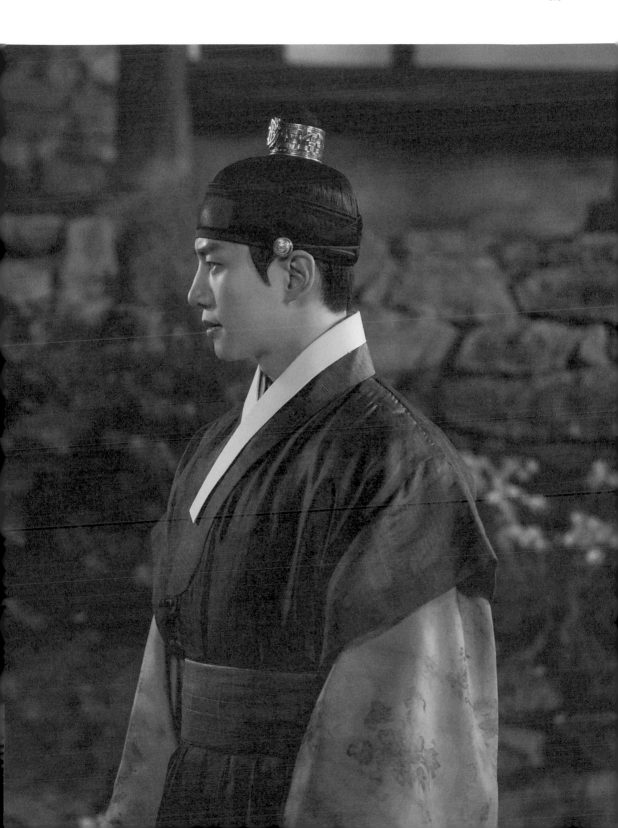

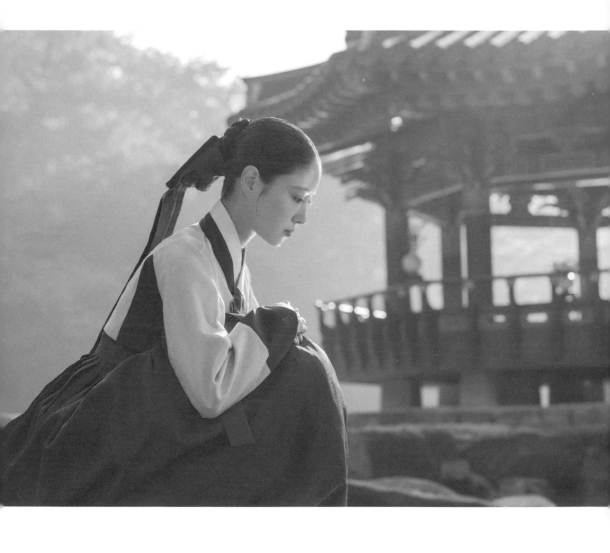

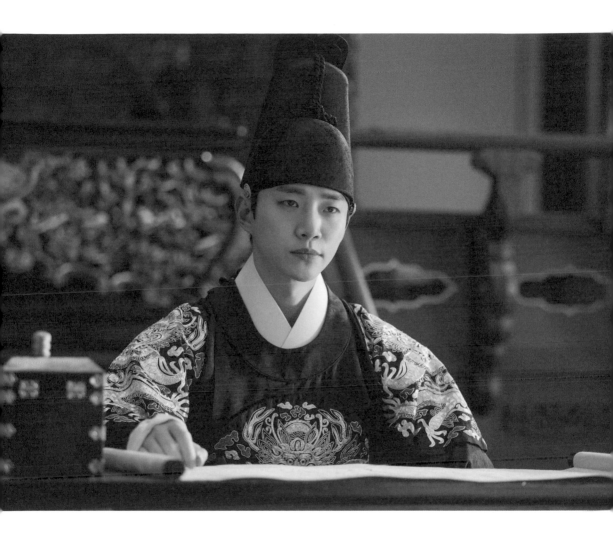

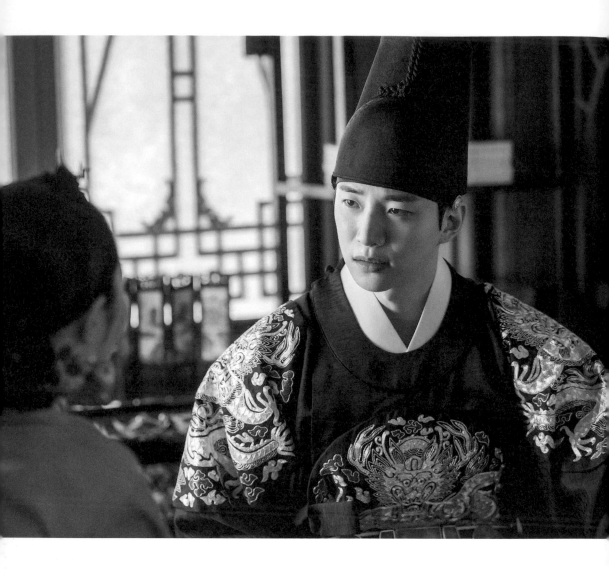

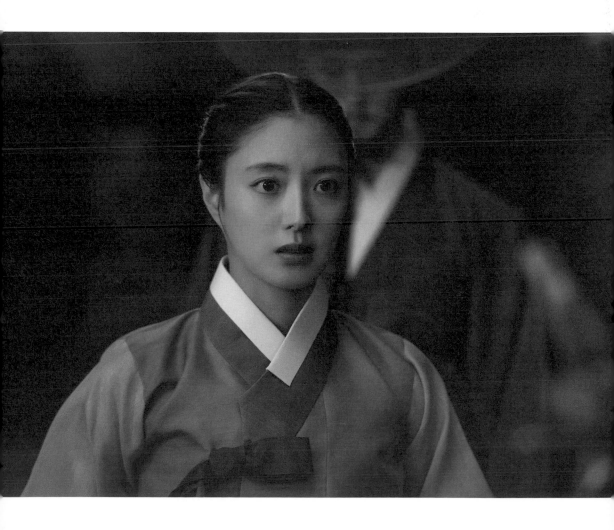

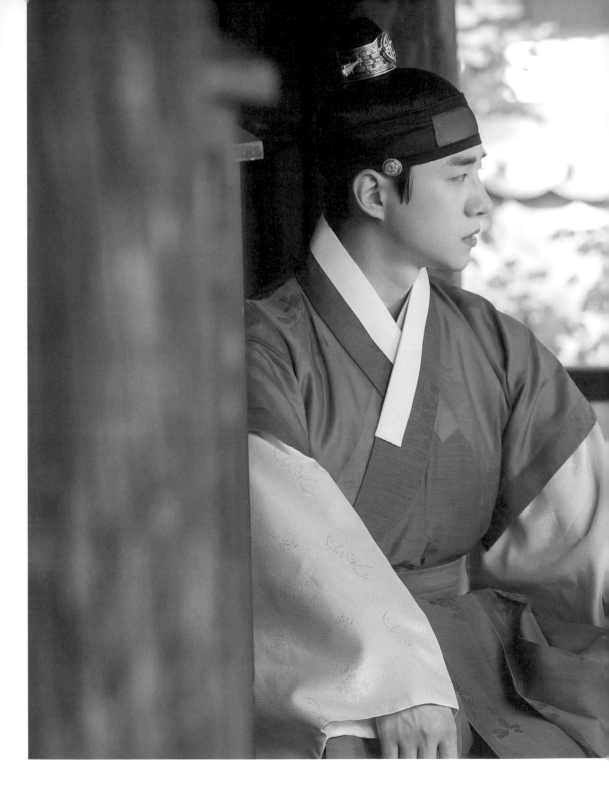

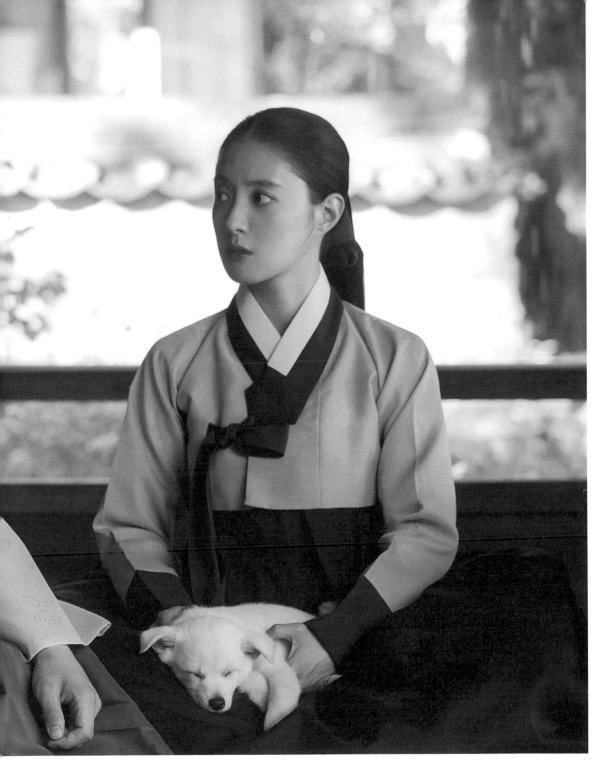

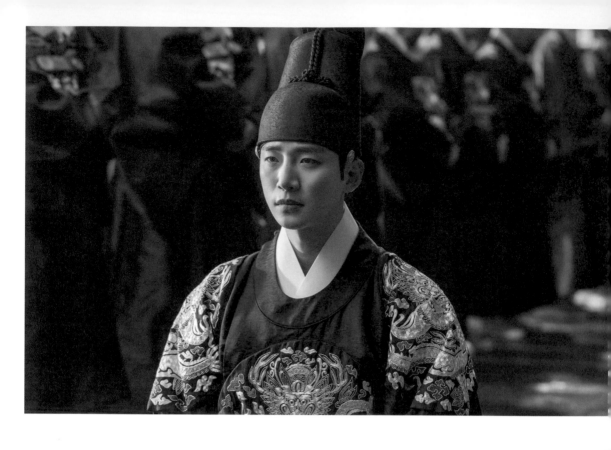

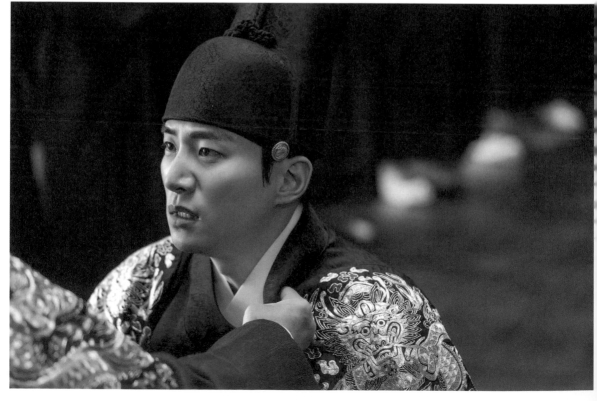

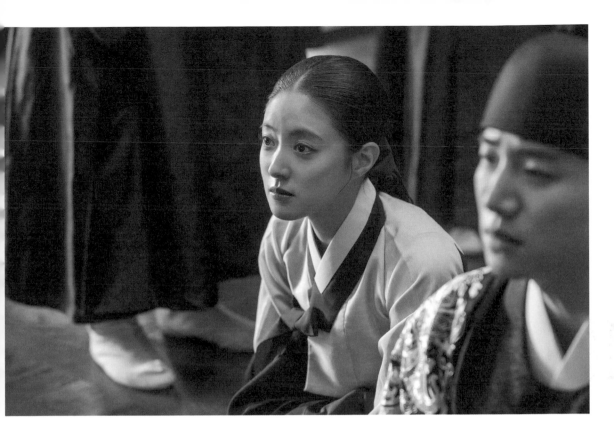

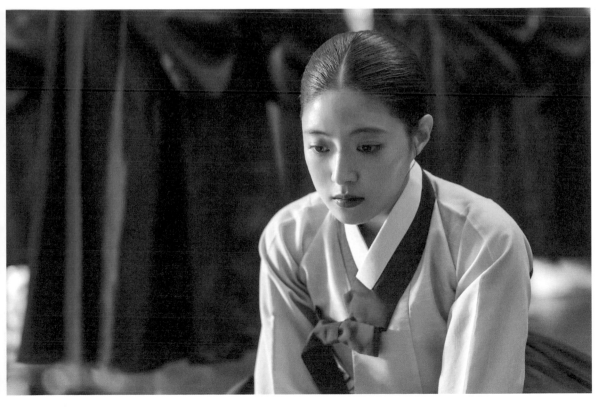

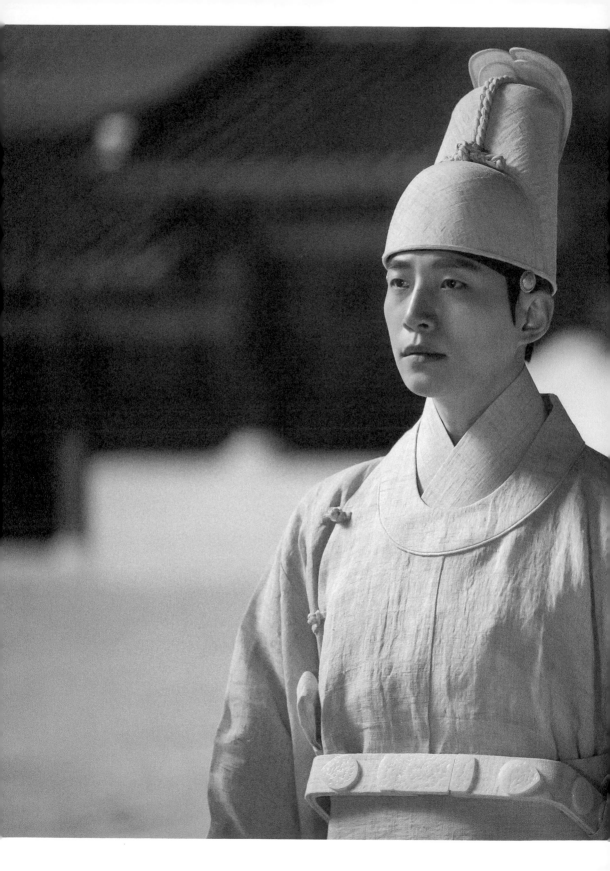

此刻，我的天塌了下來……

我，成了新的天。

我感到十分害怕，害怕到幾乎無法呼吸。

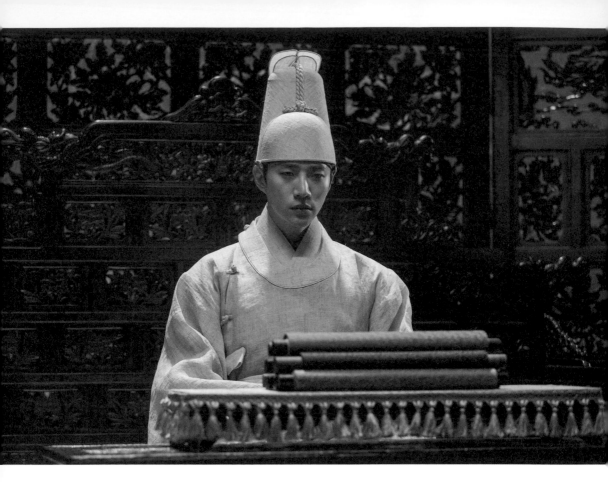

但我絕對不會躲藏、也不會逃避，

從現在開始，一切都將會是我的責任。

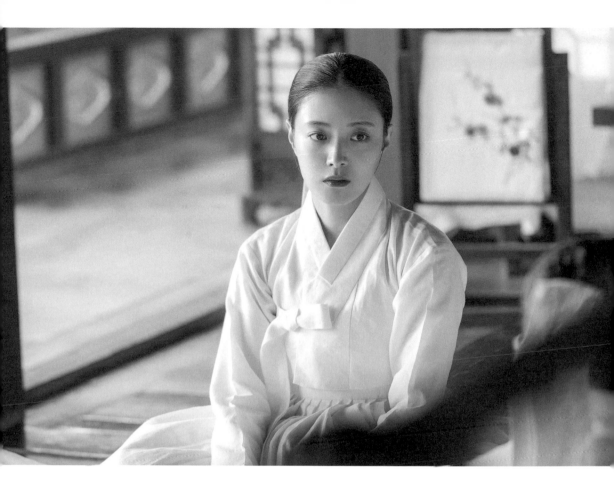

開心的時候一起開心，
難過的時候一起難過。
我想過平靜的生活……
我……不喜歡改變，
我希望一切都和現在一樣。

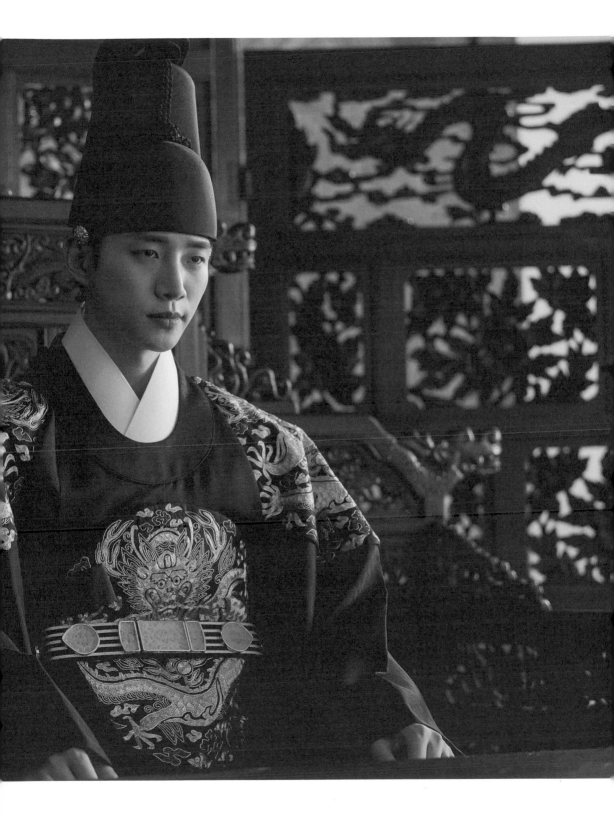

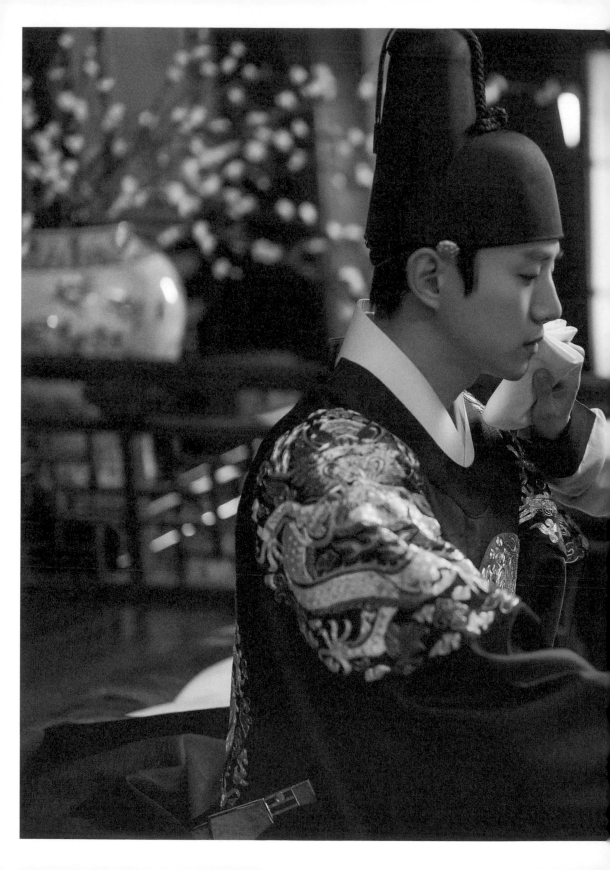

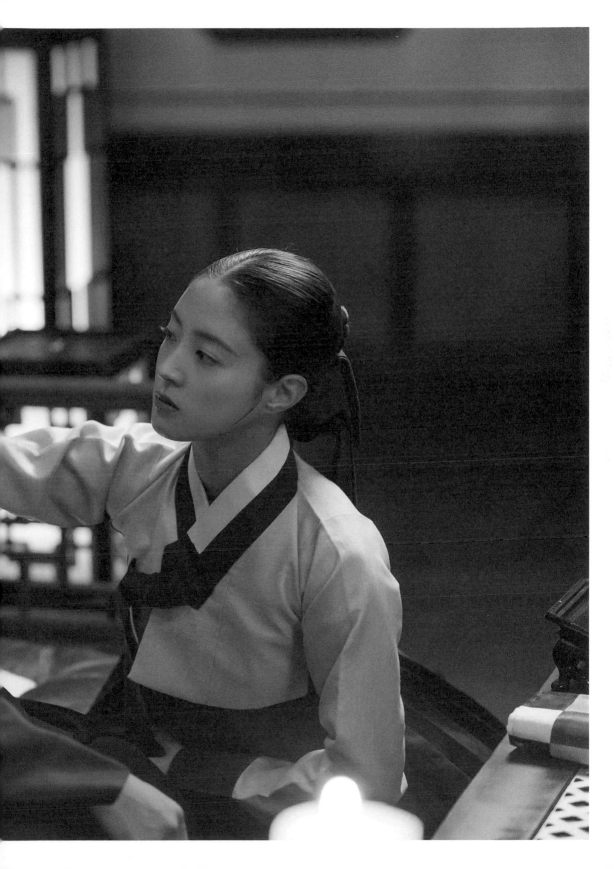

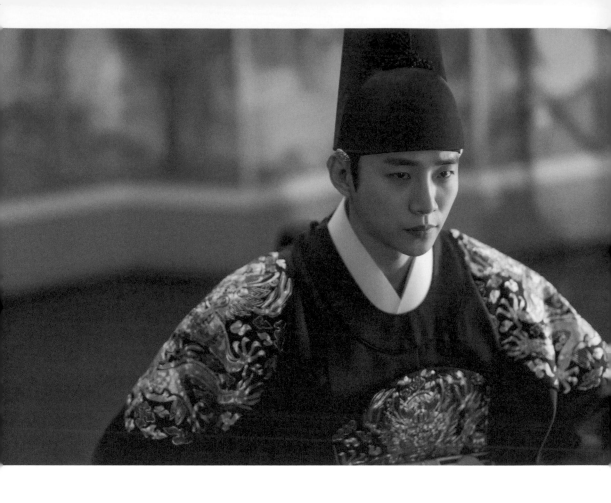

我想把妳留在我身邊，

不是以宮女的身分，而是作為一名女人。

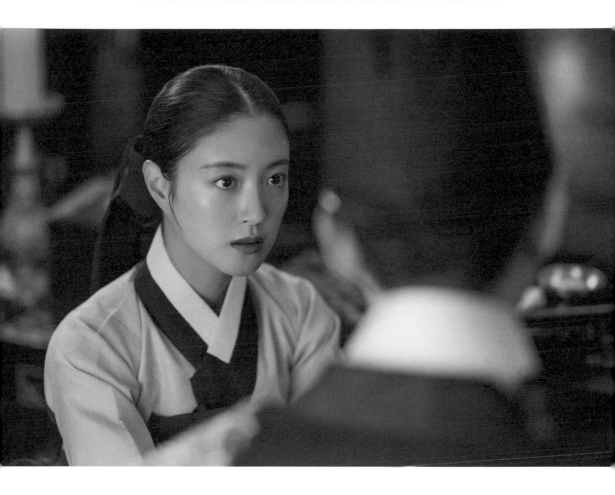

所以我的意思是……
希望妳能成為我的後宮。

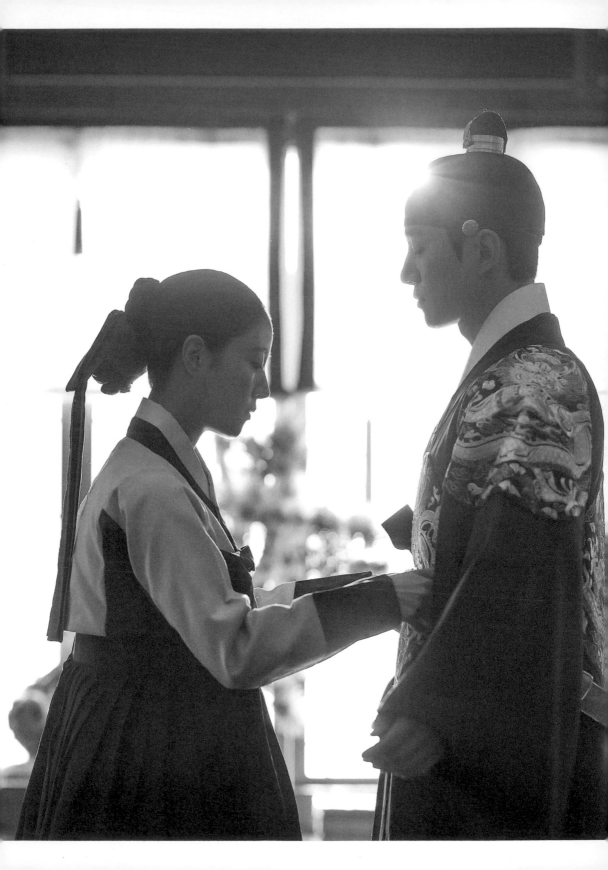

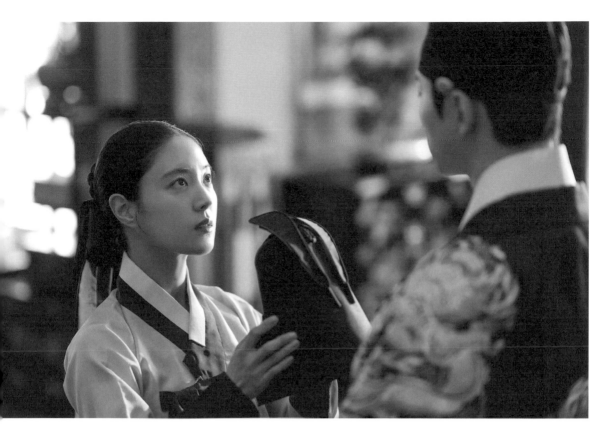

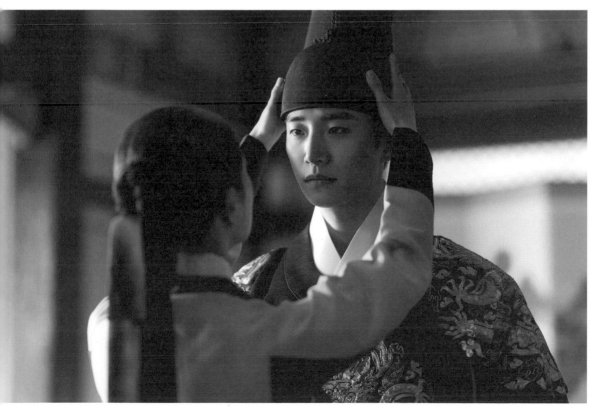

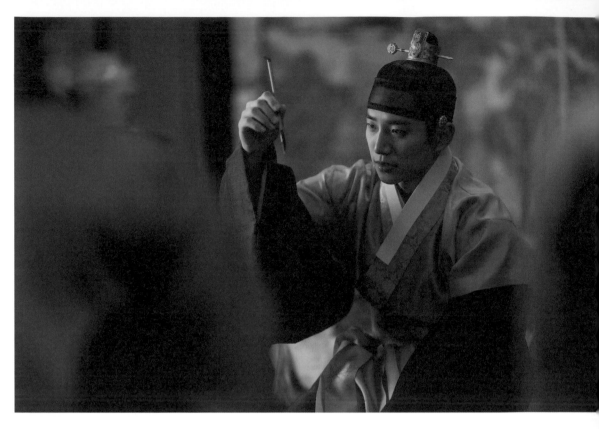

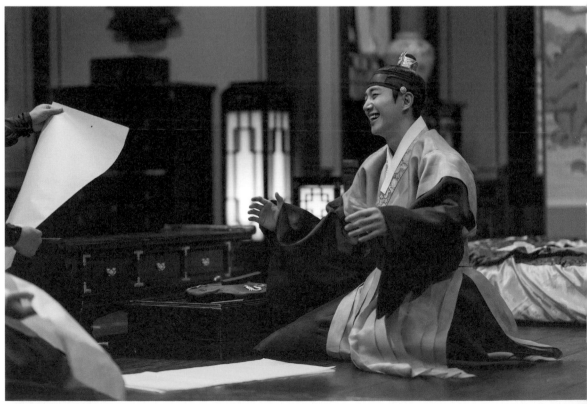

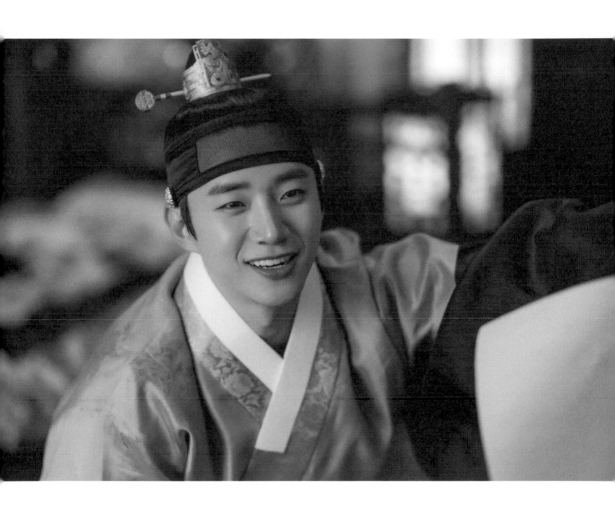

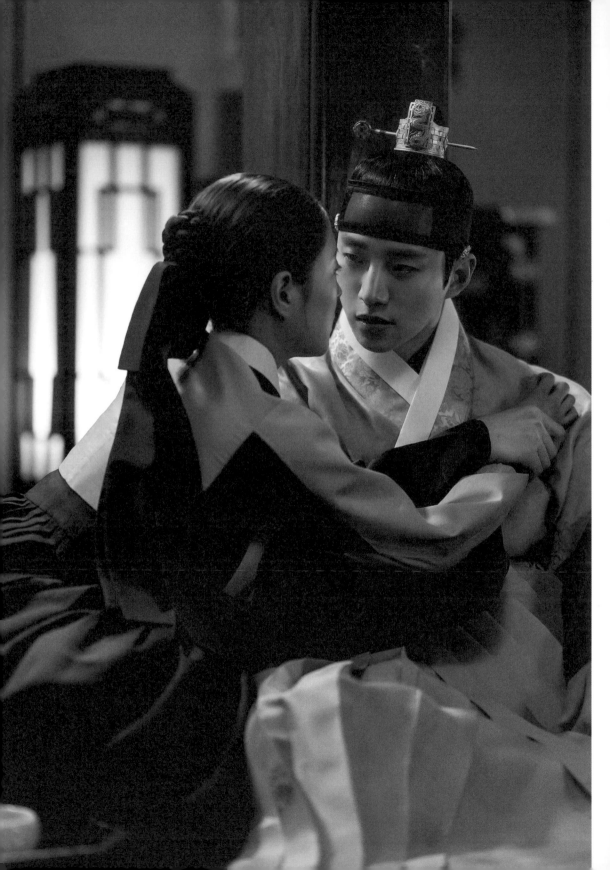

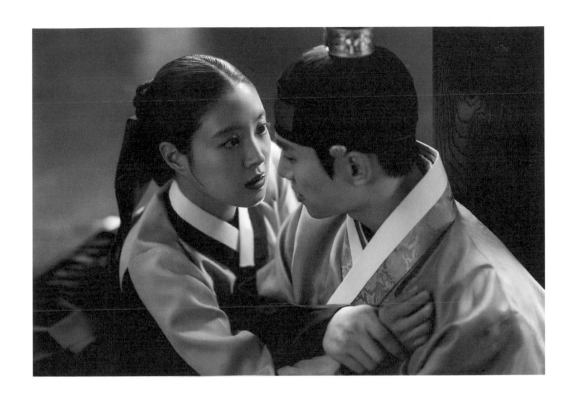

反正是個會在記憶中被抹去的夜晚……

那我就隨心所欲也無所謂吧？

沒錯，妳也許會記得吧，那就是我給妳的懲罰。

懲罰嗎？

奴婢到底犯了什麼罪……

膽敢……把我推開的罪。

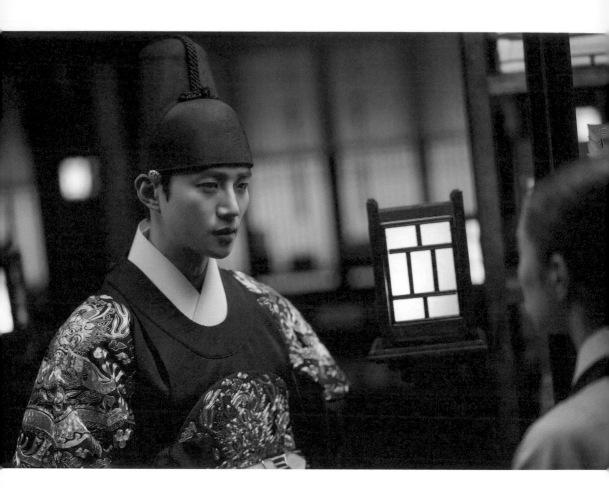

人都是一樣的，

若把自己的全部交給某個人，

就會希望得到那個人的全部，

但殿下是不可能這麼做的人。

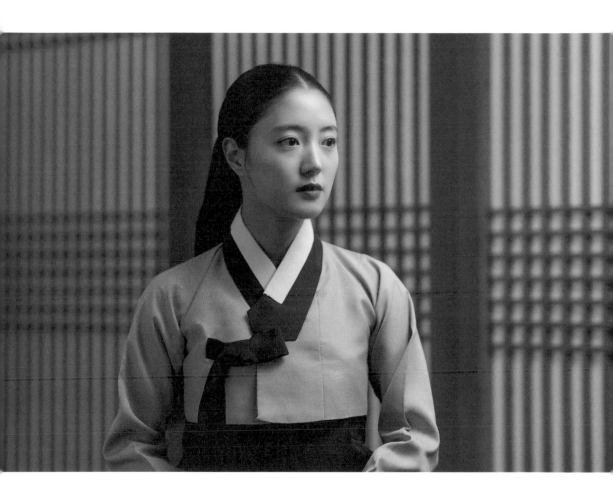

對殿下來說，只不過是在殿下的日常中，
多了一個無關緊要的女人……
但奴婢微不足道的人生將會產生動搖，
再也不可能回到過去。

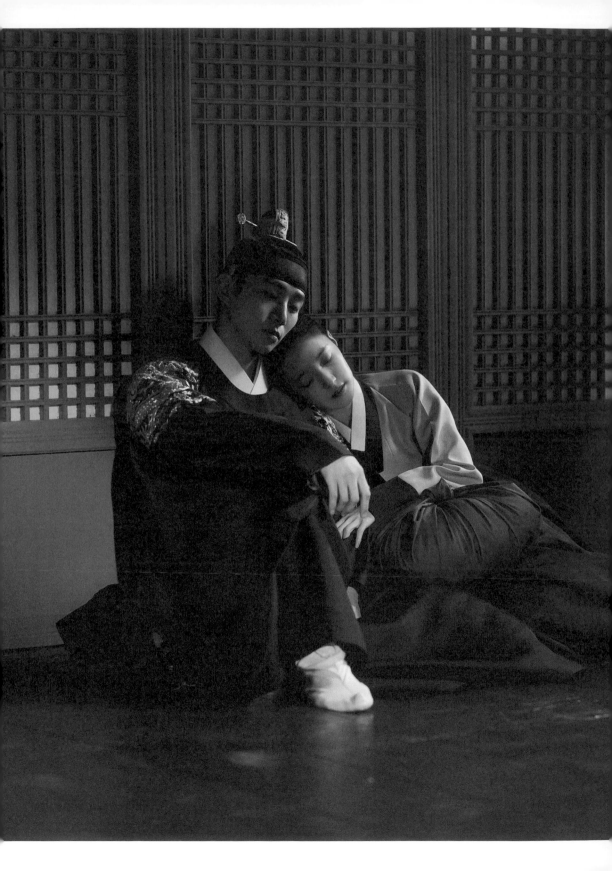

妳令我無語地瘋狂擾亂我的心，
偶爾在我專心處理政務的時候，
也會突然想起妳。

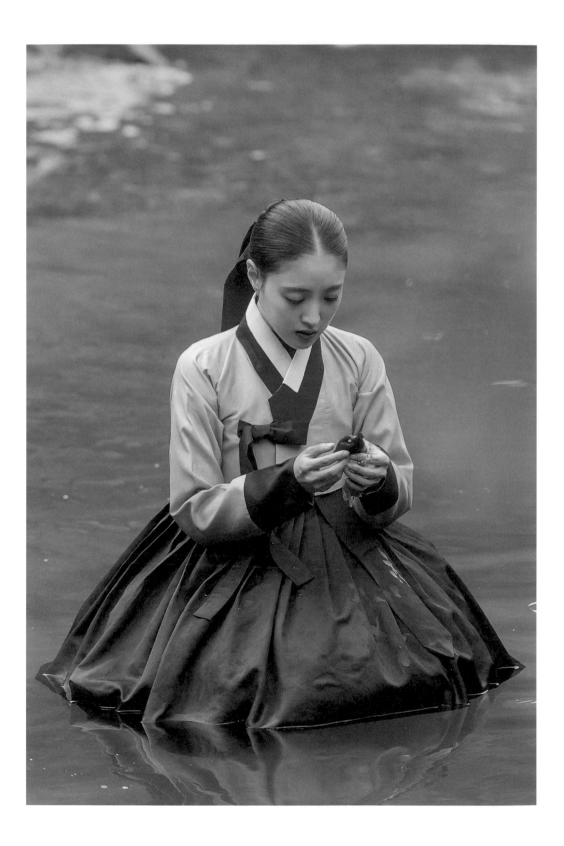

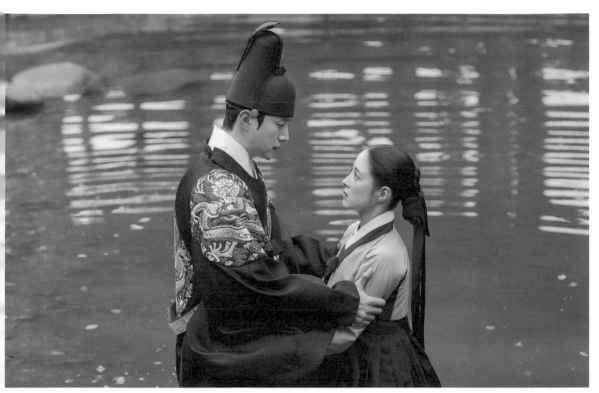

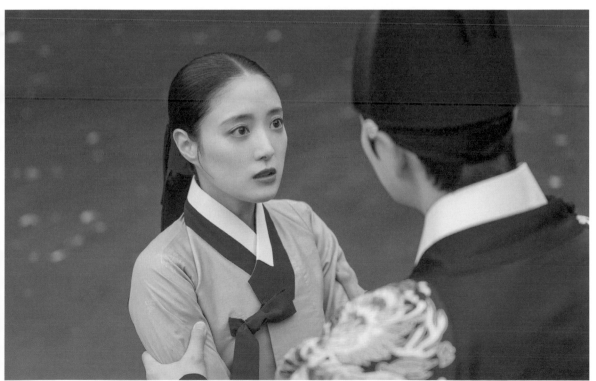

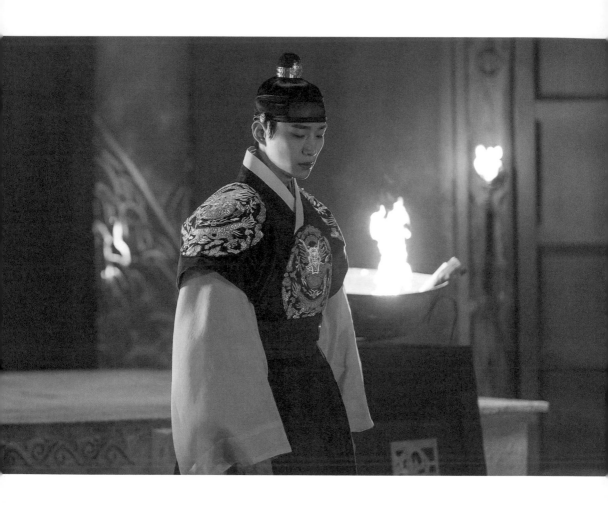

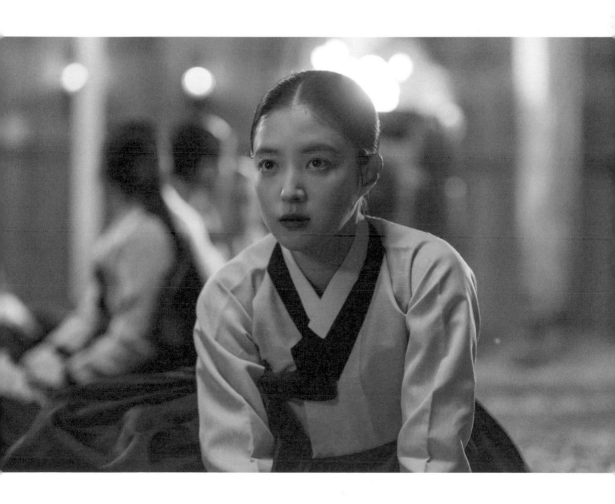

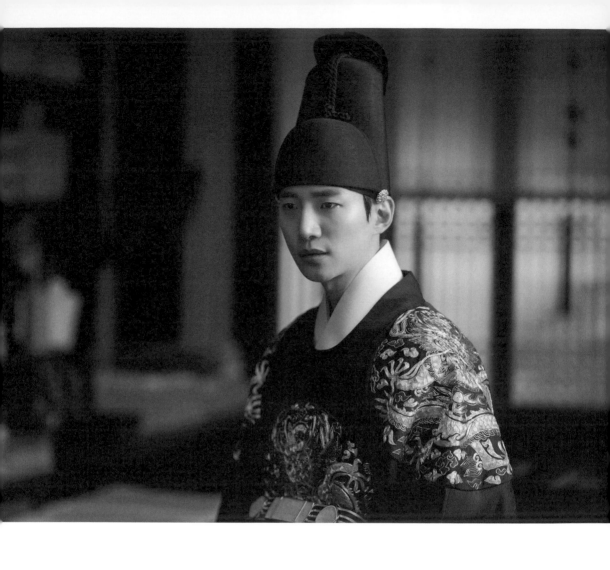

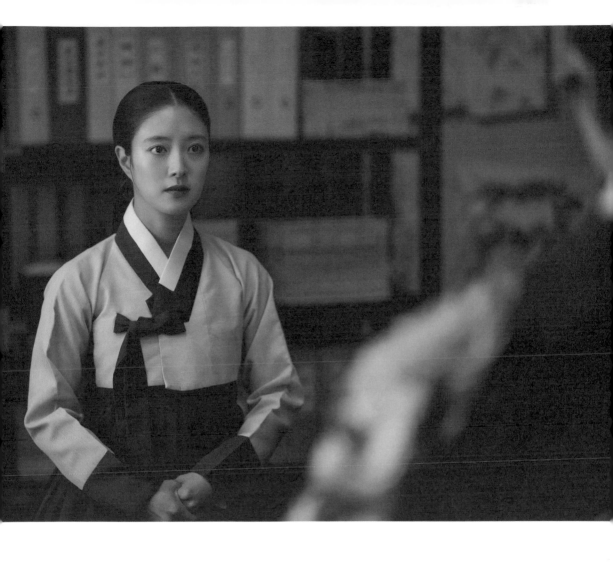

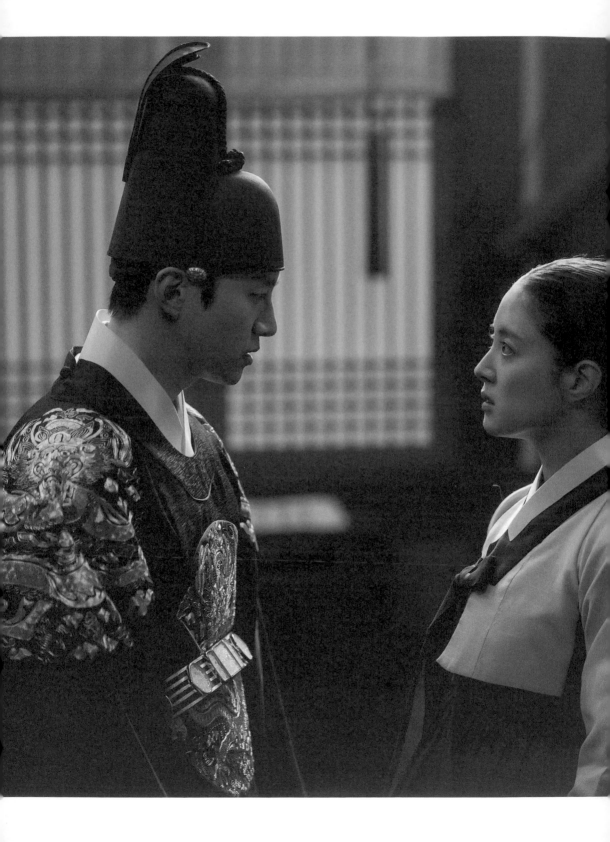

奴婢從來沒有愛慕過殿下，
也不曾把殿下當作男人對待！
日後也絕對……
不會發生那種事。

明天天亮前妳就出宮去。

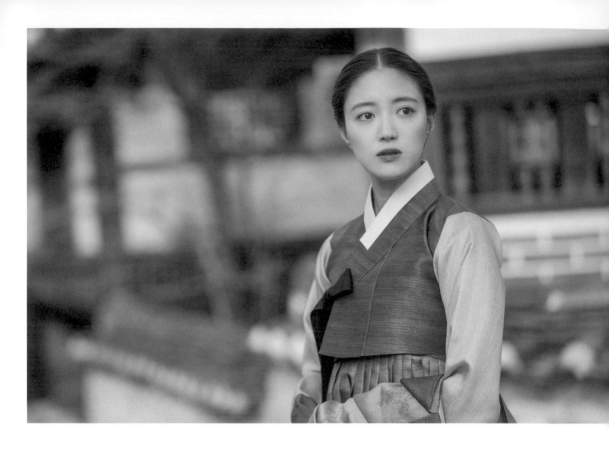

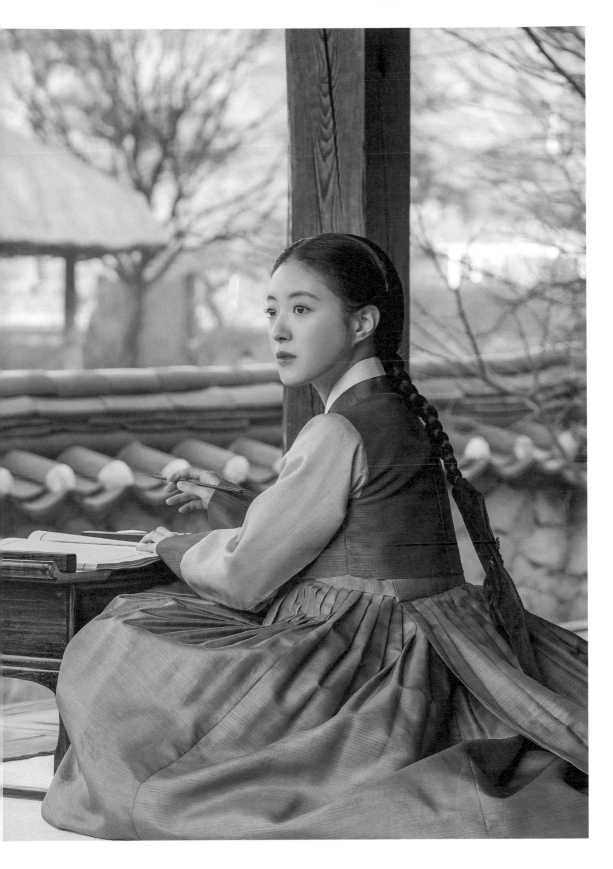

我明明說過……
要妳再也不要出現在我面前……

奴婢惶恐。

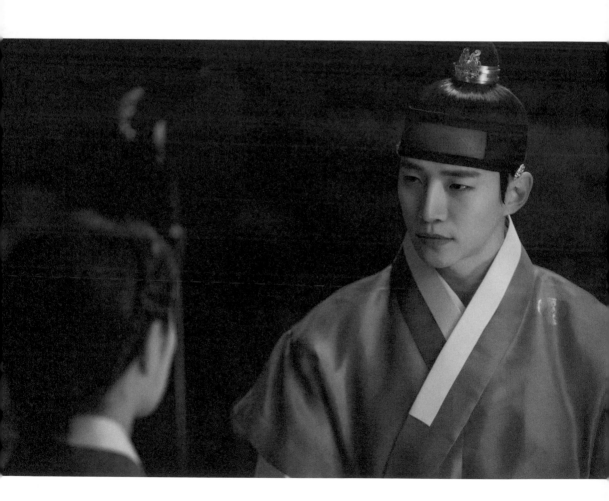

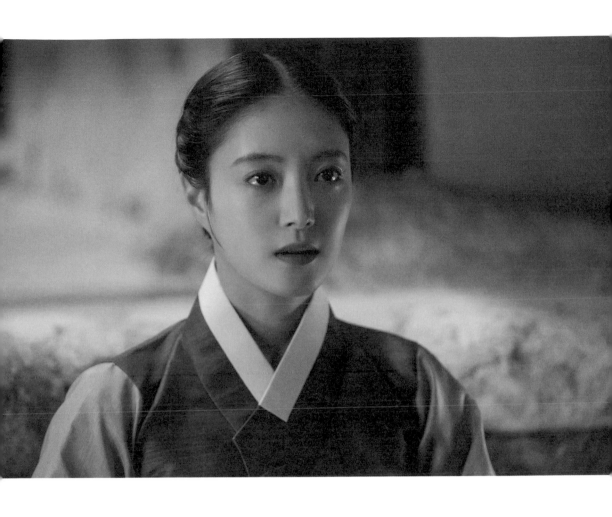

妳……還真是一點都不在乎的樣子，
甚至違背了王的命令。
也是，妳根本也沒在怕我。

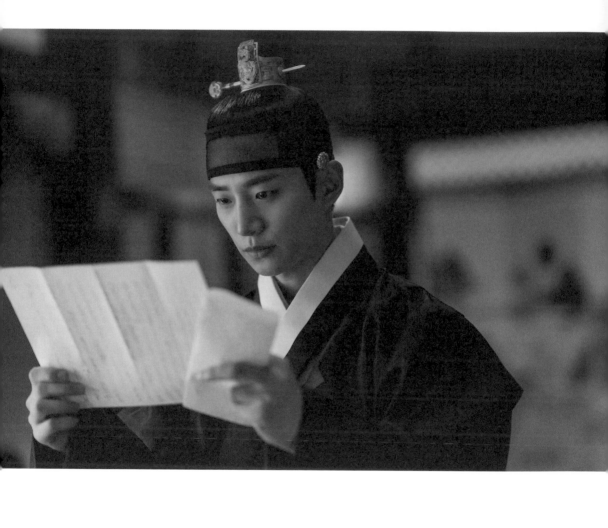

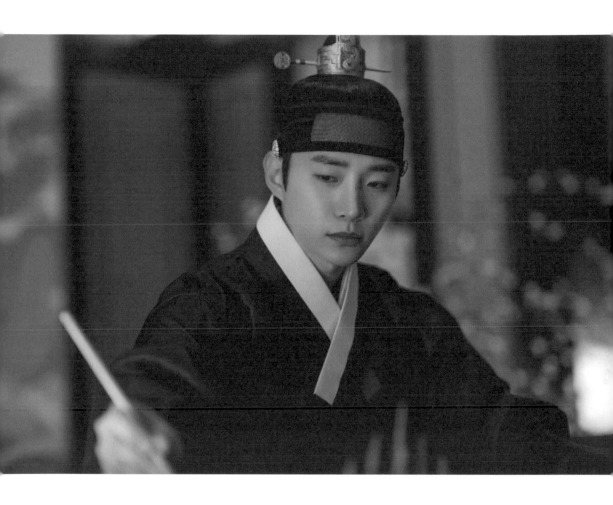

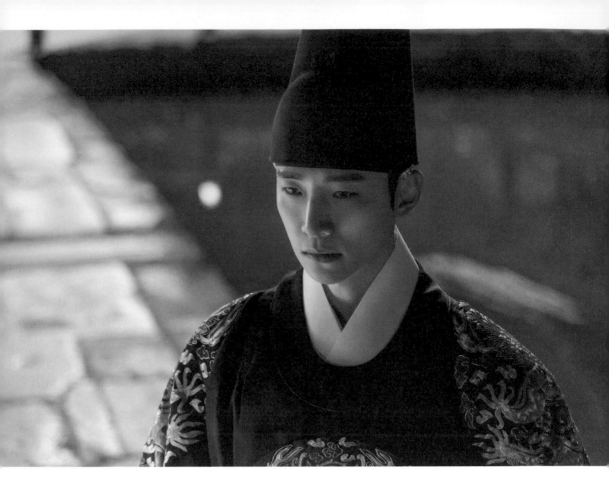

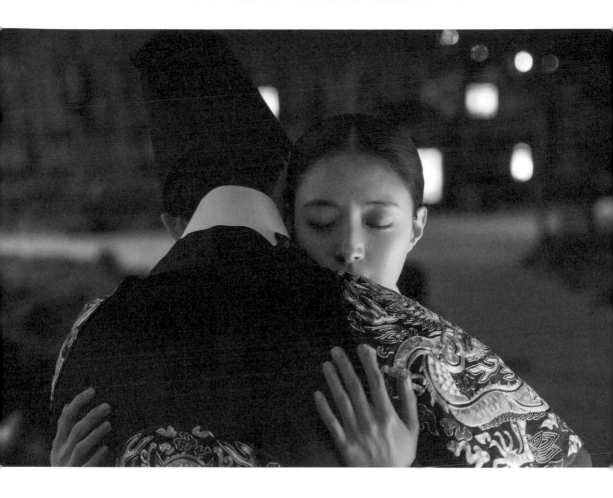

果然，還是太晚了嗎？

一旦改變，就再也無法挽回了嗎？

我好想妳，德任……

就算妳不傾心於我，妳也是我的。
再也不要在沒有我的地方獨自哭泣，
也不要因為不是我的其他人而受到傷害。

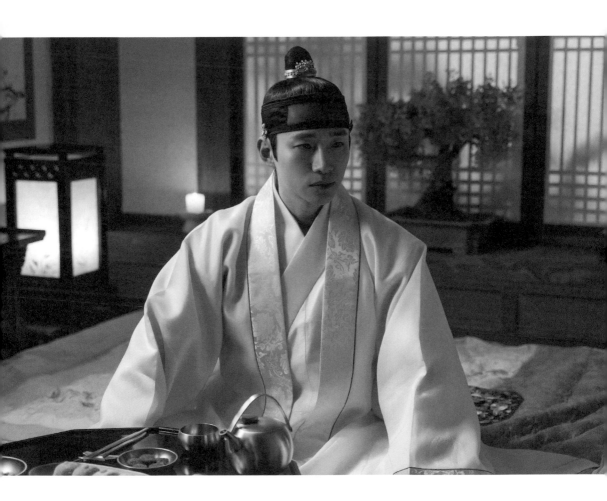

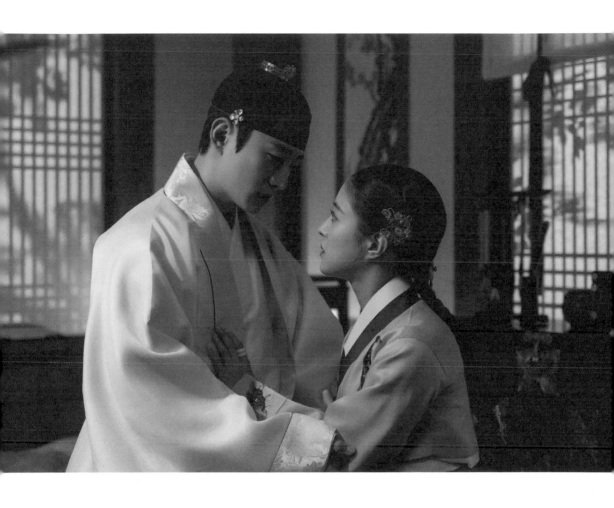

天亮之後，您會後悔的。

您會認為自己做了不該做的事，

稍微自責一段時間後就忘了吧⋯⋯

殿下只要忘了就沒事了，

但奴婢會因此失去一切。

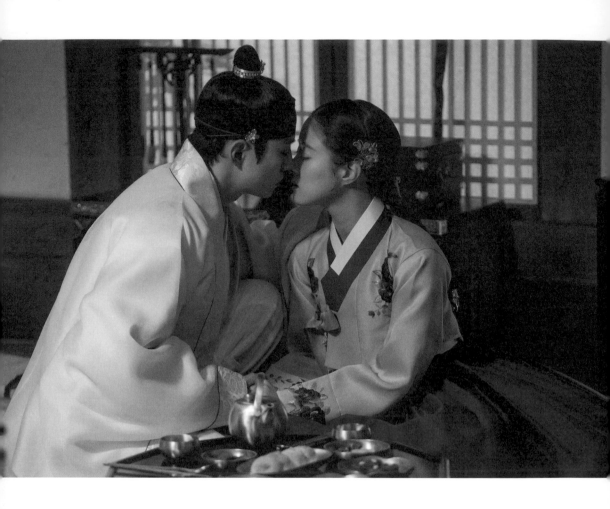

我愛慕著妳，

就算妳不愛慕我也無妨。

無論妳對我⋯⋯

是怎樣的心意都沒關係，

是忠義也好、是憐憫也罷，

只要妳陪在我身邊就好⋯⋯

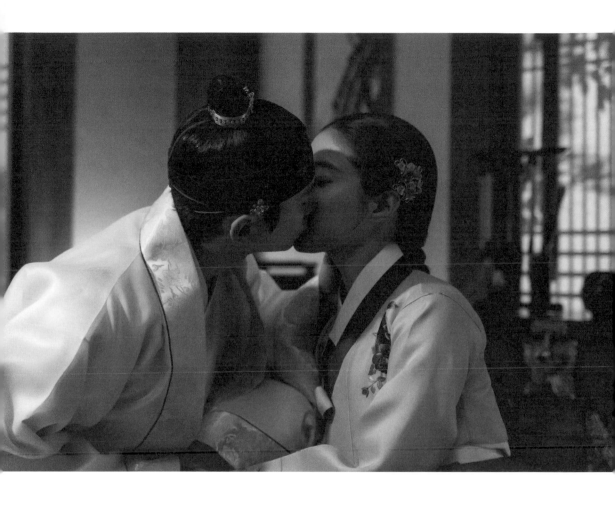

回答我，
我真的該放開這隻手嗎？
告訴我，德任。

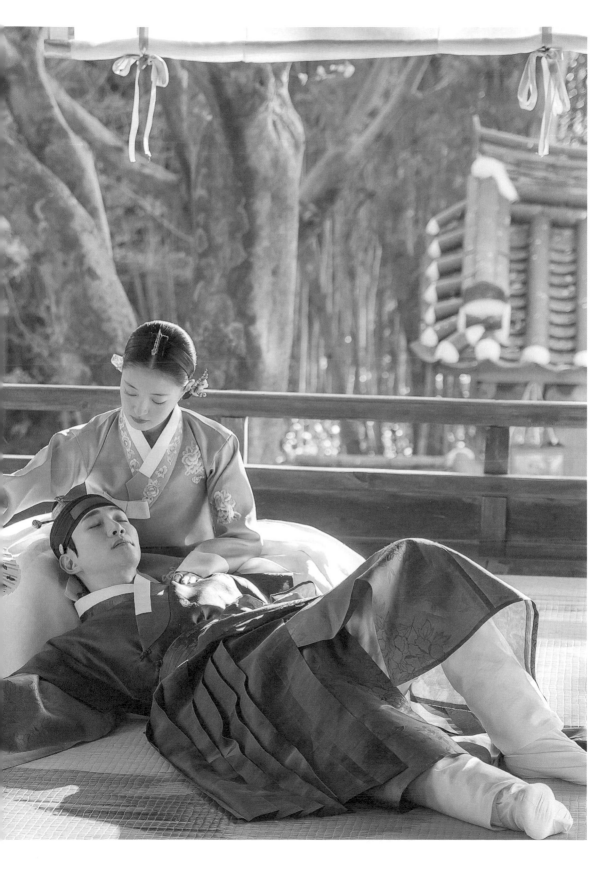

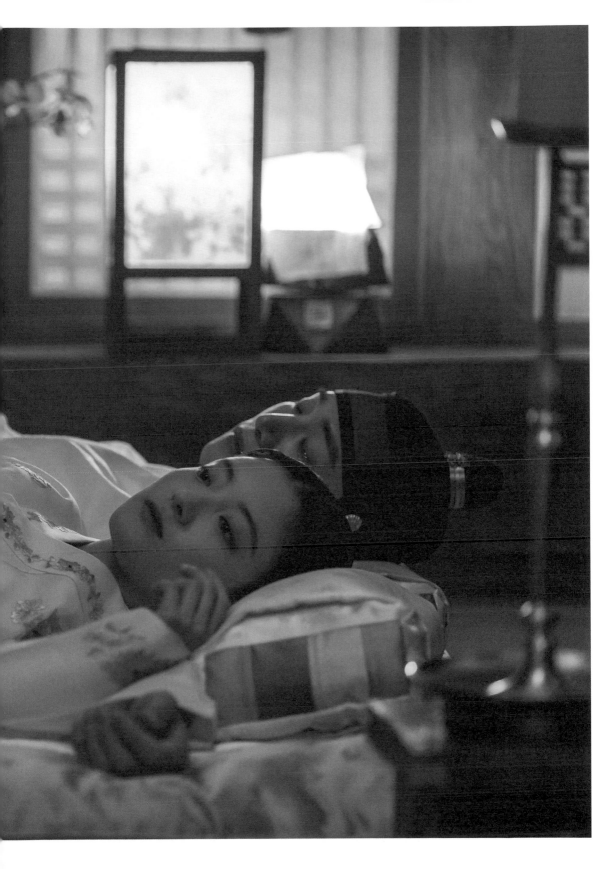

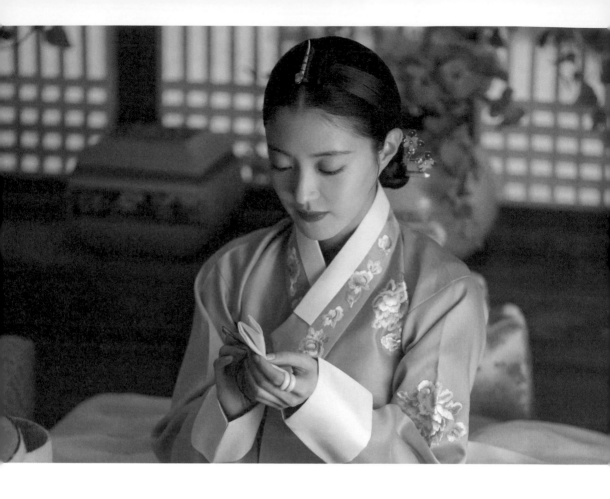

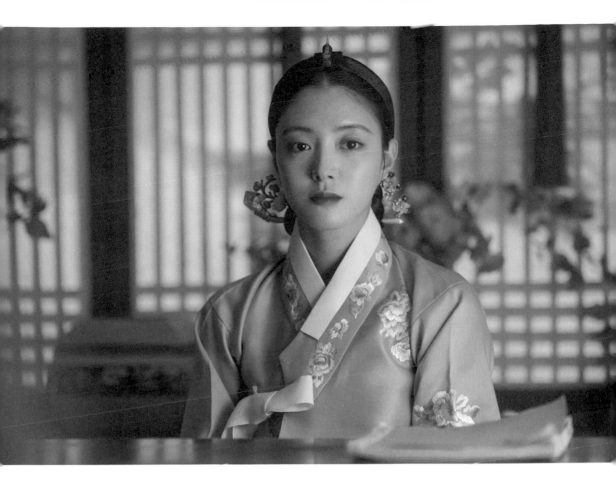

殿下不是我的丈夫，

而是中殿娘娘的丈夫。

我對殿下不能有任何奢望、

也不能有任何期待，

是我從一開始⋯⋯就已經清楚知道的。

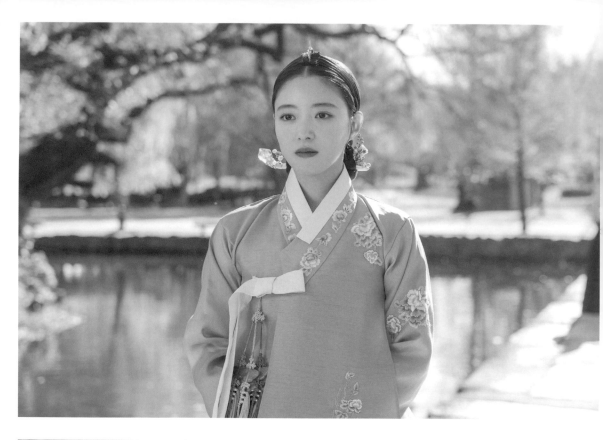

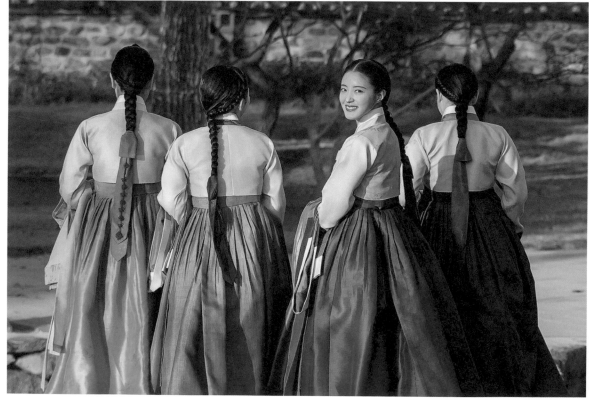

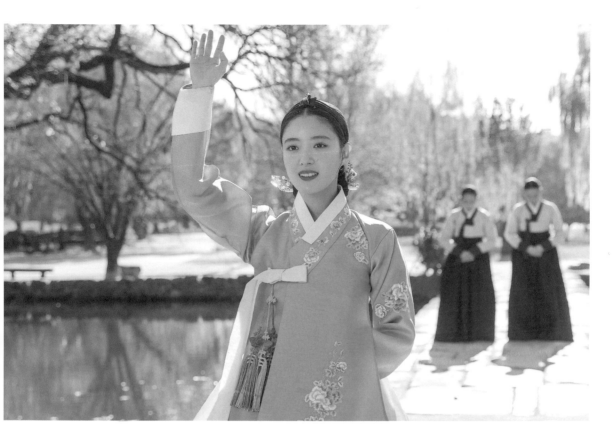

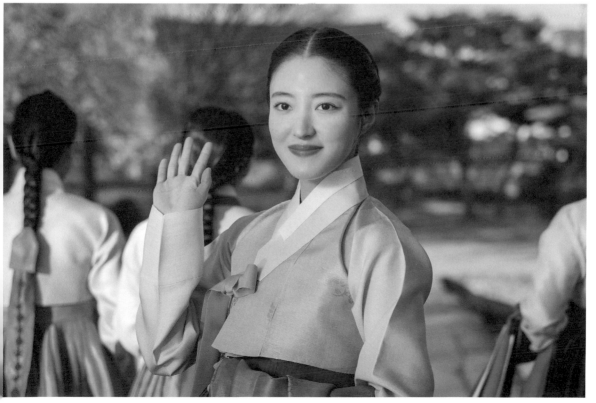

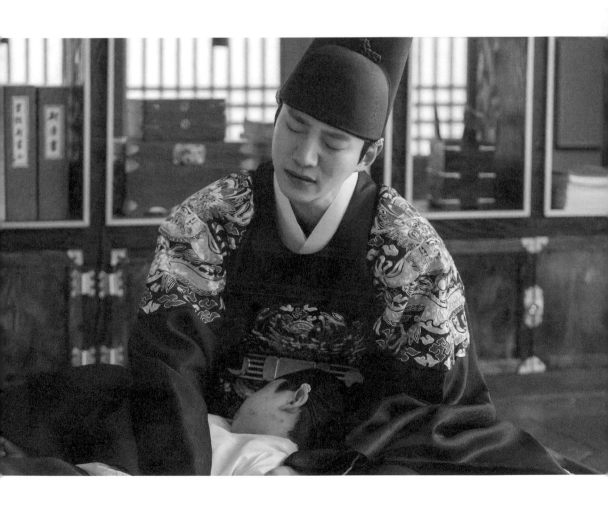

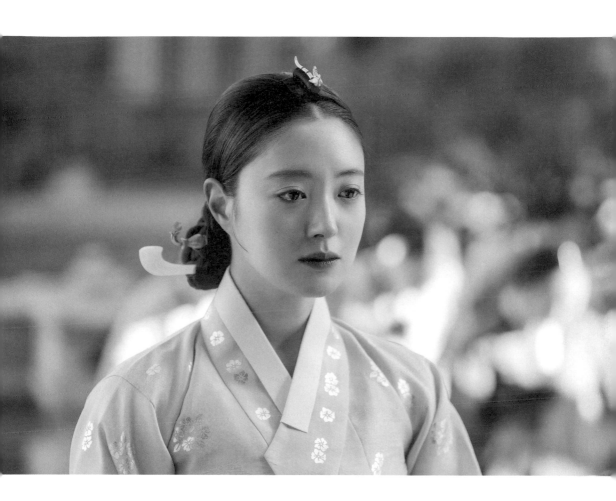

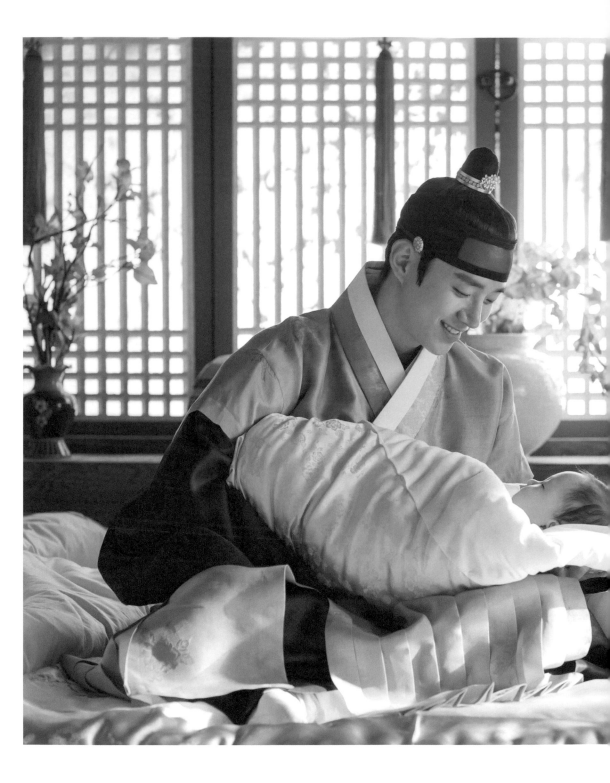

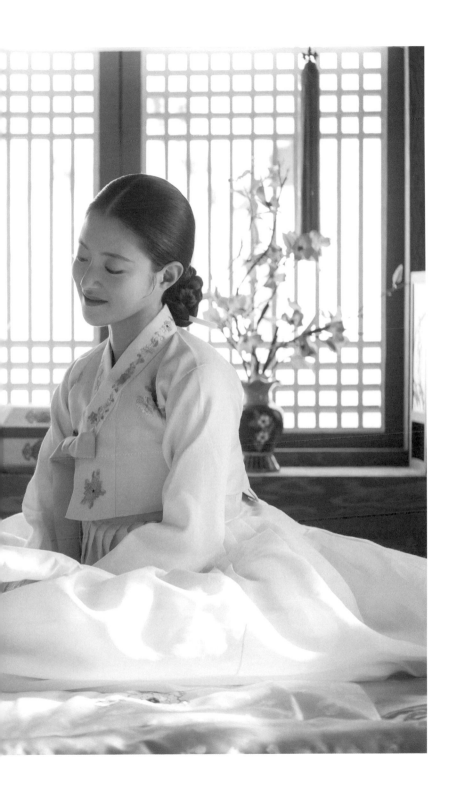

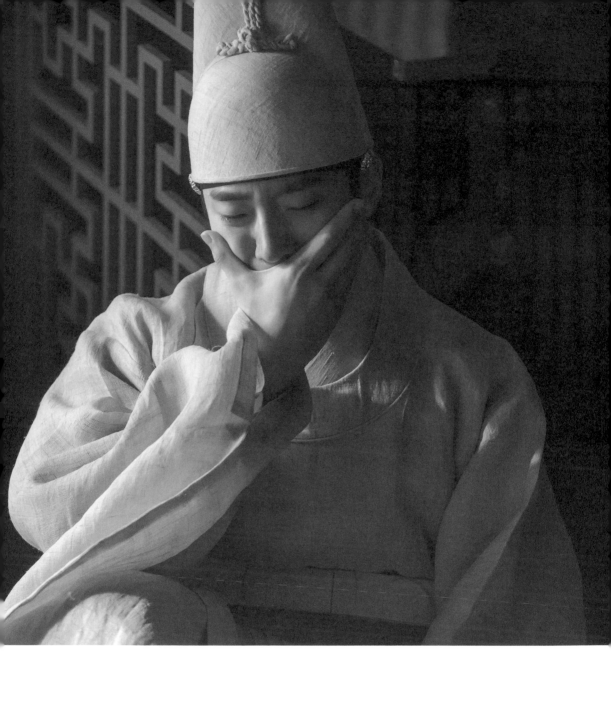

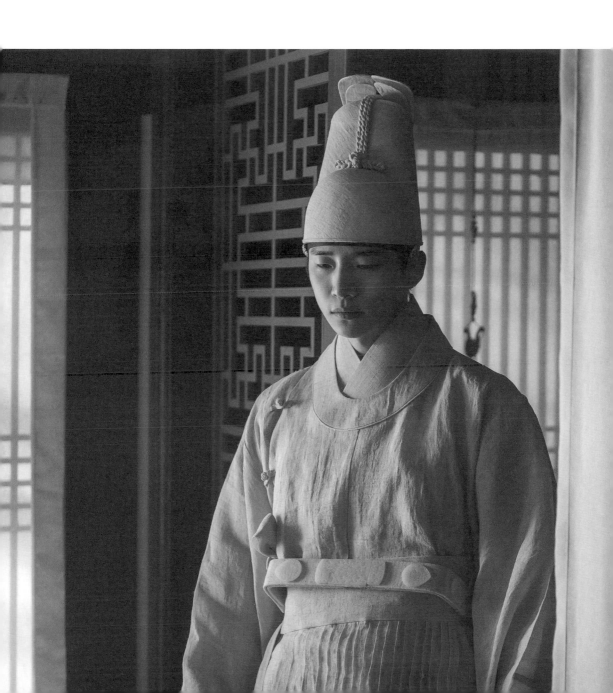

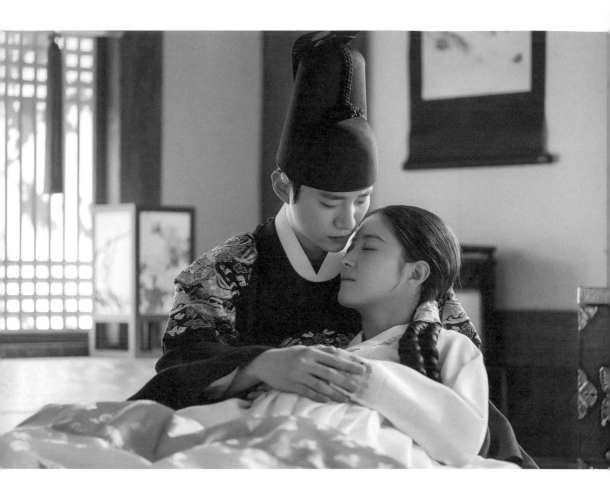

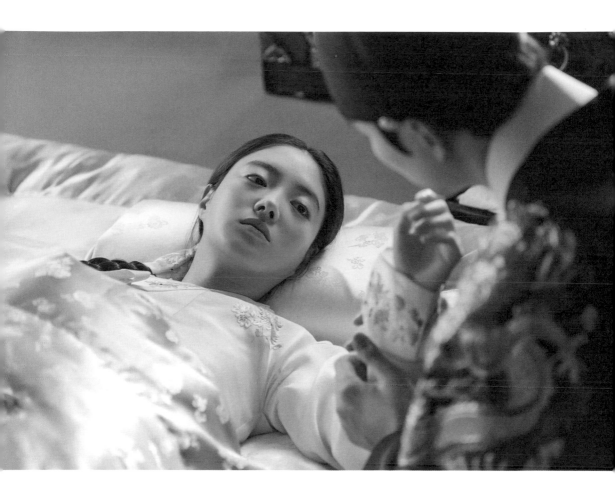

殿下，您真的愛惜臣妾嗎？

是啊……是啊……

那麼……要是您下輩子再見到臣妾，
請您裝作不認識、與臣妾擦身而過吧。

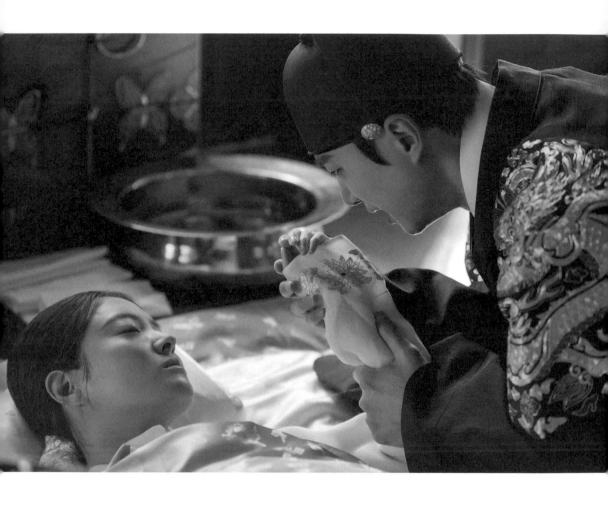

妳從來……不曾愛慕過我嗎？

就連絲毫的心意……

也不曾給過我嗎？

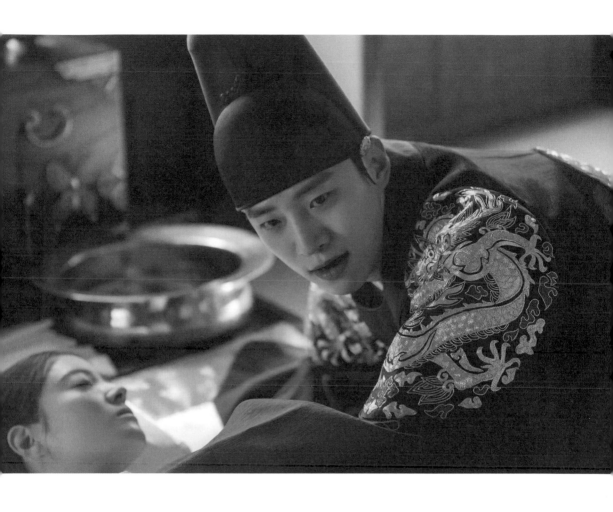

您還不明白嗎？

要是真的不願意⋯⋯

臣妾無論用什麼方法，都會遠走高飛。

最終，留在殿下的身邊，

就是臣妾的選擇⋯⋯

您不明白嗎？

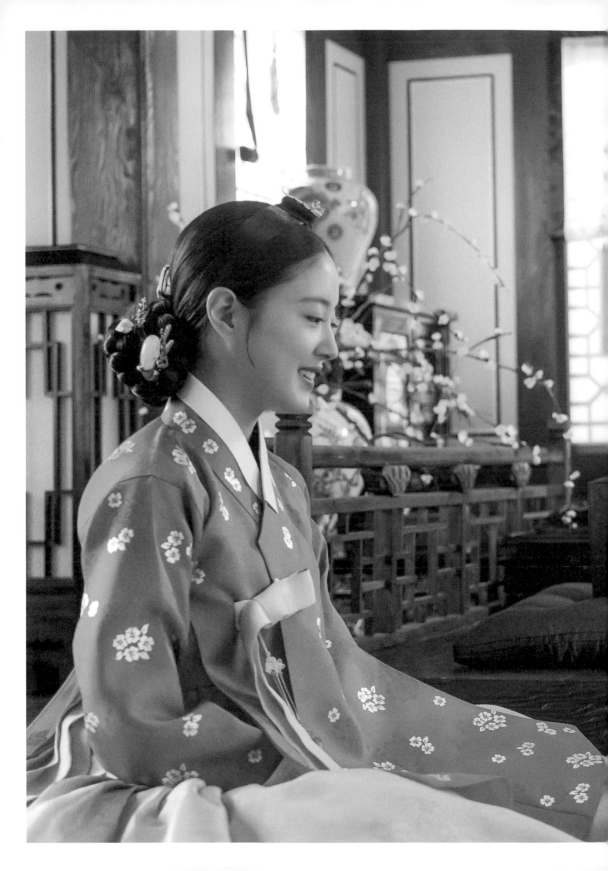

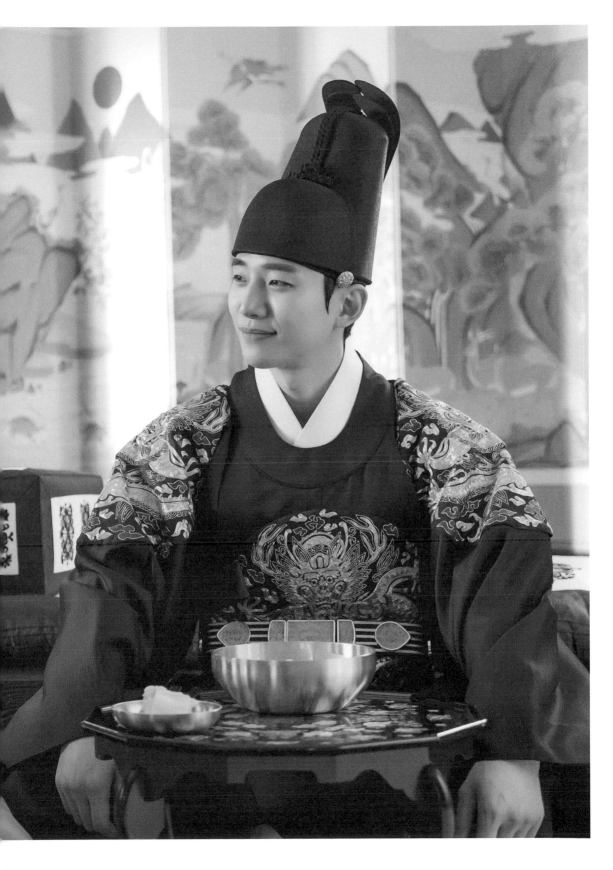

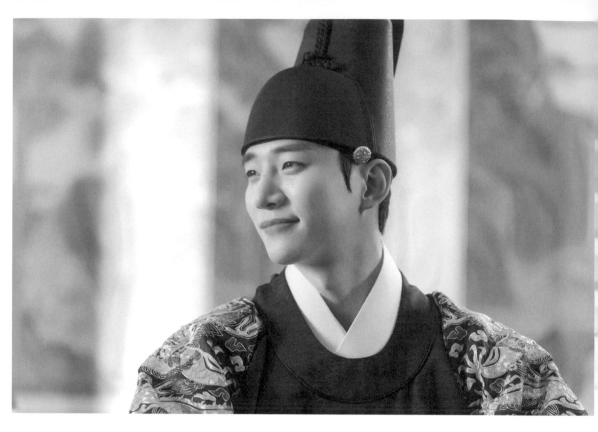

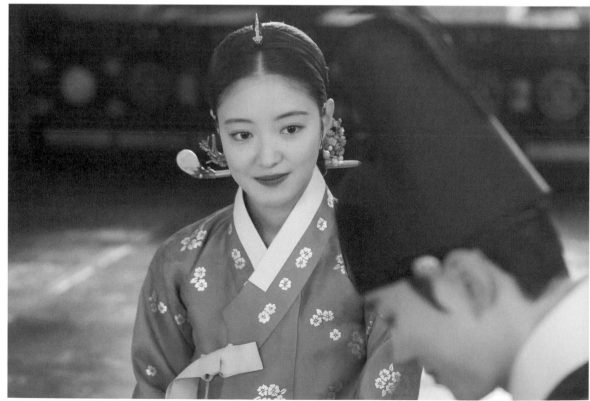

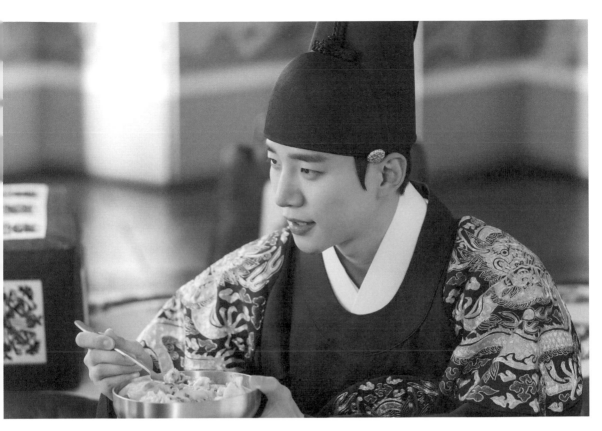

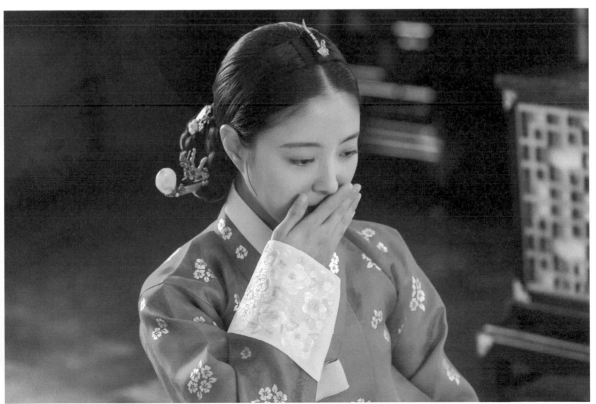

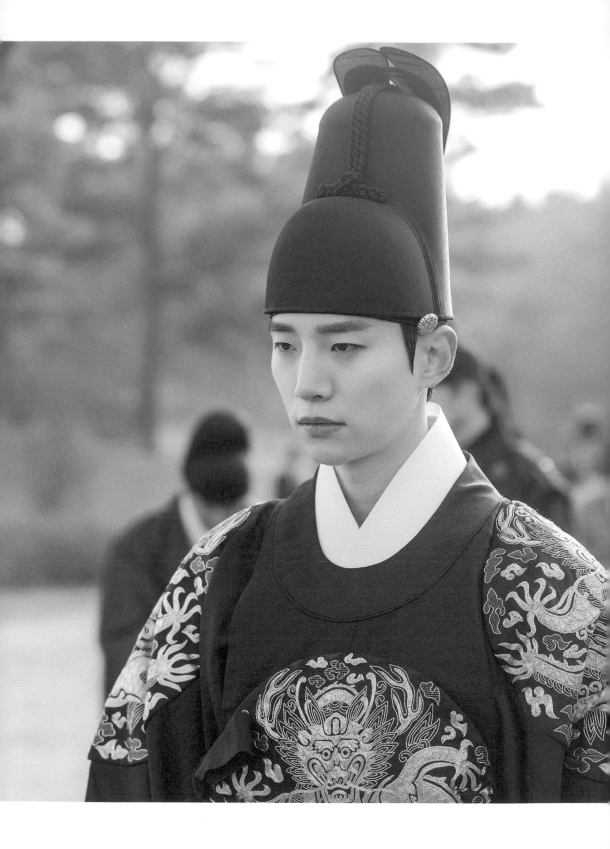

德任，

我……不會再想妳。

就算只是假裝忘了妳……

也沒關係。

我會忘了妳。

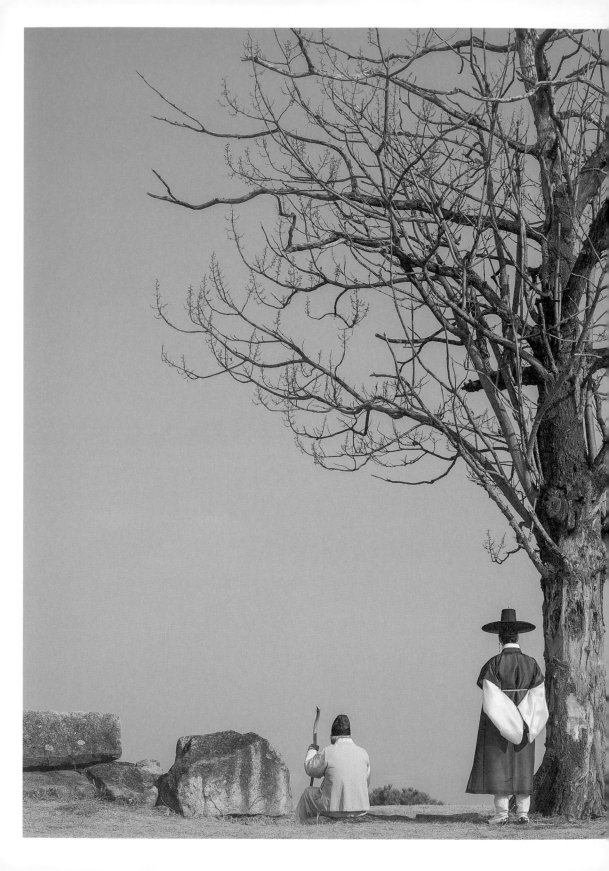

我是君王，
必須做我該做的事、
必須盡到我應盡的義務。
我這輩子會如此活著，
以後也會繼續這樣活下去。
我會……忘了妳。

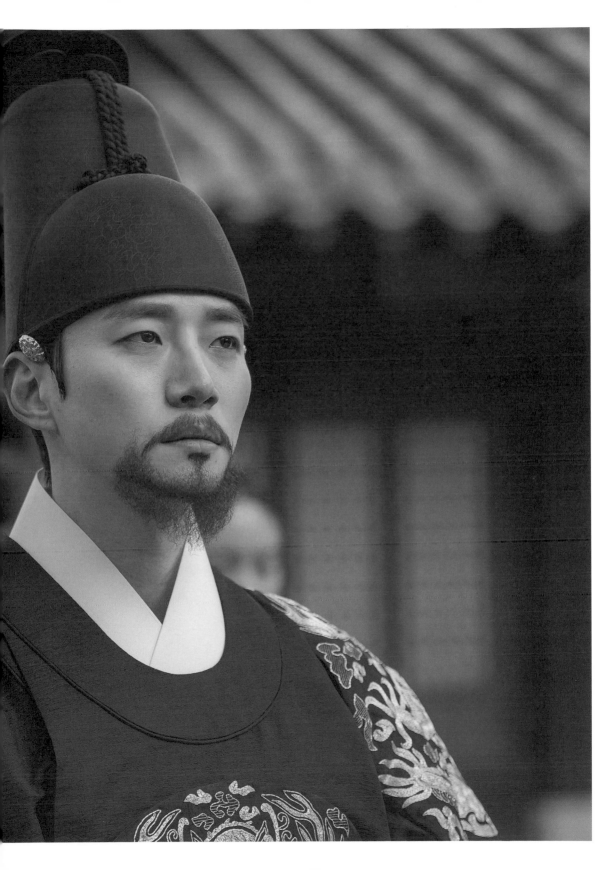

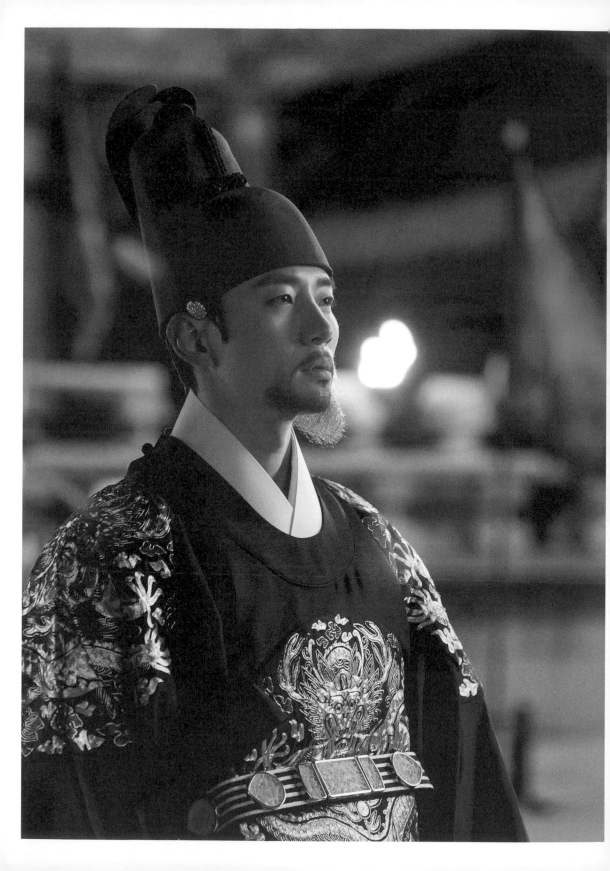

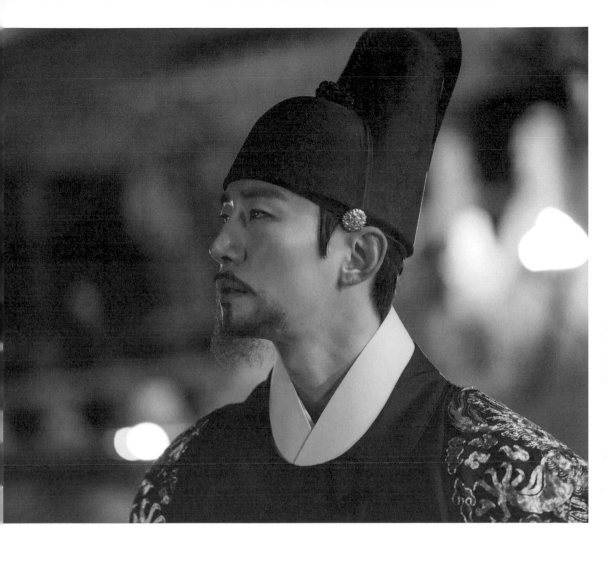

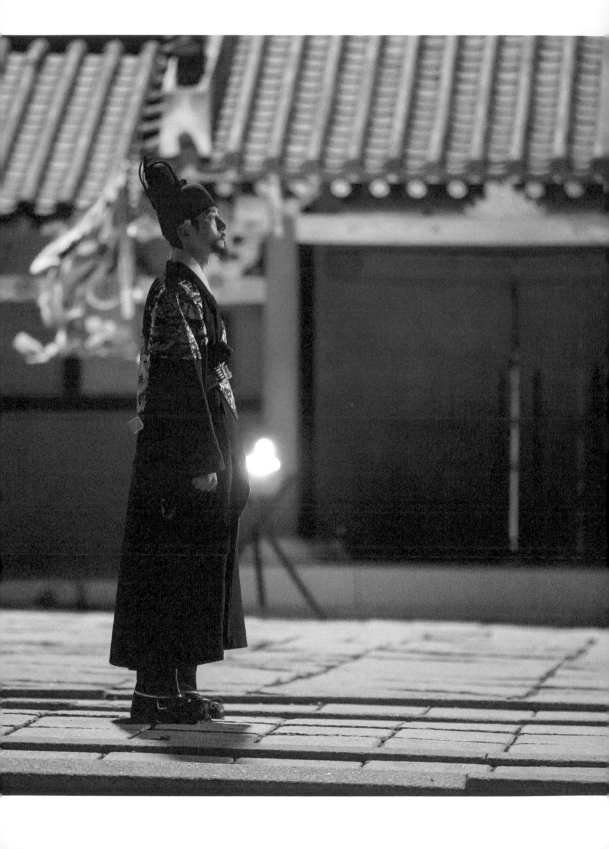

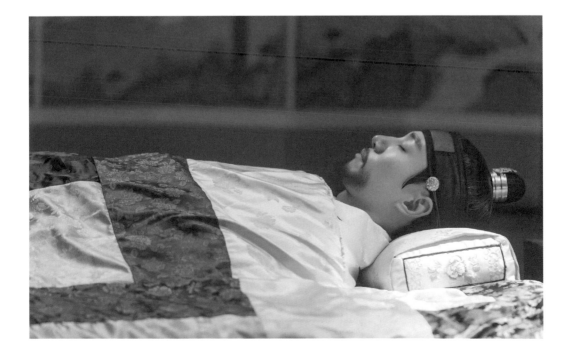

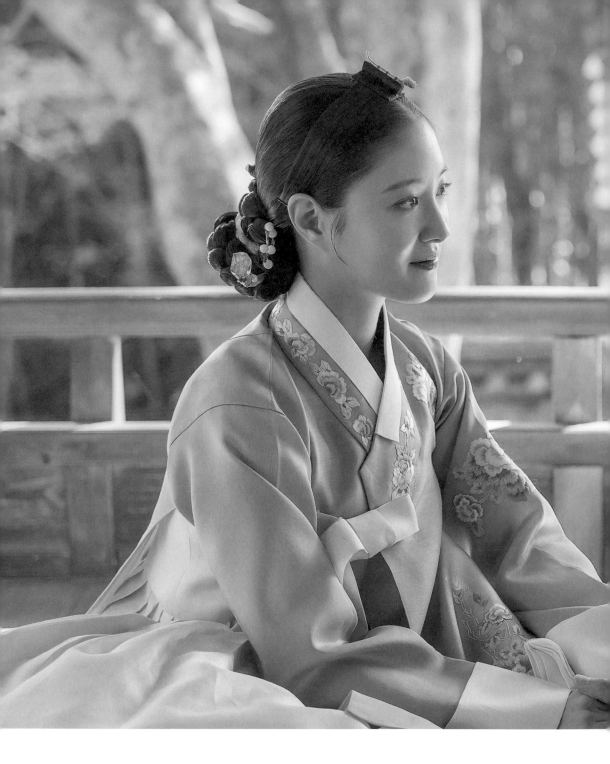

您做了惡夢嗎？

妳⋯⋯原來在這裡。

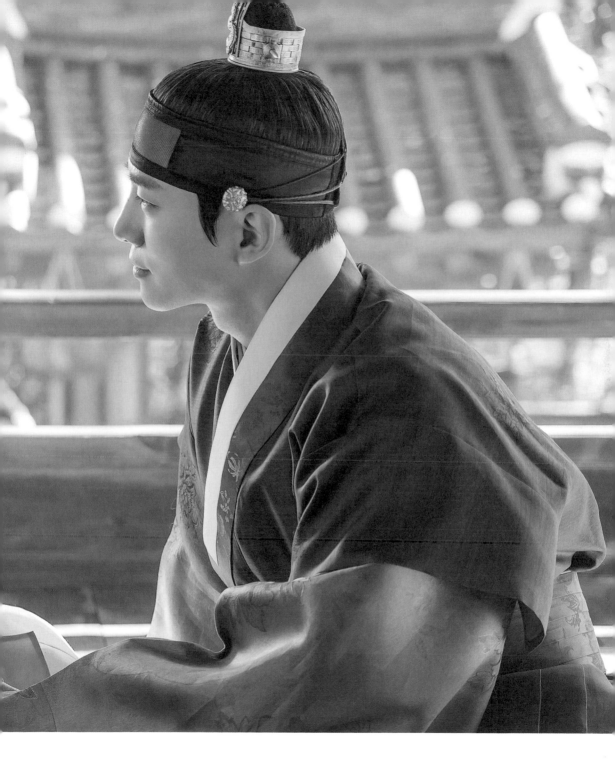

臣妾從剛才就一直在這裡，
您不是整日都枕在臣妾的膝蓋上休息嗎？

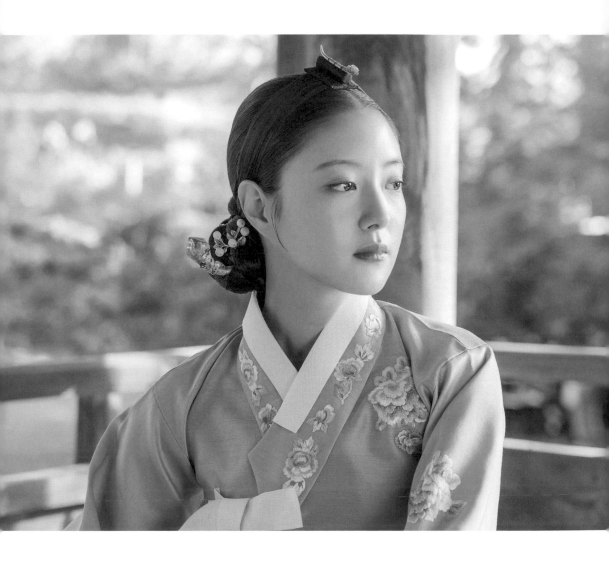

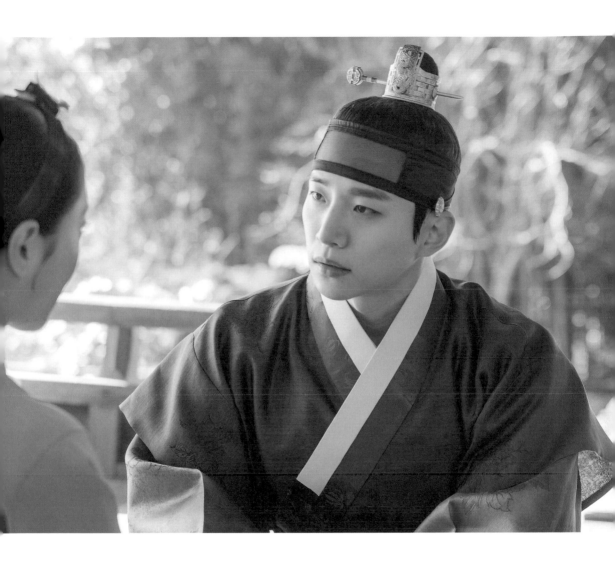

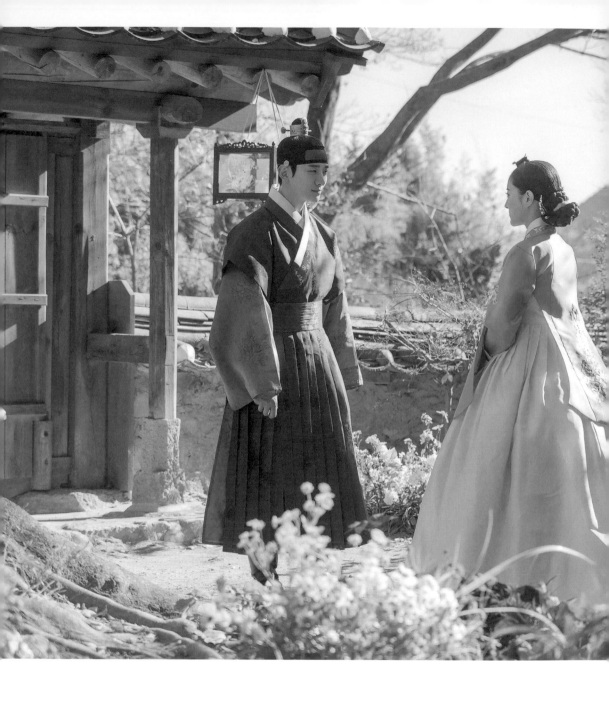

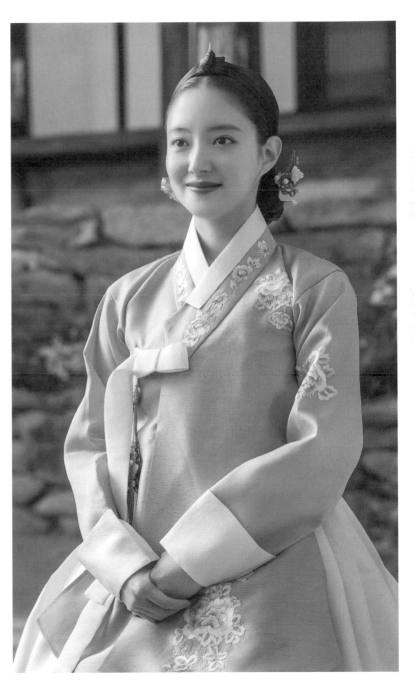

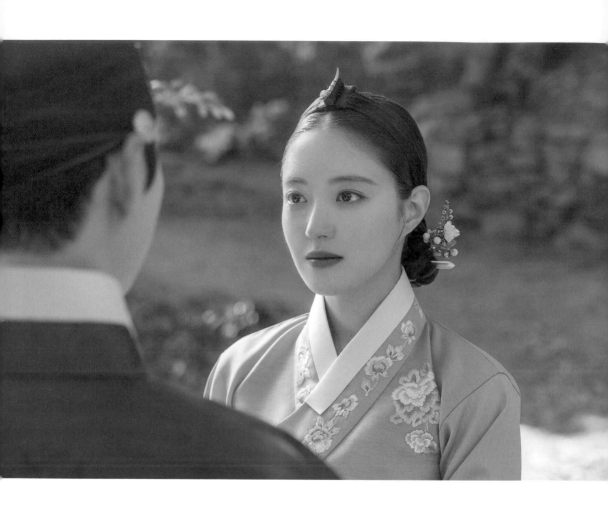

請殿下回到您應該在的地方，

您要成為一位明君，就像您一輩子做的那樣……

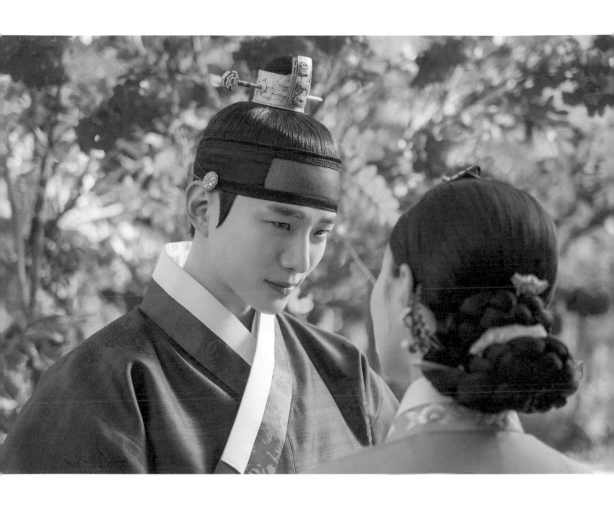

我應該在的地方是這裡。

這才發現，時間已經不多了，

沒有繼續等待的餘裕……

所以，請妳愛我。

拜託妳了，請妳愛我。

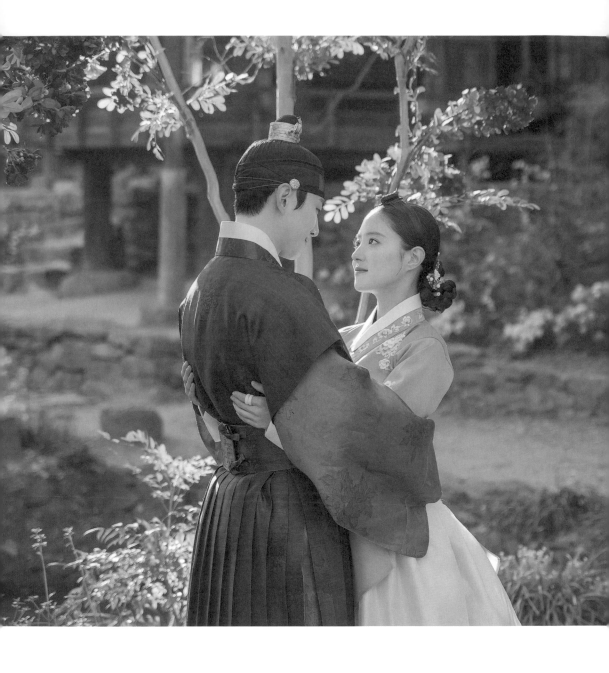

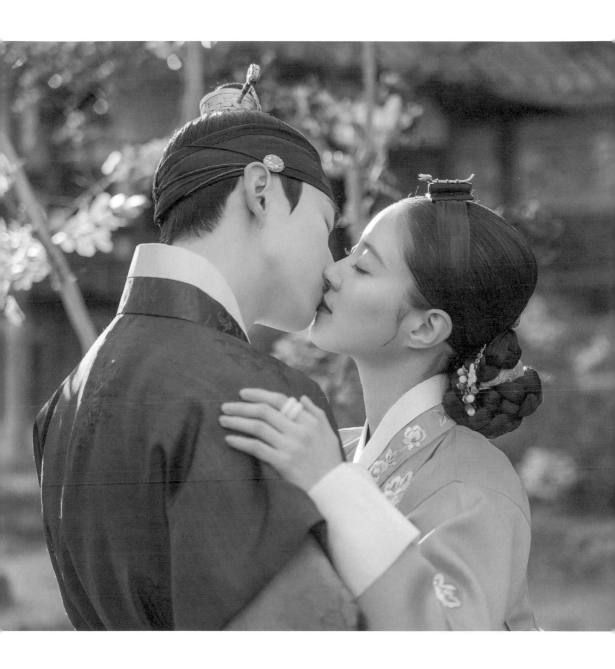

就算是過去也好、
是夢也罷，
是死亡也無妨。
我只想與妳共度
這個瞬間。
我希望能如此。
我希望這個瞬間能永遠不變，
我希望這個瞬間能持續到永遠。

如此一來，
　　　　瞬間也將化為永恆。

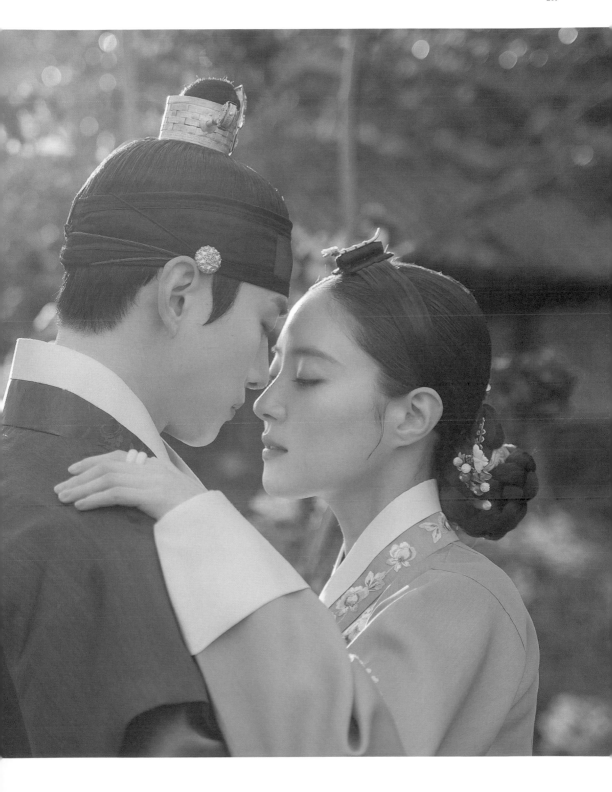

第二部・拍攝現場花絮

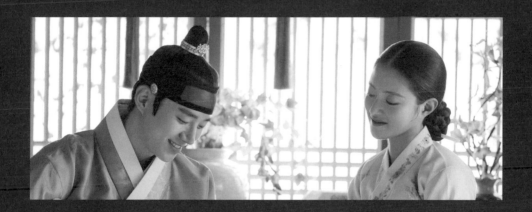

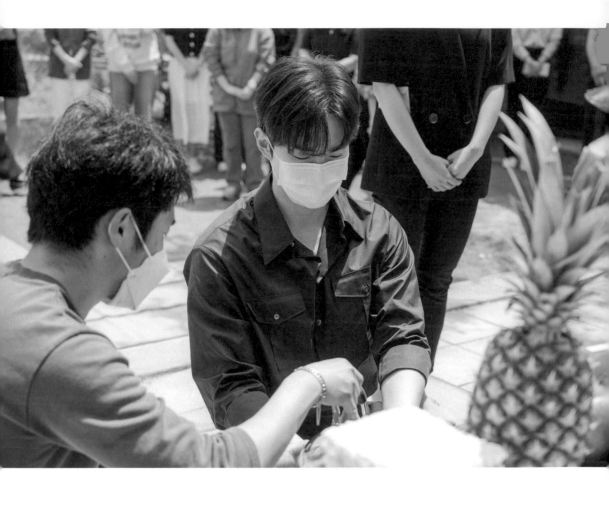

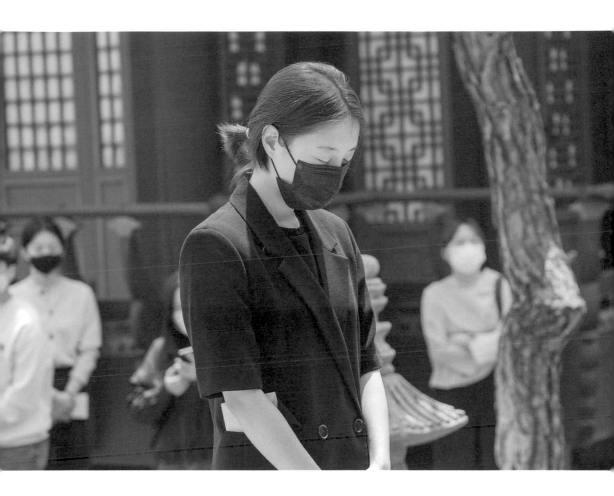

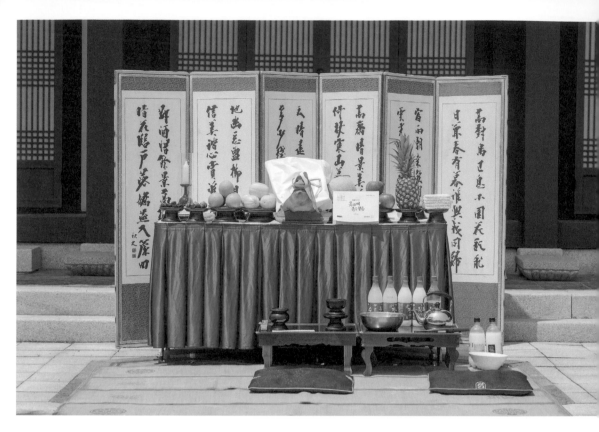

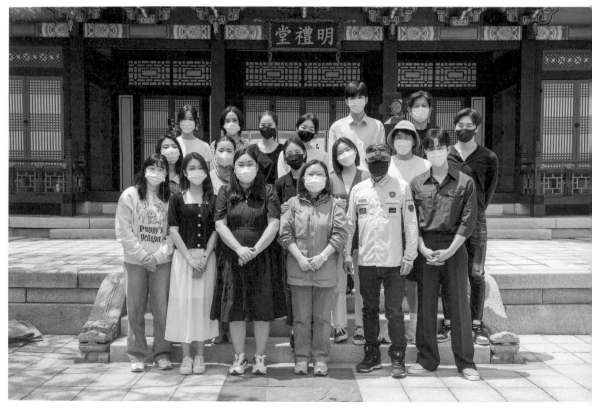

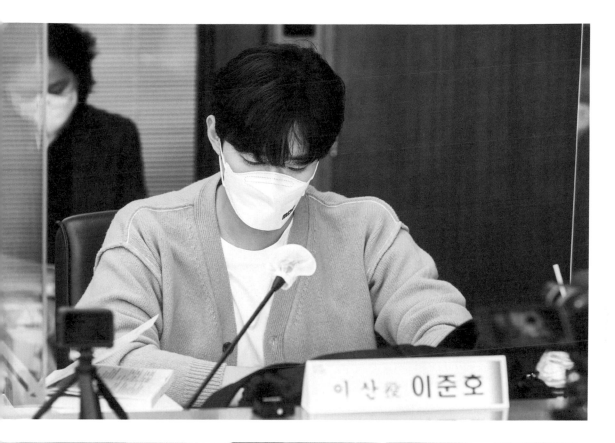

이 산 @ 이준호

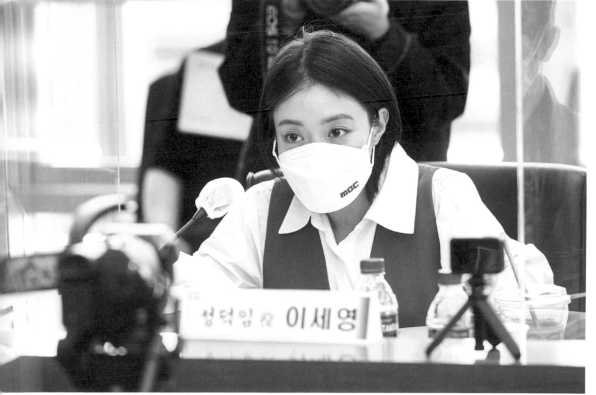

성덕임 @ 이세영

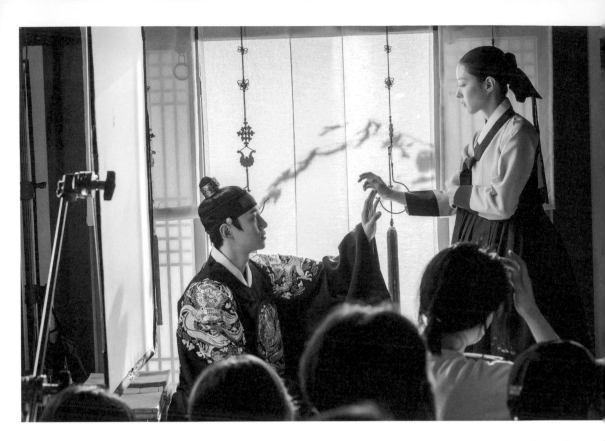

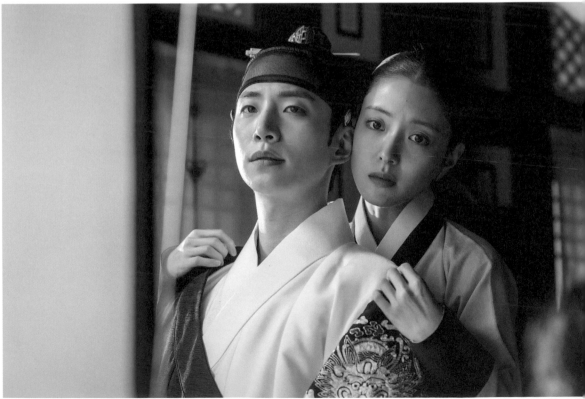

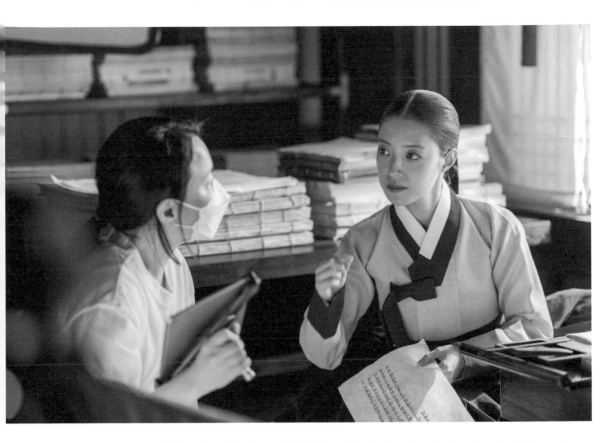

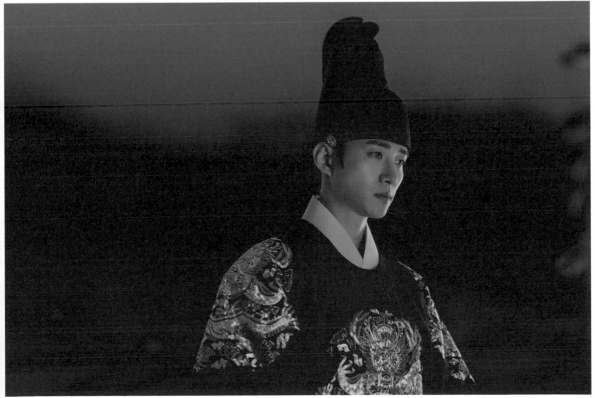

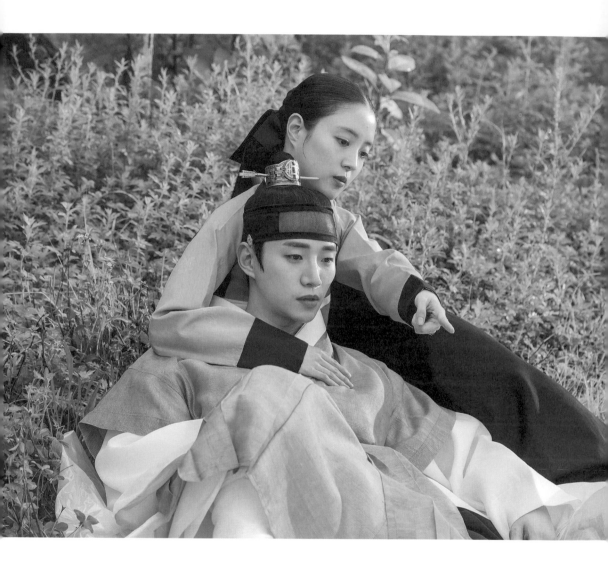

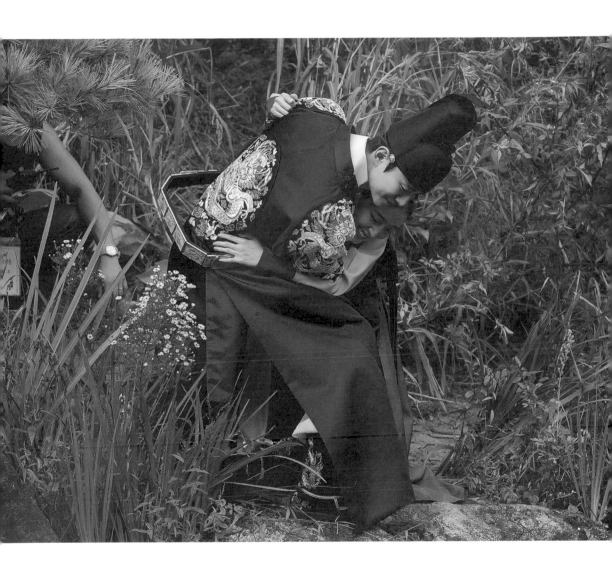

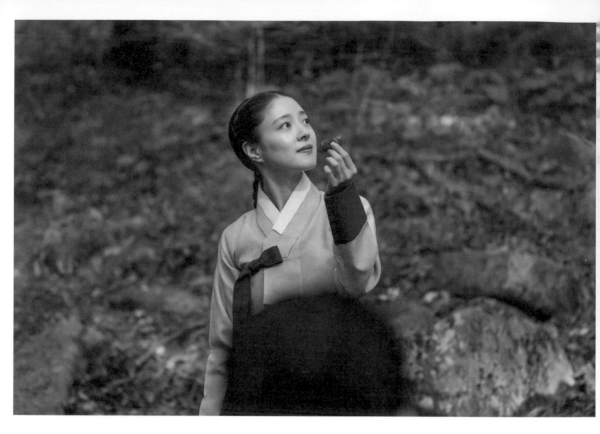

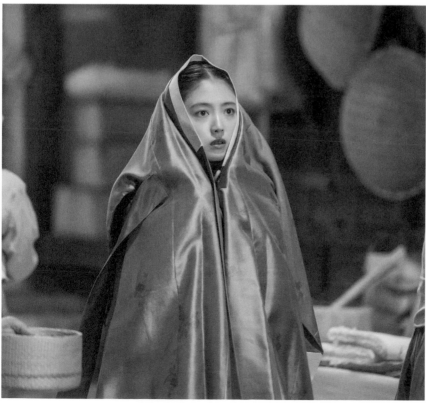

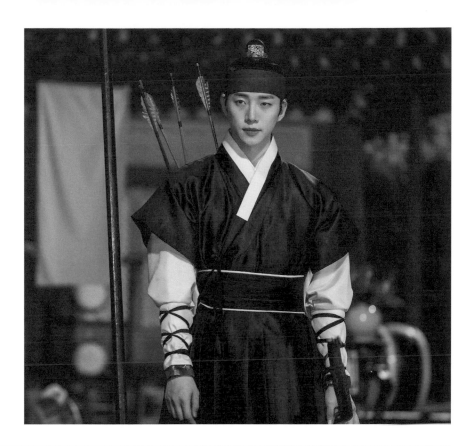

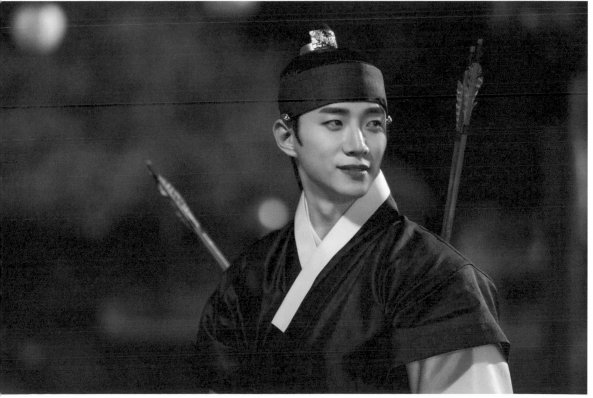

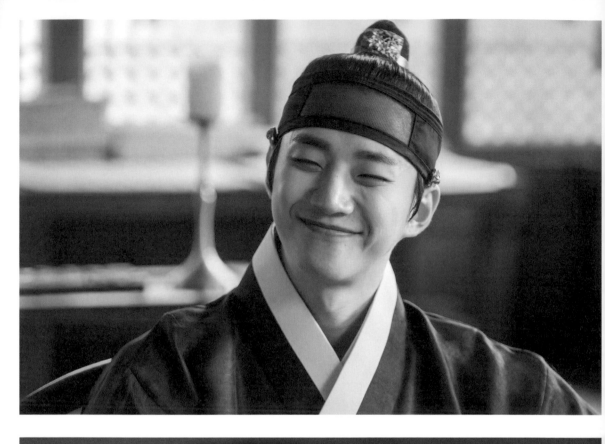

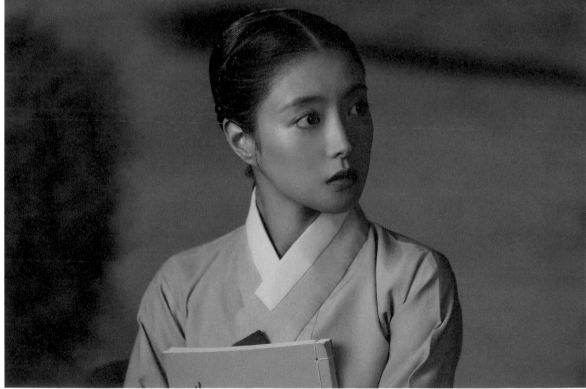

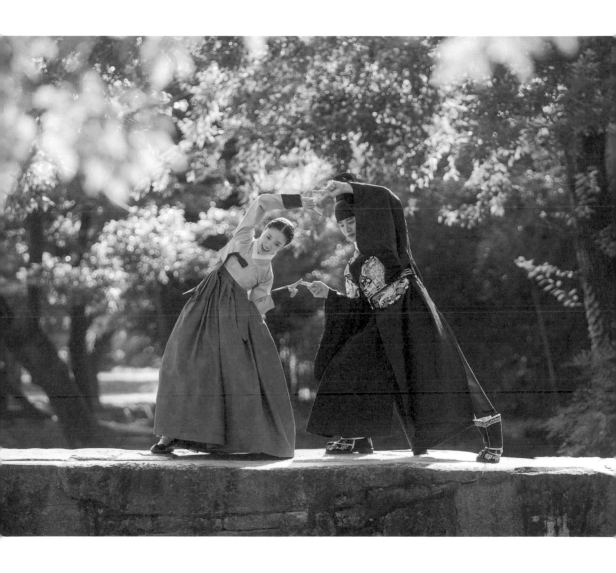

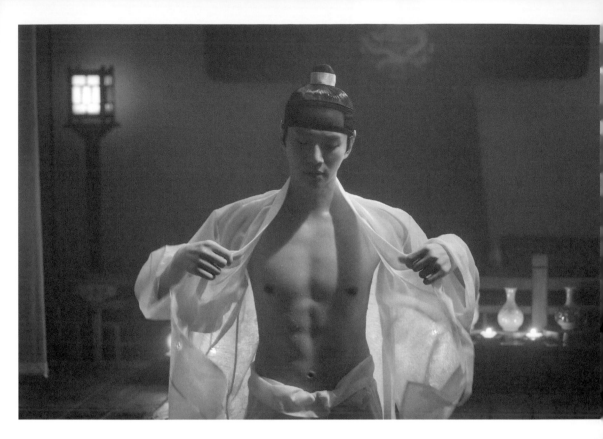

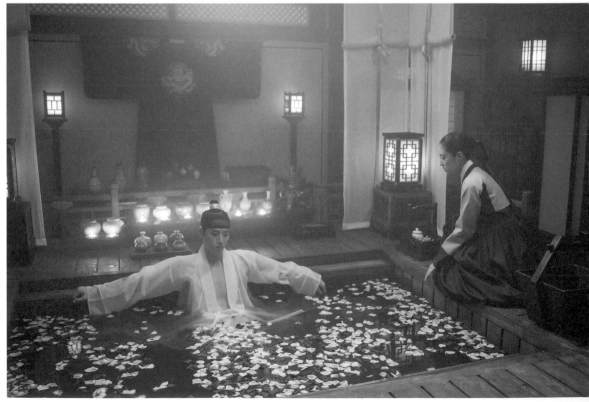

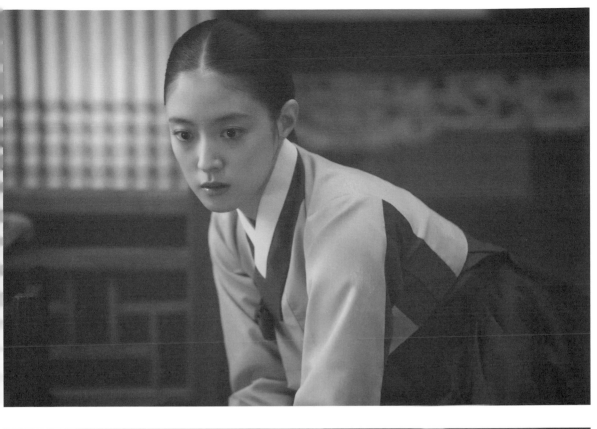

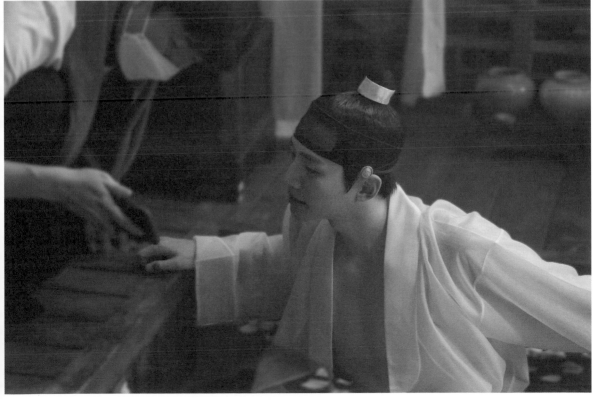

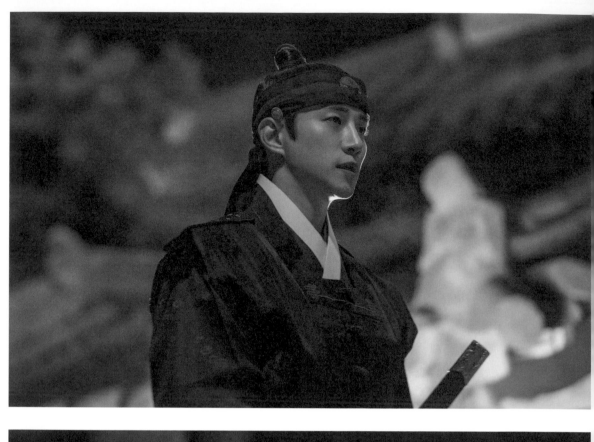

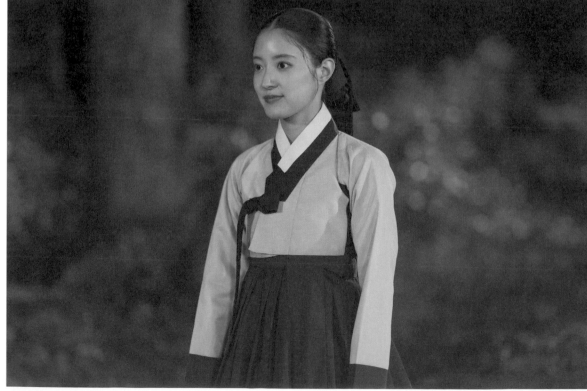

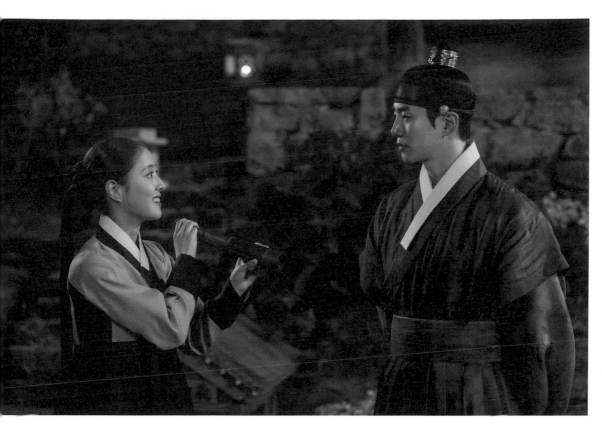

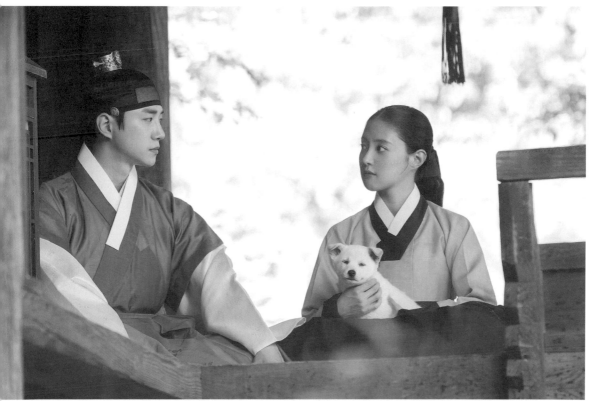

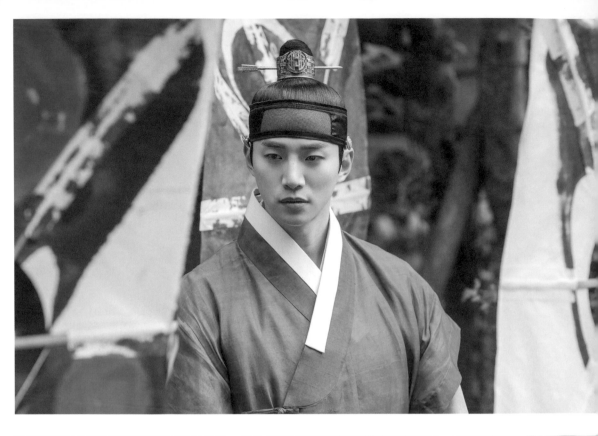

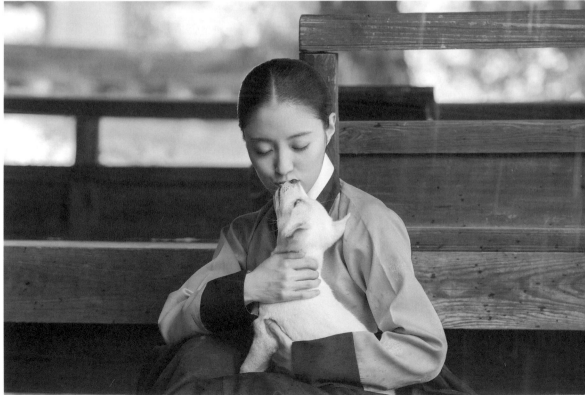

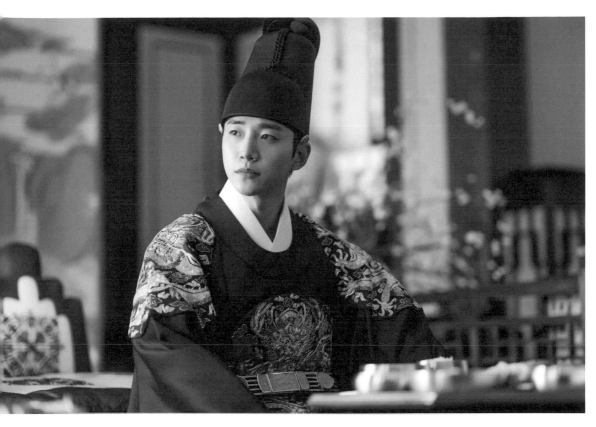

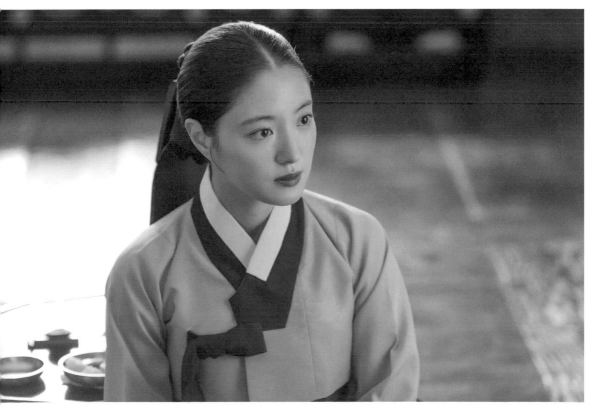

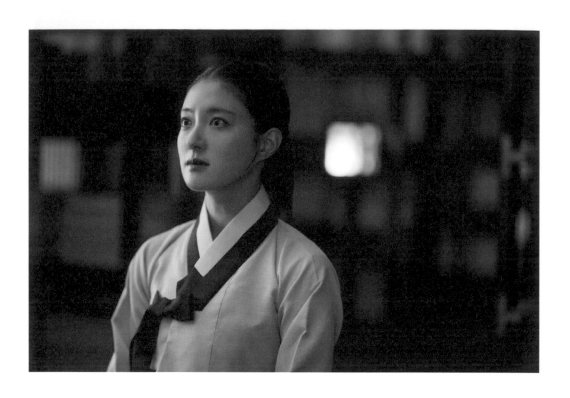

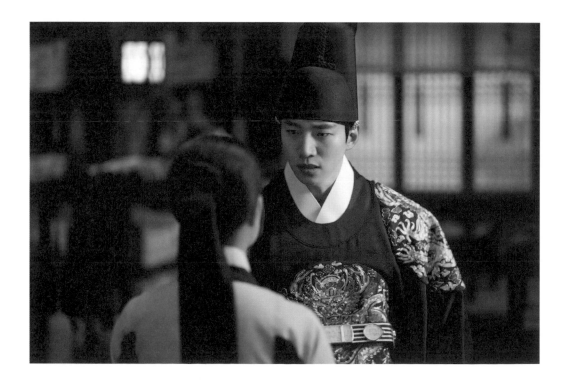

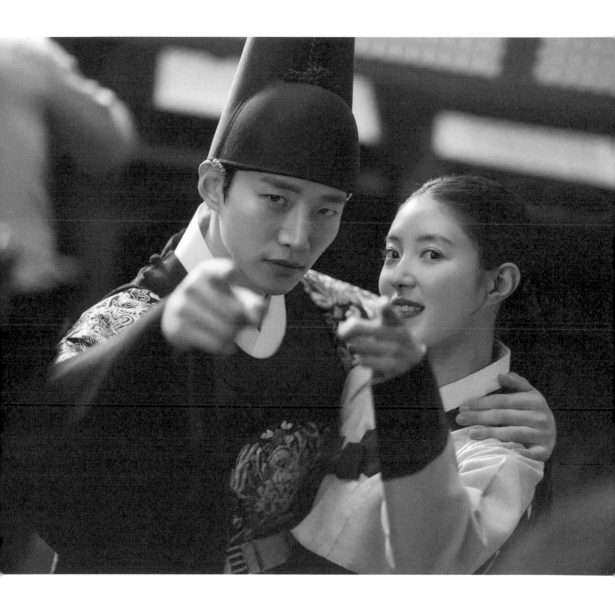

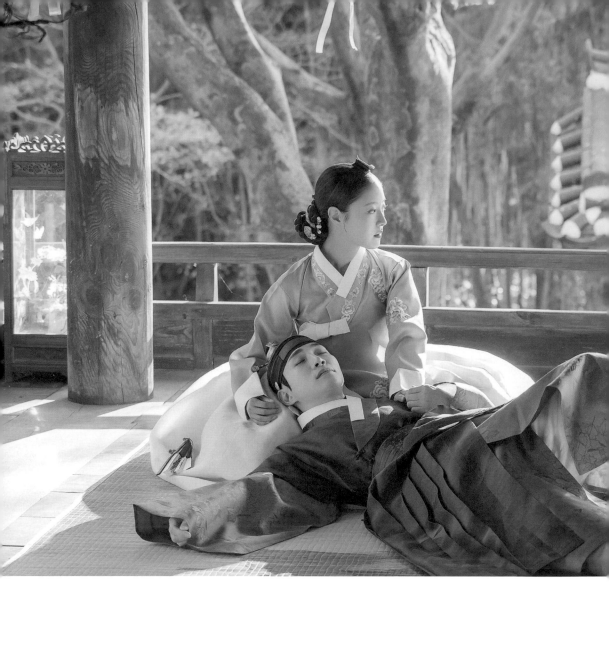

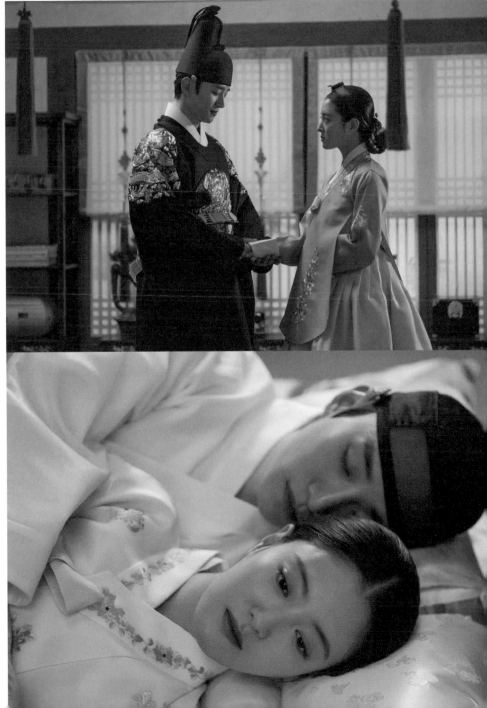

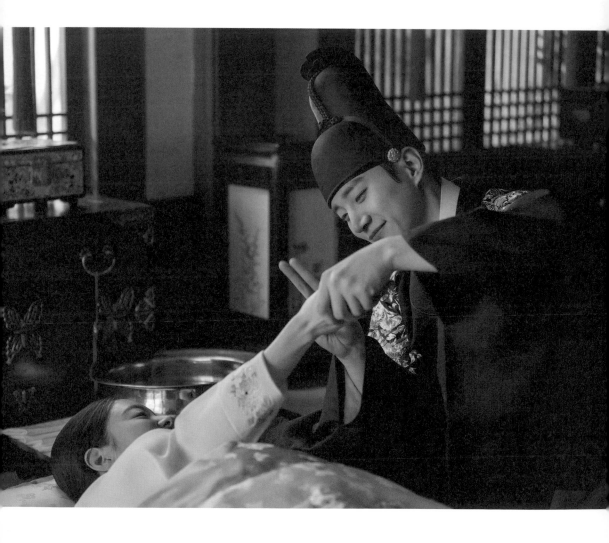

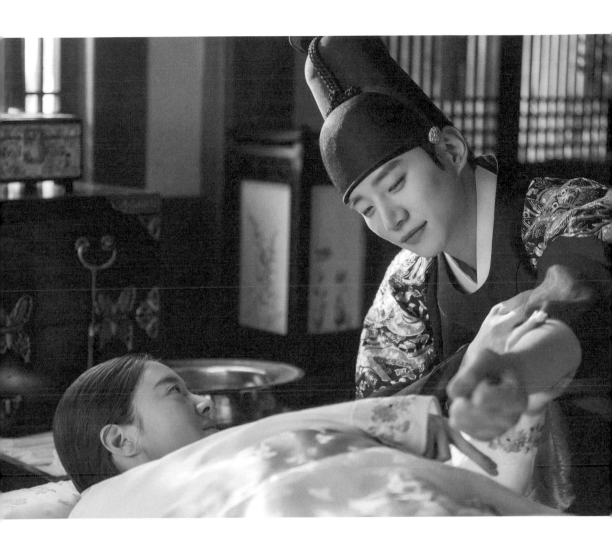

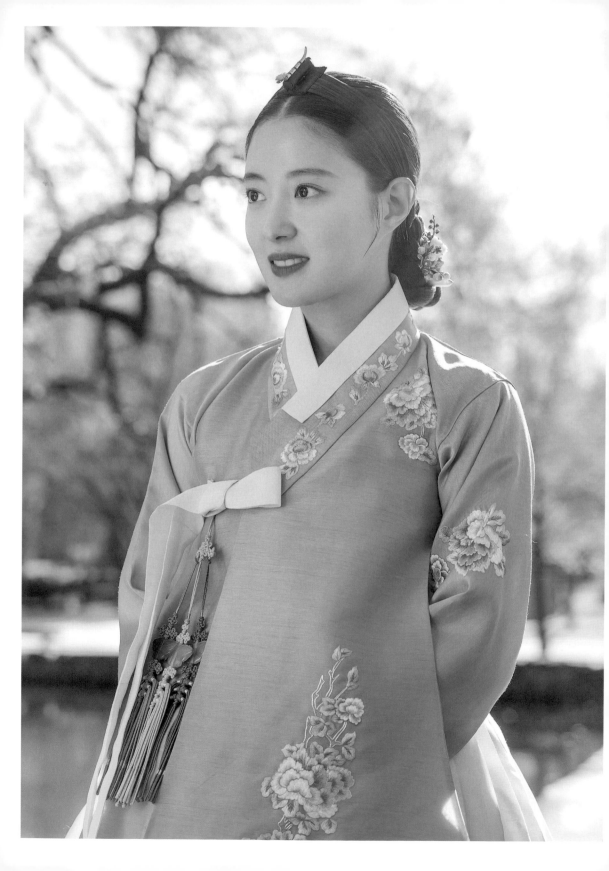

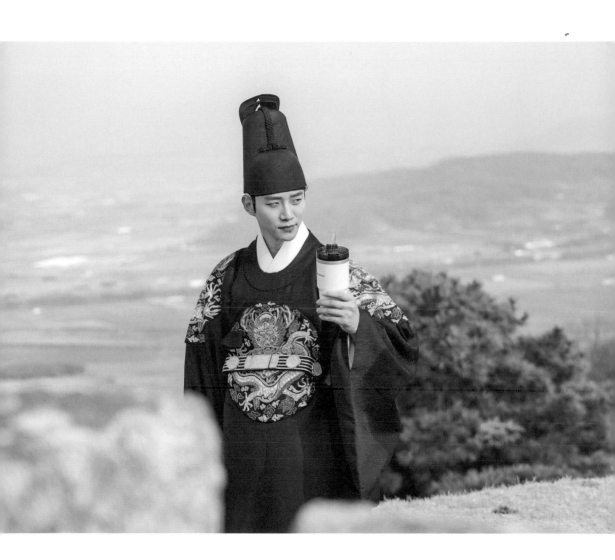

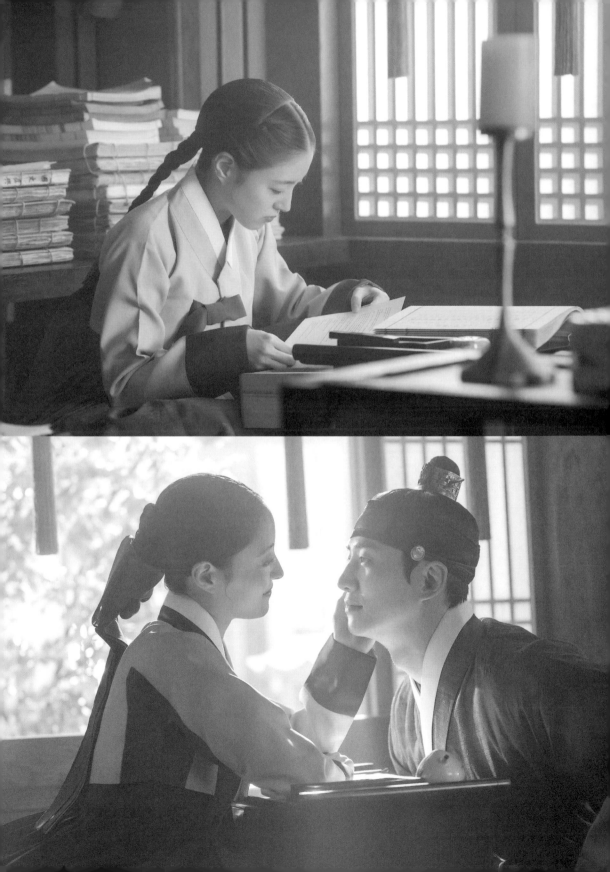

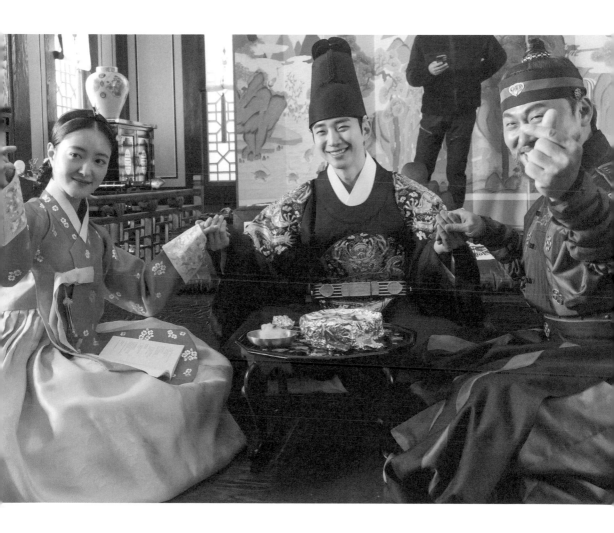

第三部・李俊昊、李世榮演員專訪＆電視劇分鏡圖

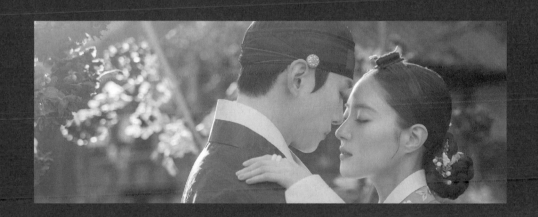

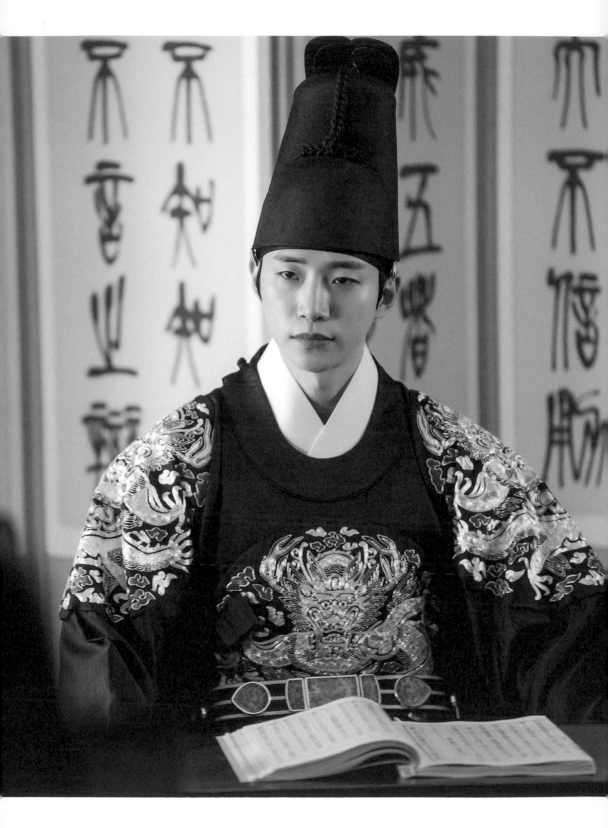

李俊昊

Q1. 退伍後選擇了古裝劇作為回歸作品，讓人很驚訝。請問是《衣袖紅鑲邊》的哪一點，讓你感受到這部作品的魅力，進而想要挑戰呢？

描寫真實人物的愛情這一點，讓我感受到這部作品的魅力，同時也從劇本中體認到故事的力量，覺得很有意思。

Q2. 李祘是一個因為父親的死在心中留下陰影，既敏感又複雜的角色。這樣的他直到遇見德任之後，才懂得什麼是愛情，從世孫到君主、繼而成為一個成熟的人。為了詮釋李祘這個角色，你做了哪些努力？

我認為最重要的是當時正祖的心。在《衣袖紅鑲邊》的原著小說中，以德任為第一人稱視角描述的部分非常多，而李祘內心的想法並沒有被顯露出來。為了要在電視劇中展現李祘人性化的一面，付出了很多努力，甚至還研究了「英祖——思悼世子——正祖」時期的歷史。而愛情方面，在如履薄冰的宮中，唯一能讓李祘展露笑容的就是與德任之間的愛情。因此才會產生李祘渴望能得到德任的情況。

Q3. 對孤獨的李祘來說，德任是超越了愛慕的拯救者，也是他唯一能夠信任和倚靠的存在。雖然李祘也有沒耐性的一面，但他卻始終等待著德任，直到她自己做出選擇。作為李祘的扮演者，可以向觀眾說明李祘的愛是以何種方式呈現嗎？

在那個時代，拒絕君王的心意並不是一件容易的事，因此李祘和德任的愛情才會令人難以置信，更讓許多人沉浸在這個空前絕後的愛情故事中。李祘之所以給予德任選擇的機會，或許是因為他從小就知道，作為王世孫出生、沒有選擇餘地的天命的重量。此外，也因為李祘最重視人心，想要得到所愛之人的心，才會始終等待著德任做出選擇。

Q4. 印象最深刻的場面？

雖然每一個場面都歷歷在目，但讓我印象最深刻的是第十七集的最後，李祘與德任重逢的瞬間，那股餘韻至今仍留存在我的心中。

Q5. 最後一集中，你在文孝世子離開人世時所展現出的悲痛演技，令人留下深刻的印象。在感情上，要表現出「失去孩子的父親」這件事並不容易，當下的你是以什麼樣的心情去詮釋，令人感到好奇？

因為是我不曾經歷過的痛苦，所以無法理解那是怎樣的感情，只能試著去同理正祖在那個情況下茫然自失的心情。沒能遵守「不管發生什麼事，我一定會守護妳和元子」的約定，應該讓李祘的內心感到非常地糾結，我是以那樣的心情去詮釋的。

Q6. 作為演員，迎來了全新的局面，未來一定會有更多的機會向你招手，你有特別想要扮演的角色嗎？

是不是全新的局面，目前還是未知數。此刻的心情和剛開始演戲時沒什麼不同，我還是原來的那個我，非常感謝無論當時還是現在都給了我很棒的作品的人們。下一部作品，不管是什麼角色都沒關係，我只想抱持著感謝的心，認真地讀過劇本並投入到其中。

Q7. 最後，有什麼話想對喜愛《衣袖紅鑲邊》的粉絲和購買寫真散文的讀者說？

謝謝大家給了我這麼多的愛，因為你們讓我感到非常地幸福。希望我們的這部作品也能為所有收看《衣袖紅鑲邊》的觀眾帶來更多的幸福，再一次真心地向你們致上我的誠摯謝意。

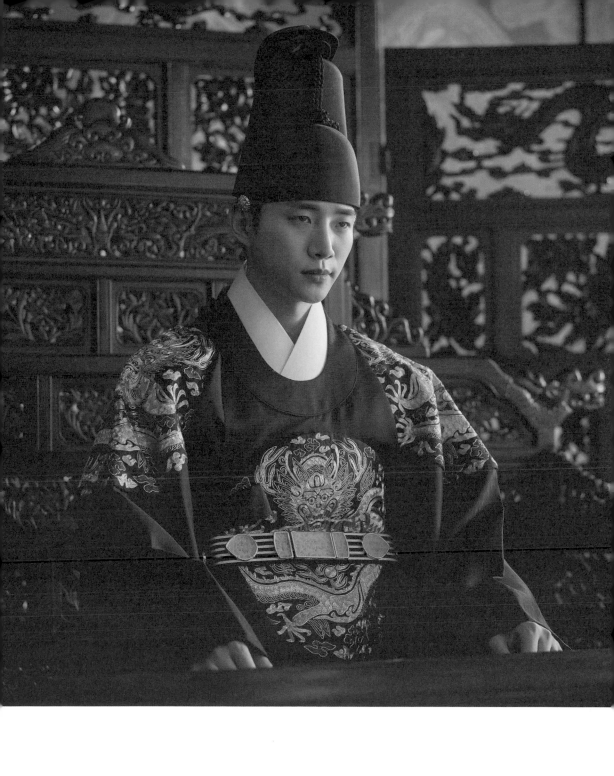

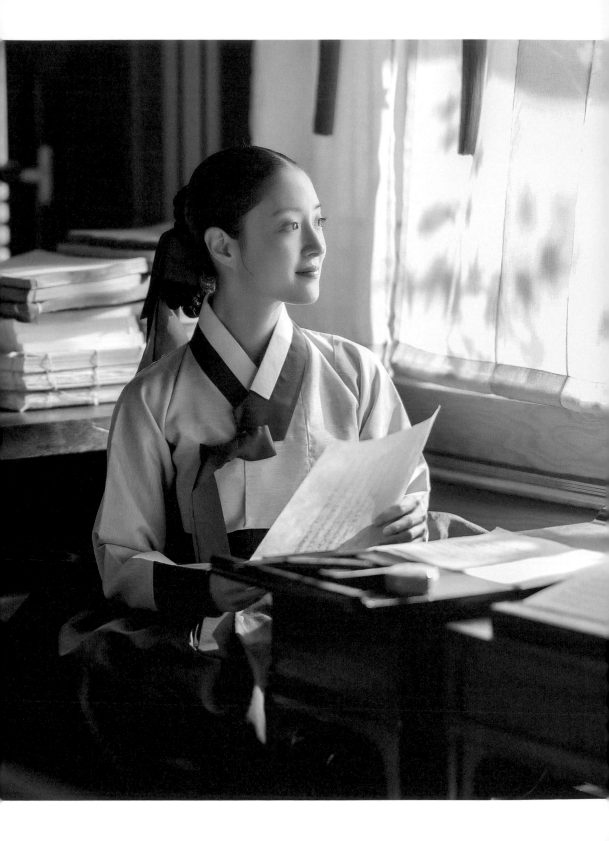

李世榮

Q1. 德任和過往電視劇中的宮女形象非常不同，請問妳喜歡德任的哪一點，以及妳和德任這個角色的相似之處？

儘管那個時代有諸多限制，但是德任為了自己所選擇的人生而努力的模樣非常有魅力。如果要説我和她的相似之處，應該是在小宮女時期積極開朗的那一面吧。

Q2. 德任這個角色會根據不同情況，展現出不同的感情面向。在同僚面前顯得非常活潑，但在與李祘的愛情面前則顯得非常壓抑，如此截然不同的表現方式令人留下深刻的印象。請問在飾演德任這個角色時，最在意哪一點？

由於大略知道電視劇後半部將要描繪的故事，因此希望隨著劇情的推展，要能夠將感情線的對比清晰地展現出來。此外，根據關係的不同，語調及詮釋的方式也會有所不同。和宮女朋友們在一起時是自由、舒適的模樣，但在包括王在內的宮中人物面前時，因為德任的身分地位非常低，所以藉由盡量不表現出喜悦、悲傷或憤怒的方式來呈現。再者，因為是後宮的關係，在聽到兒子離世的消息時，也試著去克制心中的悲痛。

Q3. 雖然德任屢次拒絕李祘的告白，最終仍屈服於愛著李祘的心，選擇了承恩之路，但她的內心依然無比懷念與同僚們共度的往昔時光。如果是妳，會做出什麼樣的選擇？

因為時代背景不同，所以很難直接比較。如果把這樣的設定移到現代，假設是「一旦選擇了愛情、就會失去自由」的情況，我覺得會影響我的自由或職業生涯的愛情是不健康的愛情，與能夠守護我的自由和職業生涯的人分享愛，才是真正的愛，因此我不太可能和德任做出同樣的選擇。

Q4. 在德任離世前，對李祘說：「要是您下輩子再見到臣妾，請您裝作不認識、與臣妾擦身而過吧。」作為德任的扮演者，可以向觀眾說明德任當下的心情嗎？

雖然愛慕著李祘，但我認為這是極度渴望自由的德任所許下的來世願望。因為在短時間之內失去了太多的東西，甚至連最珍視的自我也一併失去。德任清楚知道因為身分的差異，不可能和李祘作為單純的男人和女人相遇，所以才會說就算再度相遇，也請擦身而過。我希望觀眾能夠理解那句話不是對李祘的埋怨或憎恨，而是打從心底對自由的渴望。

Q5. 劇中一起度過無數難關的同僚們「宮女ｓ」之間的默契令人留下深刻印象，可以分享妳與李敏芝、河律莉和李銀泉演員合作的感想嗎？

隨著相處的時間變長，真的和她們變成劇中那樣的關係，像家人般在拍攝現場互相依靠、分享能量。在拍攝後期，光是看著彼此就覺得開心，也有很多即興表演的部分，還有為了喜歡「宮女ｓ」的觀眾特別加拍的片段。那是在得知德任懷孕的消息後，大家一起站起來跳了〈Hey Mama〉的舞蹈場面。透過這部電視劇，得到了非常珍貴的緣份，甚至還成立了攀岩同好會。

Q6. 就要告別高度投入其中的德任和李祘，妳是否思考過如果兩人在現代重逢，會是怎樣的景象？

以浪漫喜劇再次見面會不會更好呢？作為刑偵劇的搭檔好像也不錯！我想我們大概會像德任和李祘那樣，剛開始也吵吵鬧鬧，透過這樣一來一往不斷累積對彼此的情感，建立起不管會發展成愛情、還是友情的關係吧。

Q7. 最後，有什麼話想對喜愛《衣袖紅鑲邊》的粉絲和購買寫真散文的讀者說？

非常感謝大家在兩個月的時間裡，給了我期待以上的愛，讓我真切地感受到幸福和感謝。透過《衣袖紅鑲邊》這部作品所得到的愛，將成為我往後演藝人生的巨大能量，未來我也會盡己所能地報答觀眾在我身上付出的時間。

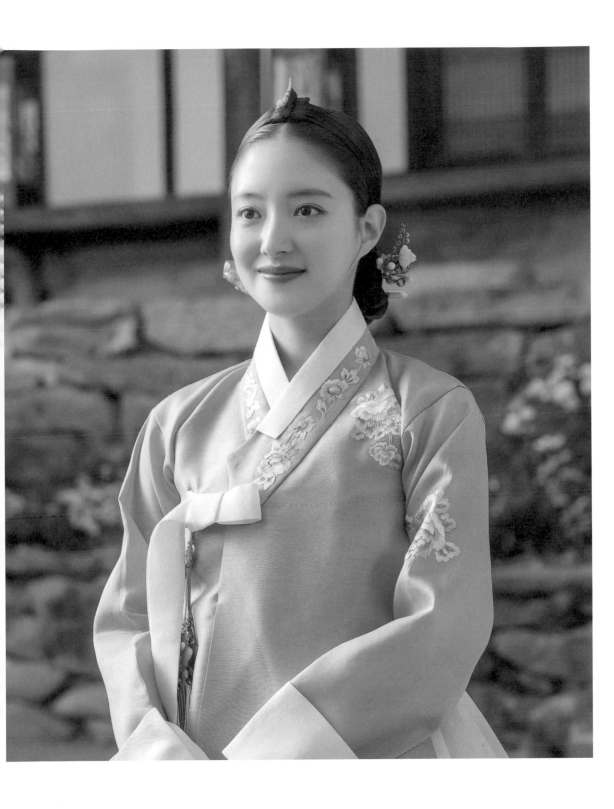

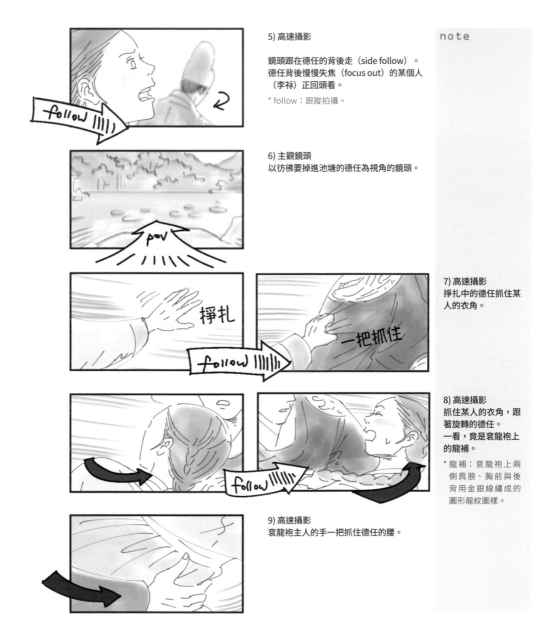

5) 高速攝影

鏡頭跟在德任的背後走（side follow）。
德任背後慢慢失焦（focus out）的某個人
（李祼）正回頭看。

* follow：跟蹤拍攝。

note

6) 主觀鏡頭
以彷彿要掉進池塘的德任為視角的鏡頭。

掙扎

一把抓住

7) 高速攝影
掙扎中的德任抓住某
人的衣角。

8) 高速攝影
抓住某人的衣角，跟
著旋轉的德任。
一看，竟是袞龍袍上
的龍補。

* 龍補：袞龍袍上兩
側肩膀、胸前與後
背用金銀線繡成的
圓形龍紋圖樣。

9) 高速攝影
袞龍袍主人的手一把抓住德任的腰。

⊙說明：本頁至 317 頁只收錄部分的分鏡圖。

衣袖紅鑲邊
分鏡圖

10) 高速攝影
身穿袞龍袍的男子那一側的德任。

note

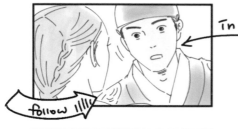

11) 高速攝影
從德任背影那一側切入李祘的臉。

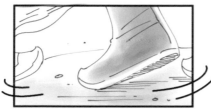

12) 高速攝影
為了抓住德任而跟著旋轉的李祘的
腳。

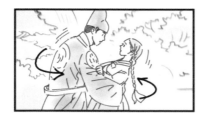

13) 高速攝影

李祘一把抓住德任的腰，從人物腰部
以上取景。

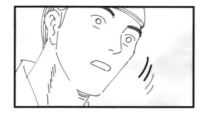

14) 高速攝影
單獨拍攝李祘的表情。

15) 高速攝影
單獨拍攝德任的表
情。

衣袖紅鑲邊
分鏡圖

54) 門外
宮女們擠出狹窄的門，摔倒在地上，亂成一團。

note

54)-a 被推倒的宮女。

55) 從門內俯瞰全景
宮女們聚集在狹窄的門口，很危險的樣子的全景。

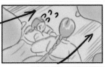

54)-b 被踩過去而站不起來的宮女。

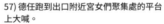

56) 這樣下去，所有人都會有危險！
多虧了下定決心來到平台上的德任。

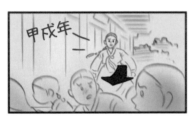

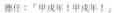

57) 德任跑到出口附近宮女們聚集處的平台上大喊。

德任：「甲戌年！甲戌年！」

58) 扶起摔倒的宮女（或）
直到剛才還在發愣的景熙、英姬跟著大喊。

景熙、英姬：「甲戌年！甲戌年！」

59) 擠在狹窄門前的宮女們，
像是沒聽到喊叫聲般，
爭先恐後地想要離開。

note

54) 高速攝影

放弓的手。

55) 高速攝影

射出的箭。

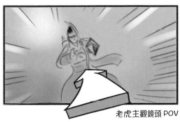

老虎主觀鏡頭 POV

56) 高速攝影，從射出的箭那側拍向李祘。

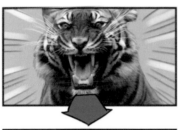

57) 高速攝影，猛虎正面。

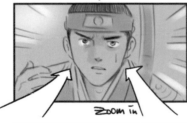

58) 高速攝影

李祘特寫。

由李祘眼睛的方向放大。

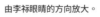

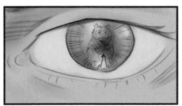

李祘的瞳孔裡。
射出的箭和老虎。

* 58)-a 無放大，李祘特寫。

衣袖紅鑲邊
分鏡圖

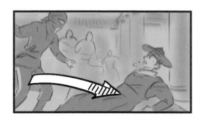

6) 被月惠的頑強攻擊逼到絕境的李祿。

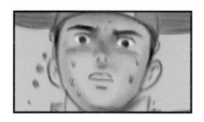

7) 李祿，絕處逢生的瞬間。

Camera track in

剪接回想

插入（第 7 集中過去的場面）
德任在東宮別堂裡為花木澆水，轉
身對李祿露出如花笑靨。

8) 7) 連續高速攝影

面對無法避免的死亡，絕處逢生之際！

李祿不知為何反射性地想起了德任。

9) 月惠的劍逼近李祿。

衣袖紅鑲邊
分鏡圖

1) 啊啊！
伴隨著尖叫滾下坡道的德任。

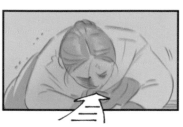

2) 摔下來的德任的背影。

好像受到很大的衝擊。

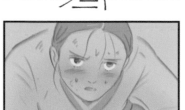

3) 倒下的德任不停地喘氣。
怎樣都站不起來。
臉上、韓服上衣和裙子都是泥巴……

鏡頭稍微靠近德任。

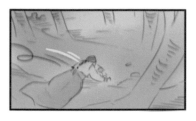

德任腦海裡浮現李祘的身影。

剪接回想

插入（第 3 集中過去的場面）
獵捕老虎時，擋在德任前面的李祘
的背影。

《衣袖紅鑲邊》製作團隊

李俊昊 李世榮 姜勳 李德華 朴志暎 張熙軫

張慧珍 吳代煥 徐孝琳 姜末今 李敏芝 河律莉 李銀泉 曹熙奉 車美京 文正大 裴濟基

金康民 權玄彬 金怡安 曹承希 池恩 尹孝植 高禾 楊秉烈 朴緒耿 金炳春 曹南熙 李瑞

兒童演員 李柱原 李馥娥 崔振厚 李瑞賢 曹詩妍 尹海彬

企劃 김호영 製作 이현욱 표종록 製作人 이월연 編劇 정해리 導演 정지인 송연화

企劃製作人 문주희 오뜨락 製作總監 김연성 김도균 한재훈 攝影 김화영 김성한 정순동 조민철 跟焦師 박유빈 김대현 송정우 김장회 第一攝影 김대현 攝影組 윤재욱 김민석 가다연 박종환 박휘빈 차민경 주광호 송승우 김희영 김철민 박건우 김혜빈 燈光 권민구 김용삼 第一燈光 홍초롱 임창종 김수웅 김수인 燈光組 김하진 고영재 차천익 도한빈 서동옥 최혜민 이재영 최하늘 김건웅 燈光吊臂 박영일 정은성 機械操作 김영천 박득운 機械組 서사용 심민중 송지현 정우천 同步對白錄音 정기철 소민섭 정호용 김지영 유준상 정하윤 數位影像工程師 (DIT) 이정현 전혜성 김진아 최선민 美術導演 한지선 [MBC ART] 佈景設計 이택민 전명관 조주영 佈景製作 김주연 김명구 佈景執行 박정명 佈景支援 황광식 이성진 김만중 佈景協力 프라임 아트 책임코디 이은영 美術支援 이진호 정창호 小型道具組組長 신재형 小型道具組 심민우 홍리나 정중석 김지완 최본수 이상수 이해인 김현진 장우혁 조리 강이슬 造型師 김민정 박나원 服裝設計 권지은 이수아 服裝 장윤혜 엄준봉 홍지은 윤소영 이윤지 김이영 化妝 우영란 권혁기 김민지 정희 신재우 美容 김새봄 박민지 김선경 박규리 假髮 이진아 강현수 美術行政 우설아 武術 백경찬 조원철 馬術 [신갈승마] 최성근 特效 [몬스터] 최병진 박신배 이정민 최형신 選角指導 정현숙 兒童演員選角 [티아이] 輔助演出 이상완 김형모 박성혜 최형운 海報 [빛나는] 박시영 안연경 海報拍攝 이승희 分鏡圖 이규희 數位影像 (DI) 김은영 數位影像助理 추창우 박연아 視覺效果 (VFX) 導演 김수검 2D 美術師 도윤슬 홍병한 3D 脚本美術師 김지환 3D 美術師 박요셉 FX/R&D 강병철 繪景師 안선영 정호연 概念美術設計 최헌영 外部視覺效果 [MILK imageworks] 片頭 권보영 이기환 電腦繪圖 배자윤 配音 송문식 音效設計總監 유석원 音效設計 허관회 배상국 허정현 김수남 剪輯 황금봉 副剪輯 고은기 剪輯助理 김채원 임학원 內部現場指導 (FD) 권유운 整合剪輯導演 문수정 剪輯導演 황진영 UHD 整合剪輯導演 김대원 音樂導演 노형우 聲音剪輯 서성원 作曲 오희준 최소린 조은영 박지예 OST 製作 Toon Studio 執行製作 정승현 (1601) 歷史顧問 조경란 書法顧問 송미경 MBC 行政 최낙훈 MBC 行銷宣傳 여유구 MBC 內容宣傳 차미례 行銷總監 [네고컴퍼니] 장경준 손상민 宣傳代理 [더 틱톡] 권영주 조이향 iMBC 首頁 이수진 주성훈 송서영 iMBC 花絮 김건 이환희 SNS 宣傳 정규

환 최원희 花絮 [청춘갈피] 강민서 고은별 劇照 [청춘갈피] 박영솔 이현진 製作用車輛 [청호미디어] 백덕현 김대호 이창민 제성래 허림 최림 홍승표 신광호 發電車 최동삼 오성영 김민호 道具車 김부우 정상욱 정홍진 服裝車 구희선 化妝車 [영무비미디어] 김학연 [MBC] 백현달 배상철 김현기 이광모 안광수 企劃製作 이창아 김유림 이의성 LINE 製作 이지선 한고은 이지현 박진수 外包共同製作公司 [위매드] 企劃製作 이준용 財務 장희지 外包共同製作公司 [앤피오 엔터테인먼트] 總企劃 강라영 總管理 박가을 企劃製作 최라인 財務 이경은 강단비 宣傳 이민아 김효진 選景 라일운 강채성 김종아 SCR 김지영 이서연 現場指導 방승민 김정연 양석주 유회민 助理導演 강채원 유지원 김예주 백수영 《衣袖紅鑲邊》原著 ⓒ강미강

鄭知仁導演的問候文

안녕하세요!

포토에세이 출간 진심으로 축하드립니다.

책 속의 그림과 글로 만나는 우리 드라마는 좀 덜이

색다를 것 같네요. 한 장, 한 장 새롭고 즐겁게

즐겨주시길 바랍니다. 저는 분명 그럴 거예요.^^

정지인 드림.

大家好！很開心寫真散文能夠順利出版。透過書中的照片和文字來看我們的這部電視劇感覺非常新鮮，希望大家能從一張又一張照片中感受到全新的樂趣，我是一定會這樣的。

鄭知仁　敬上

Essential YY0929

衣袖紅鑲邊 寫真散文

옷소매 붉은 끝동 포토에세이

作者
MBC《衣袖紅鑲邊》製作團隊

譯者
許瑜恬
因為愛看韓劇而掉入韓文的世界。活躍於
PTT 韓劇板，用愛發電，翻譯許多韓劇資
訊和各種專訪，從沒想過會以韓文開啟自
己的斜槓人生，是個喜歡和文字打交道的
生科人。

封面題字：張大春
封面設計：詹修蘋
責任編輯：詹修蘋、陳柏昌
版權負責：陳柏昌
行銷企劃：楊若榆、黃蕾玲
副總編輯：梁心愉

發行人：葉美瑤
出版：新經典圖文傳播有限公司
10045臺北市中正區重慶南路一段57號11樓之4
電話：02-2-2331-1830　傳真：02-2-2331-1831
讀者服務信箱：thinkingdomtw@gmail.com
FB粉絲專頁：新經典文化 ThinKingDom

總經銷：高寶書版集團
11493臺北市內湖區洲子街88號3樓
電話：886-2-2799-2788　傳真：886-2-2799-0909
海外總經銷：時報文化出版企業股份有限公司
桃園市龜山區萬壽路二段351號
電話：02-2306-6842　傳真：02-2304-9301

初版一刷：2022年6月27日
定價：新台幣800元

國家圖書館出版品預行編目(CIP)資料

衣袖紅鑲邊：寫真散文/MBC<<衣袖紅鑲邊>>製作團隊著；許
瑜恬譯. -- 初版. -- 臺北市：新經典圖文傳播有限公司, 2022.06
320面；17×23公分. -- (Essential；YY0929)
譯自：옷소매 붉은 끝동 포토에세이
ISBN 978-626-7061-30-5(精裝)

1.CST: 電視劇 2.CST: 韓國

989.2　　　　　　　　　　111009120